미술회화기법

유화를 그리자
— OIL PAINTING TECHNIQUE —

미술도서편찬연구회 편

도서출판 우람

초보자를 위한 유화의 안내서

이 책은 유화에 처음 입문하는 사람들과 어느 정도 그려 본 경력자를 위하여 엮은 책이다. 유화란 전문 작가들만이 그릴 수 있는 것이 아니라 이 책을 보고 익히면 누구라도 손쉽게 접할 수 있도록 그 기초부터 고도의 테크닉까지 자세하게 설명하였다.

이 책은 고루한 이론서가 아니라 실기 위주로 꾸며졌기 때문에 유화에 전혀 문외한이라도 내용을 보고 따라 그릴 수 있게 꾸며졌다.

올 컬러판의 풍부한 예시도판

미술 실기과정을 흑백으로 본다는 것은 아무런 도움도 될 수 없다. 이 책은 전 과정을 컬러로 생생하게 보여주고 있기 때문에 유화 학습용으로 가장 실제적 도움이 된다. 특히 세계 정상의 작가들이 그린 제작과정은 초보자에게 완벽한 길잡이 역할을 하고 있다.

초보에서 전문가까지 필요한 교과서

이 책의 가장 큰 특징은 완전한 초보자의 걸음마부터 전문가들도 유화의 기초를 재음미하도록 꾸며진 점이다. 여기에서는 모든 작품이 완성되기까지 그 제작과정이 순서대로 수록되어 명실공히 유화의 교과서가 되고 있다.

머 릿 말

어떤 학문이던 기술이던 이를 배우고 연마하기 위해서 처음부터 올바르고 정확하게 배워야 한다. "세살 버릇 여든까지 간다"라는 말이 있듯이 처음 배울 때 바르게 배우지 못하면 평생 고생하는 일이 많다.

미술에 있어서도 마찬가지로 전문작가이면서 아주 기초적인 기법을 몰라서 더 좋은 작품을 제작하지 못하는 일을 자주 보게 된다. 물론 미술에서 '가장 좋은 방법'이란 있을 수가 없다. 왜냐하면 미술에서는 그 작가의 개성과 창의성이 중요하기 때문이다. 예를 들어 모두 세잔이나 고호가 유명하다 해서 그 방식대로 그린다면 무슨 가치가 있을 것인가 ?

그렇지만 좋은 회화작품을 그리기 위하여 최소한의 법칙이나 기법은 누구에게나 필요한 것이다. 이 책은 바로 유화를 그리고자 하는 사람에게 필요한 최소한 기본적인 기법을 제시한 것이다.

이 책에서는 유화의 역사로부터 재료, 기초기법을 제시하고 실제적인 작품제작을 위하여 그 제작과정을 소개하는데 중점을 두었다. 초보자에게는 모든 유화도구를 준비해 주어도 이를 어떻게 사용해 어떻게 그려야할지 모른다. 이 책은 이러한 초보자를 위하여 유화의 교과서 역할을 할 것이다. 독자 여러분은 이 책에 나오는대로 직접 그려 본다면 기성작가에 못지 않은 기량을 갖추게 될 것이다. 특히, 제Ⅲ장부터 게재된 제작과정은 세계적인 대가들의 작품이 완성되기까지 어떤 색을 가지고 어떤 방법으로 그려나갔는지 그 제작과정을 상세히 소개했기 때문에 이를 보고 그대로 그려 보기를 바란다. 먼저 풍경화편을 시작하여 정물화, 인물편 그리고 역대 명화를 그려보는 순으로 되어있는데, 여러분은 반드시 이 순서대로 모두 그릴 필요는 없다. 책을 넘겨 보다가 마음에 드는 작품부터 그려 보면 된다.

이 책을 보고 한번씩 묘사해 본다면 여러분은 당장 전시회라도 열만큼 실력은 엄청나게 는다. 그러나 여기에 소개된 것이 유화의 전부는 결코 아니며 여러분들도 계속해 이 방법대로만 그려서는 안된다. 이 책을 통하여 유화의 기본적인 기법만 습득하고 그 다음에는 자신만이 갖고 있는 독자적인 개성을 찾도록 노력해야 할 것이다. 이 책이 바로 여러분들에게 훌륭한 작품을 그릴 수 있도록 좋은 길잡이가 될 것이다.

미술도서편찬연구회

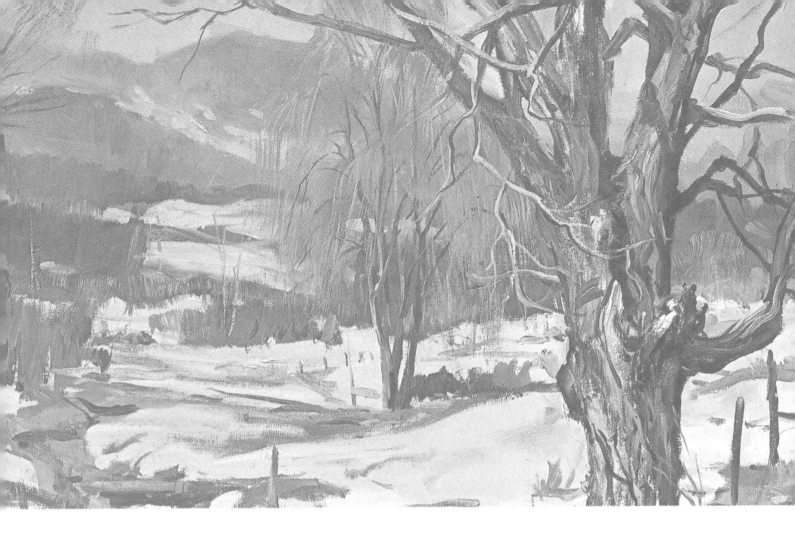

목 차

I. 유화(油畵)란 무엇인가?

1. 유화의 역사

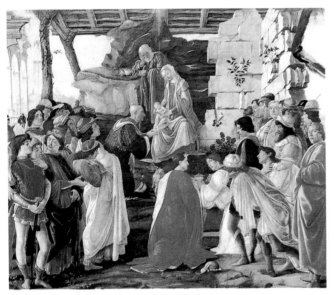

미켈란젤로가 그린 시스티나 성당의 벽화 「최후의 심판」으로 프레스코화이다.

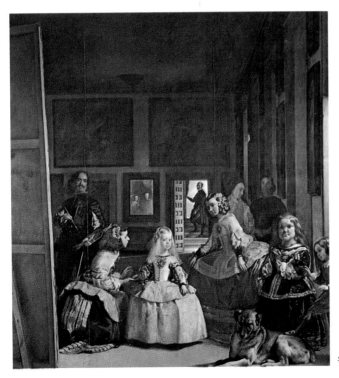

보티첼리가 그린 「마기의 예배」는 템페라로 그려졌다.

우리가 회화, 서양화라 하면 먼저 유화(油畫)를 떠 올리게 될만큼 유화는 회화의 왕자로 수백년간 미술계를 지배해 왔다. 유화란 다른 말로 유채화(油彩畫)라 하는데, 이는 채색을 풀어 쓰는 전색제(展色劑)로 기름을 사용한다는 뜻이다.

회화의 역사는 구석기시대부터 동굴벽화에서 시작해 주로 프레스코, 템페라 등의 기법으로 중세까지 이어져 왔으나 유화는 고딕시대가 되어서야 문헌에 등장하고 르네상스 시대부터 화가들이 본격적으로 사용하기 시작하였다. 예를 들어 레오나르도 다 빈치나 미켈란젤로, 라파엘의 작품은 대개 프레스코화이지 유화가 아니다. 유화는 몇몇 화가에 의해 이미 중세부터 개인적으로 사용되었음이 확인되는데, 11~12세기 독일의 수도사 데오필츠가 쓴 『기술개요』(Diversarum artium Schedula)라든가 14세기 이탈리아 화가 첸니노 첸니니의 『회화 기법』(Il libro dell' Arte)이란 책에도 유화기법에 관한 기록이 있다.

우리는 흔히 유화가 15세기 초 플랑드르의 화가 반 아이크 형제에 의해 발명된 줄 알고 있는데, 이들은 발명이라기 보다는 기술적 개량을 하여 보편적으로 사용하기 쉽게 하였다는 점에 공로가 크다. 그후 유화는 이탈리아를 비롯해 서구 각지로 보급되어 종래에 유행하던 템페라를 추

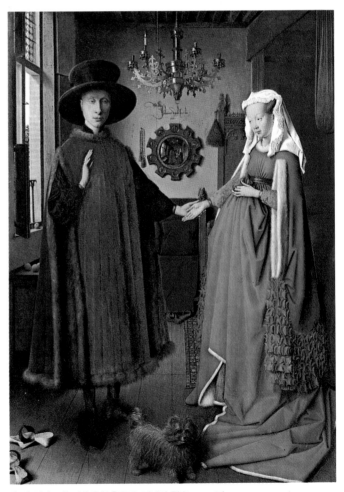

얀 반 아이크가 그린 유화 「아르놀피니의 결혼」 1434년

유화의 특성을 잘 구사한 벨라스케스의 「라스 메니나스」 1656년

방하고 회화의 왕자로 등장하게 되었다.

플랑드르에서 초기에 사용되던 유화는 투명한 기법으로 템페라의 발전선상에서 성립하였으나, 이탈리아의 베니스의 화파에서는 두텁게 칠하는 불투명한 기법을 개발하여 근대적인 기법과 유화의 독특한 표현법이 정착되었다. 이때 티치아노, 틴토레토 그리고 스페인의 벨라스케스 등의 화가들이 이러한 유화의 전통을 세우는데 공헌하였다. 17세기에 들어와 플랑드르의 루벤스는 이탈리아적 기법과 플라드르의 전통을 융합하여 장대한 회화세계를 창조했으며 렘브란트는 중후하고 의지적인 필법으로 후세에 큰 영향을 끼쳤다.

유화는 18세기에 이르러 미술 아카데미에 의해 기술적인 발전을 보았으며, 19세기 인상파에 의해 일대 변혁을 이루게 되었다. 이때부터는 장시간에 걸쳐 여러번 겹칠하는 투명한 기법은 사라지고 두텁고 밝은 색조로 신속하게 그리는 묘사법이 애용되었다. 물감을 용해유에 풀어 엷게 칠하던 전통은 자취를 감추고 인상파 화가들은 물감을 팔레트에 짜서 혼색을 하지않고 최소한의 용해유만 묻혀 그냥 캔바스에 칠하였다. 특히 피사로 같은 화가는 한 방울의 용해유도 쓰지 않았다.

이후 20세기가 되면 유화는 캔바스에서 표현되는 색채나 양감, 질감 등의 조형적 요소가 중요시 되었고, 전달 의미를 강조하기 위하여 종이, 헝겊, 나무, 모래와 같은 이물질이 첨가되었다. 또한 화면이 엄청나게 밝아졌는데, 이는 인상파의 공적이기도 하였지만 쇠라, 시냑에 의한 색채의 과학적 연구의 결과이기도 하였다. 20세기 현대미술의 장을 연 마티스의 야수파, 피카소·브라크의 입체파 등의 새로운 방법 이래 유화는 그 표현방법에 따라 수많은 다양한 화파를 탄생시켰으며 풍부한 표현능력 때문에 여전히 회화 부문에서 우위를 점하고 있다.

유화가 발명된 이래 인류문화의 발전에 기여한 공로는 말할 수 없이 크며, 미술작품을 통하여 우리에게 끼친 정신적, 예술적 영향은 앞으로도 영원할 것이다. 앞으로도 유화는 재료의 개량과 기법의 연구에 의해 계속하여 회화의 가장 중요한 표현매체가 될 것이다.

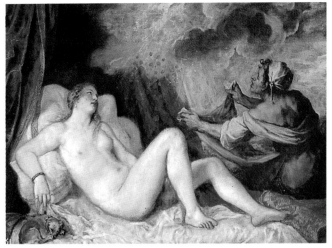

베니스 화파 티치아노의 「다나에」로 유화의 풍요로움을 잘 나타냈다.

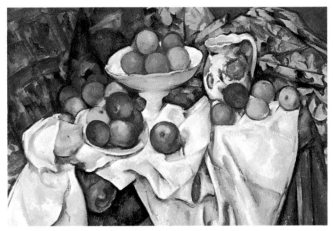

세잔느의 「사과와 오렌지가 있는 정물」 1895~1900년

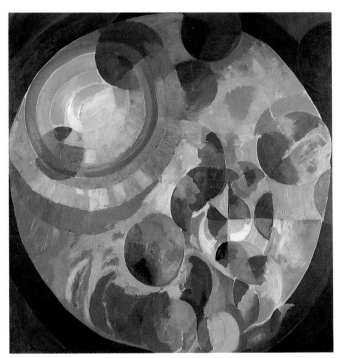

추상의 길을 연 들로네의 「원형의 형상」 1912년

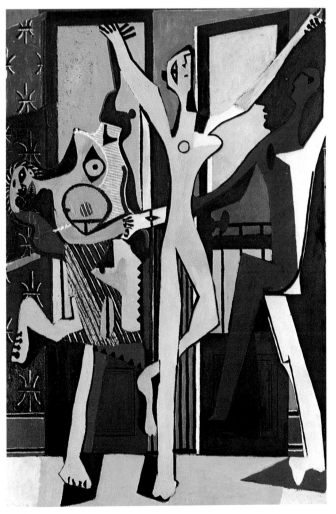

피카소의 「세명의 댄서」 1925년

2. 유화의 특징

　유화는 유성(油性)의 물감을 용해유에 녹여 캔바스나 목판, 지판 등에 그린 그림이다. 르네상스 이래 서양화라 하면 의례히 유화를 연상할 만큼 유화가 대종을 이루어 왔다. 물론 서양화의 재료에는 프레스코, 템페라, 수채화, 아크릴화 등의 표현매체가 많이 있으나 오늘날에도 유화가 가장 보편적으로 널리 쓰이는 것은 그 자체의 여러가지 특징과 장점이 있기 때문이다. 유화를 시작하려는 사람들은 먼저 유화의 특징과 장단점에 대하여 어느 정도 알아야 좋은 작품을 제작할 수가 있다.

　유화의 특징으로 첫째, 표현의 풍부한 능력과 기법을 들 수 있다. 인간이 나타내고자 하는 모든 의지나 감정, 사상 등을 유화만큼 풍부하게 표현해 내는 재료는 흔치 않다. 유화는 투명하게 엷게 그릴 수도 있고, 두텁게 그리기도 하여 자연계의 빛의 진동이나 대기의 효과를 비롯하여 자연물의 개체 표현에 탁월한 표현능력을 갖고 있다.

　둘째, 유화는 색조가 풍부하여 자연물이든 인공물이든 우리 주변에 볼 수 있는 색채의 재현에 매우 효과적이며, 빛의 반사나 명암의 변화까지 미묘한 빛과 색채의 세계를 잘 표현할 수 있다.

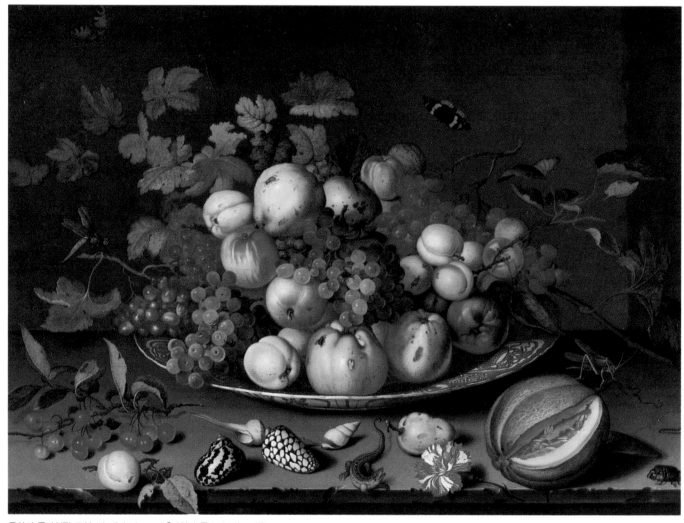

유화의 극사실적 표현. 반 데어 아스트의 「과일과 곤충이 있는 정물」 1625년

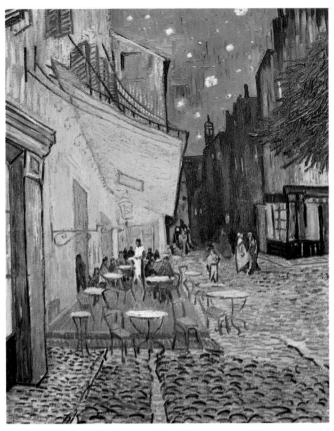

유화는 두텁게 칠할 수도 있고 색조가 풍부하다. 고흐의 「밤의 카페」 1888년

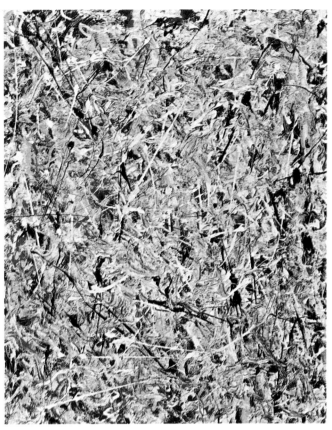

유화의 다양한 표현기법의 하나인 흘리기, 폴록의 「흰빛」 1954년

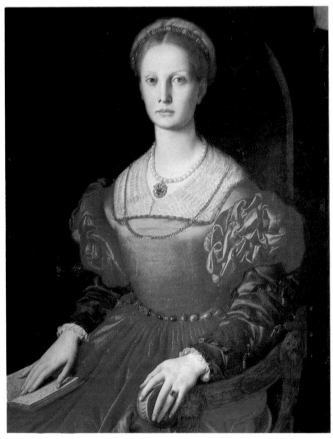

450년이 지나도록 오늘날에도 변치않고 선명한 브론치노의 「루크레치아 초상」 1540년경

셋째, 유화는 다른 재료에 비하여 자연계에서 건고하게 오래 보존될 수 있다. 아무리 명화라 하더라도 몇 십년 못가 변색되거나 퇴화된다면 작품으로의 가치가 없어진다. 화가들이 좋은 재료와 완전한 기법으로 의해 제작된 유화작품이 500여년이 지난 오늘날까지 변색이 없이 잘 보관된 작품을 우리들은 세계 도처의 미술관에서 볼 수 있다.

그러나 유화에는 단점도 없지 않다. 수채용구에 비하여 물감의 건조시간이 더디기 때문에 제작시간이 많이 걸린다는 점이다. 물감의 종류에 따라 칠한 색이 어느 정도 건조되어 그 위에 다른 물감을 칠하기까지 상당한 시간이 필요하다. 또한 일부 안료는 빛이나 공기, 습도 등에 의하여 변색되는 경우도 있으며, 어떤 것은 독성도 있는데 오늘날에는 많이 개선되었다. 유화의 또 한가지 단점은 다른 재료에 비해 용구가 번잡하다는 점인데 그래도 오늘날에는 휴대용까지 많이 개발되어 조그만 가방 하나에 화구를 챙겨 야외사생도 간편하게 할 수 있다.

유화를 잘 그리기 위해서 우리들은 유화가 지니고 있는 특성을 잘 이해하고 충분한 연습을 거친 후 손에 익숙해져야 한다. 여러분들은 다음 장에 나오는 유화의 재료와 용구편을 잘 읽고 이를 완전히 손에 익힐 필요가 있다. 실제로 몇 십년을 그린 전문화가도 뜻밖에 재료의 특성을 이해 못하는 경우가 많다.

3. 유화의 재료와 용구

여러분이 유화를 그리고자 마음 먹고 화방에 가보면 엄청난 화구들이 산더미 처럼 쌓여 있는 것에 기가 질릴 것이다. 또한 화구 팜플렛을 보면 수백 가지의 각종 재료와 도구들이 소개되어 있어 무엇을 택하여야 될지 망설이게 된다. 그러나 유화를 시작하려는 사람에게는 정말 간단한 몇 가지 재료와 용구만 있으면 되고, 돈으로 따져도 불과 몇 만원만 가지면 충분히 장만할 수도 있다. 초보자에게는 처음부터 값비싼 대형의 화구들은 권하고 싶지 않다. 다만 물감 한 통과 붓 몇 자루, 용해유 한병, 팔레트 한장, 그리고 캔바스 작은 것 몇개만 준비하면 그대로 시작할 수 있다. 그밖의 화구들은 그리면서 하나씩 마련하면 된다.

우리 속담에 "일 못하는 목수 연장 나무란다"라는 말이 있듯이 그림을 잘 그린다는 것은 그 사람의 솜씨에 딸린 것이지 화구가 많고 좋음에 의한 것은 결코 아니다. 유화를 그리는데 있어서 가장 중요한 점은 먼저 용구의 성질과 사용법을 철저히 익히는 것이다. 예를 들어 선(線) 하나도 여러분이 지금 그린다면 구불구불하고 힘 없는 선이 되나, 여러번 반복해서 연습하면 하나의 선도 생명감이 넘치고 감정과 정서를 지니게 된다.

붓질만 해도 연습에 따라 무한한 변화를 가져 오게 되며, 그밖에도 나이프나 손가락, 나무막대, 분무기 심지어 지푸러기까지도 붓 대신 사용하여 작품을 만들 수 있다. 그러나 처음부터 색다른 재료를 찾아 새로운 시도를 할 필요는 없다. 먼저 붓으로 그리는 연습을 충분히 하고나면 스스로 독창적인 묘사를 하기 위해 새로운 표현기법을 찾게 될 것이다. 다시 말하지만 최소한의 용구를 가지고 그것이 몸에 베이게 반복해 연습하는 것이 중요하다.

유화물감은 가지각색으로 종류가 많다. 화방에서 12색 정도의 한갑을 구입한 다음 모자라는 색은 낱개로 사는 것이 초보자에게는 적합하다.

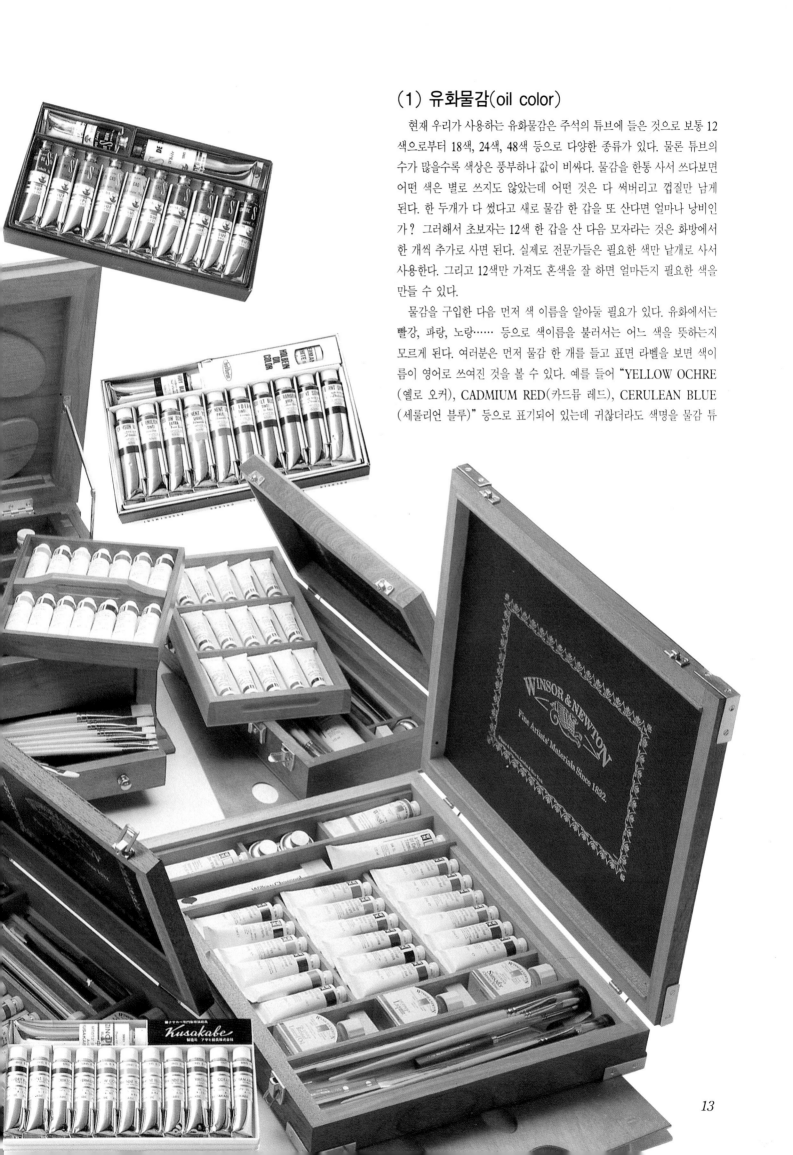

(1) 유화물감(oil color)

현재 우리가 사용하는 유화물감은 주석의 튜브에 들은 것으로 보통 12색으로부터 18색, 24색, 48색 등으로 다양한 종류가 있다. 물론 튜브의 수가 많을수록 색상은 풍부하나 값이 비싸다. 물감을 한통 사서 쓰다보면 어떤 색은 별로 쓰지도 않았는데 어떤 것은 다 써버리고 껍질만 남게 된다. 한 두개가 다 썼다고 새로 물감 한 갑을 또 산다면 얼마나 낭비인가? 그래서 초보자는 12색 한 갑을 산 다음 모자라는 것은 화방에서 한 개씩 추가로 사면 된다. 실제로 전문가들은 필요한 색만 낱개로 사서 사용한다. 그리고 12색만 가져도 혼색을 잘 하면 얼마든지 필요한 색을 만들 수 있다.

물감을 구입한 다음 먼저 색 이름을 알아둘 필요가 있다. 유화에서는 빨강, 파랑, 노랑…… 등으로 색이름을 불러서는 어느 색을 뜻하는지 모르게 된다. 여러분은 먼저 물감 한 개를 들고 표면 라벨을 보면 색이름이 영어로 쓰여진 것을 볼 수 있다. 예를 들어 "YELLOW OCHRE(옐로 오커), CADMIUM RED(카드뮴 레드), CERULEAN BLUE(세룰리언 블루)" 등으로 표기되어 있는데 귀찮더라도 색명을 물감 튜

물감의 기본색

여기에 실려있는 기본색의 명칭은 원어로 외어두
자. 이밖에 필요한 색은 혼색을 통하여 충분히 만
들 수 있다.

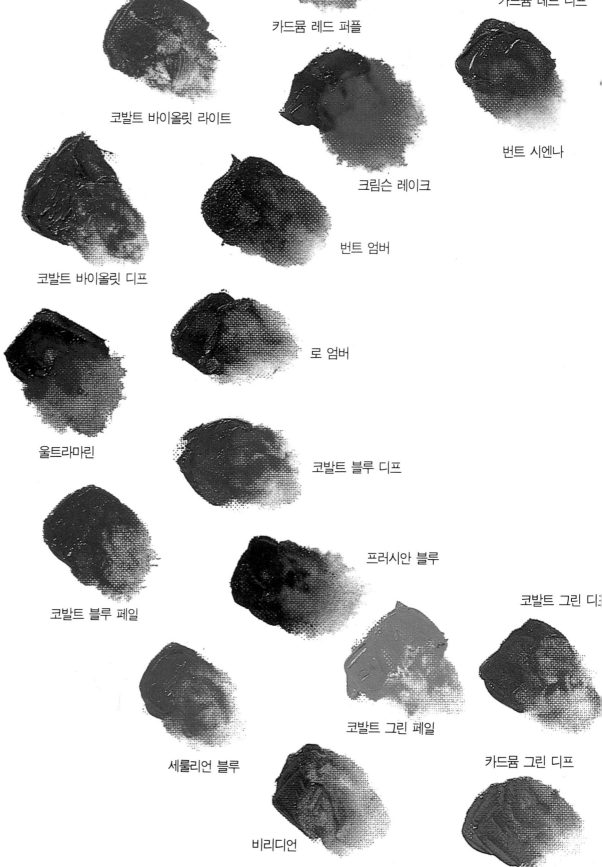

카드뮴 레드 디프

카드뮴 레드 퍼플

코발트 바이올릿 라이트

번트 시엔나

크림슨 레이크

코발트 바이올릿 디프

번트 엄버

로 엄버

울트라마린

코발트 블루 디프

프러시안 블루

코발트 그린 디3

코발트 블루 페일

코발트 그린 페일

카드뮴 그린 디프

세룰리언 블루

비리디언

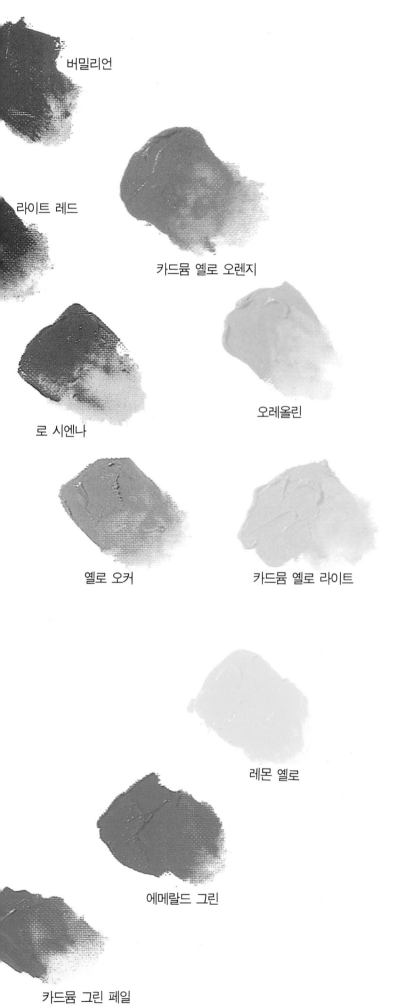

버밀리언

라이트 레드

카드뮴 옐로 오렌지

로 시엔나

오레올린

옐로 오커

카드뮴 옐로 라이트

레몬 옐로

에메랄드 그린

카드뮴 그린 페일

브에 써진 대로 영어로 외어 두어야 한다. 왜냐하면 우리말의 '빨강'만해도 유화물감에는 10여 가지의 다른 명칭으로 불리우기 때문이다.

유화물감이 들은 튜브는 항상 깨끗이 주의해서 사용해야 한다. 물감을 짤 때는 반드시 튜브 밑에서부터 짜 올려야 하고, 마개는 잘 잠그어야 한다. 만약 마개가 잘 열리지 않으면 무리해서 비틀지 말고 마개부분을 성냥이나 라이터 불로 약간 데운 다음 열면 된다.

물감이 튜브의 마개나 밑으로 배어 나오는 것은 구입하지 않도록 하자.

마개가 잘 안 열리면 우선 벤치로 가볍게 돌려서 연다. 무리하면 튜브가 찢어진다.

마개가 그래도 안 열리면 불로 데워서 열면 된다.

(2) 붓(brush)

붓은 돼지나 소, 담비, 너구리와 같은 동물의 털로 만든다. 유화의 붓은 수채화와는 달라 붓에 탄력성이 있고 힘이 있어야 하기 때문에 돈모(豚毛), 담비의 털로 만든 것이 좋다. 붓은 그 붓끝의 모양에 따라 평필(平筆)과 둥근붓(丸筆), 세필(細筆)이 있는데 고르게 준비할 필요가 있으며, 또 붓의 굵기에 따라 1호부터 20호 이상도 있다. 초보자는 세필 한 자루와 4호, 8호, 12호 정도의 몇자루만 준비하면 소품을 그릴 수 있다.

붓은 소모품이면서 비교적 값이 비싸기 때문에 항상 관리를 잘 해야 한다. 사용한 붓은 테레빈이나 석유로 씻어 물감을 뺀 다음 비눗물로 다시 잘 씻은 후 마른 헝겊으로 물기를 없앤 후 붓통에 붓끝이 위로 올라오게 꽂아 둔다.

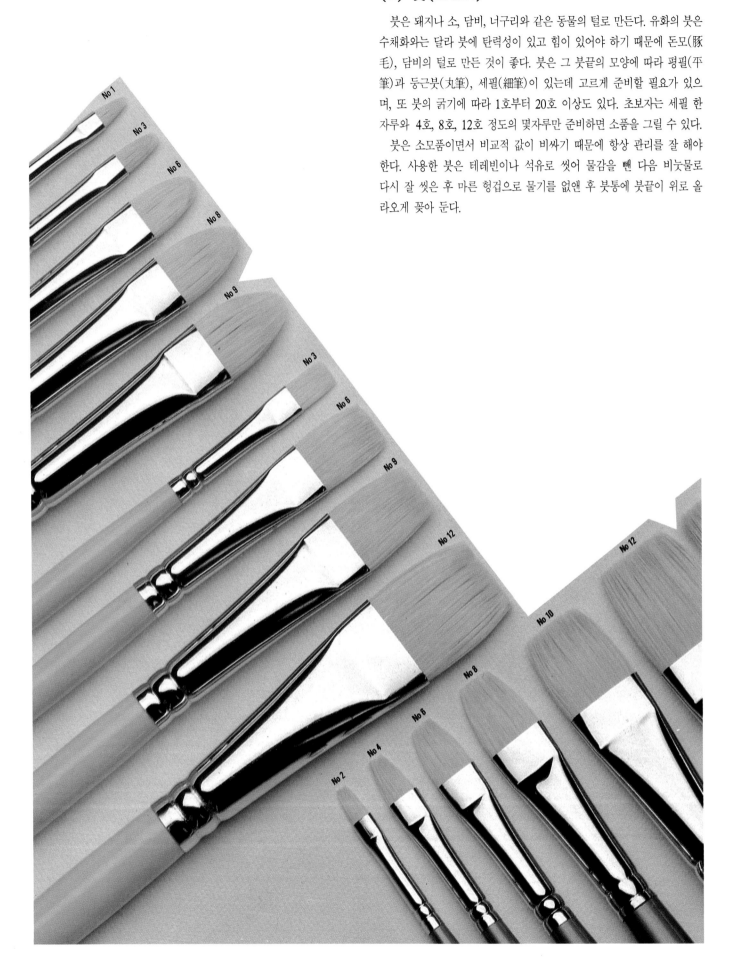

(3) 용해유(medium)

유화물감은 유성(油性)이기 때문에 물로 개어 쓰는 것이 아니라 기름으로 개어 쓴다. 여기에 사용되는 기름을 용해유(溶解油)라 하는데 대표적인 것으로 테레빈(turpentine oil), 페트롤(Petrole oil), 린시드유(linseed oil), 포피유(poppy oil), 바니스(varnish) 등이 있는데 윤기, 부착력, 건조시간 등의 차이가 있다. 초보자는 테레빈과 린시드유를 섞어 쓰거나 페트롤을 사용하는 것이 좋을 것이다.

이밖에도 작품 표면에 광택을 내거나 시카티브(siccative) 처럼 물감을 빨리 건조시키는 기름 등이 있으나 일장일단이 있으므로 전문가가 되기 전까지는 남용해서는 안된다.

용해유의 종류

조합유 (페인팅유, 루솔번)

휘발성유 (페트롤, 테레빈)

칠한 다음 마르면 광택이 없다.

건성유 (린시드유, 포피유)

마른 후에도 광택이 있다.

(4) 캔버스(canvas)

캔버스는 그림이 그려지는 천으로 나무 테두리에 화포(畫布)라는 천을 붙인 것이다. 캔버스는 마포(麻布)에 아교를 칠하고 캔버스 화이트를 칠한 것이 정품이나 값싼 것은 수성도료를 칠하거나 천도 목면으로 된 것이 있다.

캔버스는 형태와 크기가 다양한데 모두 직사각형이다. 그 테두리의 형태는 F(Figure, 인물형), P(Paysege, 풍경형), M(Marine, 해경형)의 세 가지인데 각각 가로, 세로의 비율이 다를 뿐이다. M형이라 해서 반드시 바다 풍경만 그리는 것이 아니라 편의상 구분한 것이므로 풍경을 F형에 그릴 수도 있다.

캔버스의 크기는 0호부터 100호 이상까지 있는데, F형의 경우 1호 크기는 22×16cm, 10호는 53×45cm의 크기이다. 초보자는 4호에서 10호 정도의 크기 내에서 시작하는 것이 무난하다.

캔버스는 화방에서 호수별로 완제품을 팔고 있으므로 이를 구입해 쓰면 되나 천을 사서 자신이 직접 제작해 써도 된다. 캔버스 만드는 방법은 그리 어려운 일이 아니므로 화방에서 만드는 것을 한번 보고 그대로 하면 된다.

처음에 유화를 그려보면 신기해서 놓아두게 되는데, 이렇게 되면 잘된 작품이든 잘못된 작품이 쌓여 상당한 부피가 된다. 실패한 작품은 그 캔버스에 조금만 손질해서 다시 사용토록 해보자. 먼저 팔레트 나이프로 캔버스 위의 물감을 긁어낸 다음 요철이 없게 샌드페이퍼로 갈면 새 캔버스처럼 쓸 수 있다.

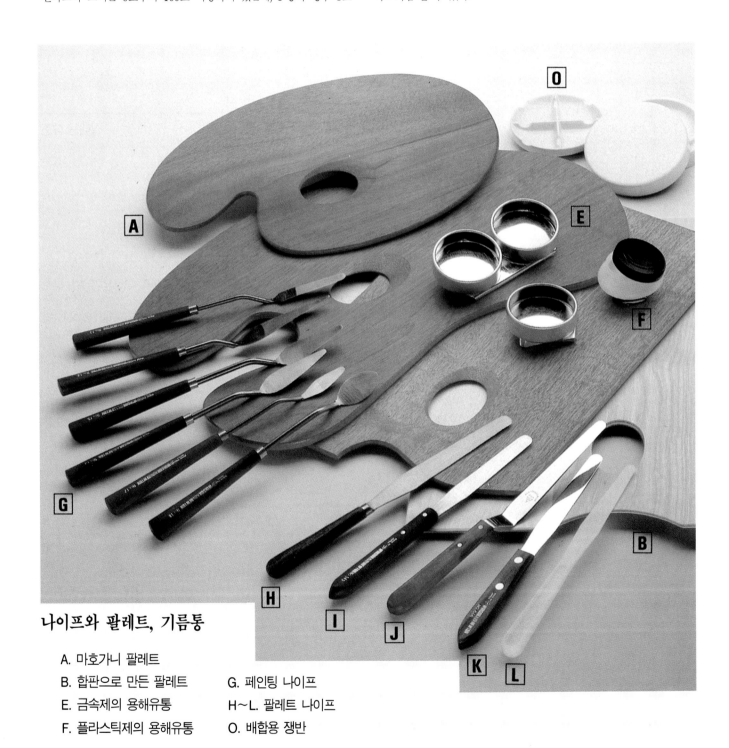

나이프와 팔레트, 기름통

A. 마호가니 팔레트
B. 합판으로 만든 팔레트 G. 페인팅 나이프
E. 금속제의 용해유통 H~L. 팔레트 나이프
F. 플라스틱제의 용해유통 O. 배합용 쟁반

18

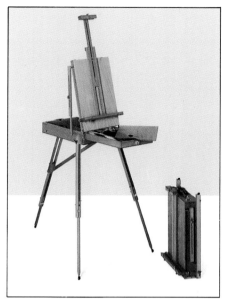

화구박스가 붙은 야외용 이젤

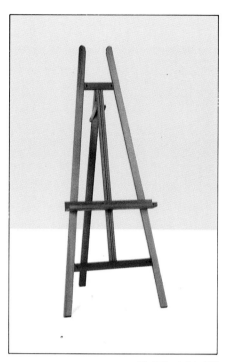

실내용 소형이젤

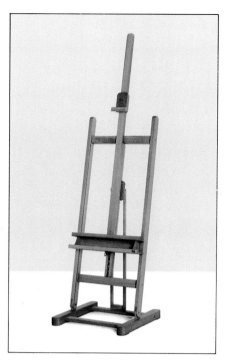

실내용 대형이젤

(5) 나이프(knife)

나이프는 물감을 개거나 화면을 긁어내는데 사용하지만 처음부터 붓 대신 나이프로만 사용해 그림을 그릴 수가 있다. 그러하기 위해 나이프를 많이 사용해 익숙하게 되어야 한다.

나이프에는 붓대신 그림 그리는데 쓰이는 페인팅 나이프(painting knife)와 팔레트 위에서 물감을 배합하는 팔레트 나이프(palette knife)가 있는데 크기와 형태가 다양하다. 초보자도 3, 4개 정도 준비하는 것이 좋다. 나이프를 잘못 사용하거나 날이 너무 예리하면 캔바스에 상처를 입히기 때문에 주의해야 한다. 사용한 후는 녹이 슬지않게 기름을 발라 두고 칼날이 예리해지면 샌드페이퍼에 갈아 무디게 만들어 준다.

(6) 팔레트(palette)

팔레트는 목재로 되어 있으며 그 위에서 물감을 개거나 배합한다. 실내용은 타원형에 큼직한 형태이나 야외용은 사각형으로 반을 접을 수 있게 되어 있다. 그리고 팔레트에는 엄지손가락이 들어갈 구멍이 있고 그 옆에는 조그만 기름통을 끼어붙여 사용한다. 그러나 실내에서는 팔레트를 반드시 손에 낄 필요가 없이 마루나 책상 위에 놓고 사용해도 되지만, 야외에서는 손에 들고 작업을 해야 하므로 가볍고 작은 것이 필요하다.

팔레트에 물감을 짤 때는 최소한의 분량을 가장자리에 짜 두고 가운데에서는 혼색을 하도록 한다. 그날 제작이 끝나도 팔레트에는 물감이 남아있게 되는데, 내일 또 쓸 것이라면 남겨두어도 무방하나 며칠동안 사용하지 않는다면 깨끗이 닦아 두어야 한다. 물감이 제법 굳어 있다면 나이프로 긁어내고 휘발유나 신나로 닦아낸다.

(7) 이젤(easel)

야외용 접는 의자

이제 유화를 그리기 위해 캔바스를 고정시킬 도구가 필요하다. 캔바

스를 책상이나 벽에 기대어 놓고 그릴 수도 있으나 자유롭게 위치를 바꾸어가며 그릴려면 아무래도 이젤을 준비하는 것이 좋다.

이젤은 실내용과 야외용이 있는데 처음에는 조그만 크기면 된다. 그러나 50호 이상의 대작을 하려면 물론 이젤도 튼튼한 대형이 필요하다. 야외용은 가볍고 조립식으로 되어 있어 휴대하기에 편하나 안정감이 없어 바람에 잘 쓸어지는 폐단이 있다.

(8) 그밖의 도구

유화를 그리는데 이밖에도 소소한 도구가 필요하다. 먼저 용해유를 조금씩 덜어 팔레트에 끼워 쓸 기름통이 필요한데, 대개 금속으로 되어 있으며 원반형이기 때문에 기름이 잘 쏟아지지 않게 되어 있다. 입구가 두개인 것도 있는데 이는 휘발성유와 건성유를 따로 넣고서 필요할 때마다 붓끝으로 혼합해 쓰는 것이다. 초보자는 입구가 하나인 것이 편하다. 그날 그림이 끝나면 기름통에 남아있는 더럽혀진 기름을 버리고 속을 깨끗이 닦아주는 것이 좋다. 아깝다고 다시 사용하면 그림이 탁해질 우려가 있다.

다음으로 꼭 필요한 것은 신문지와 헝겊이다. 이는 붓이나 팔레트에 남아있는 물감을 닦을 때 긴요하게 쓰이는데 헝겊은 면으로 된 것이 좋다. 이밖에 클립(clip)과 끈도 필요하다. 야외에서 그린 그림은 물감이 마르지 않기 때문에 캔바스 두장을 마주 포개고 서로 붙지 않게 클립을 끼운 후 끈으로 매어 운반해야 한다.

붓을 사용한 다음에는 물감을 깨끗이 씻어야 하는데 먼저 붓을 씻어야 할 테레빈이나 석유가 있어야 하고, 이를 씻어내는 세필기(洗筆器)가 있어야 한다. 세필기는 대개 알루미늄 캔으로 되어 있는데, 속에 2중으로 된 구멍뚫린 속통이 있어 여기에 붓을 빨면 물감은 구멍 밑으로 침전되고 위에는 깨끗한 기름만 남는다. 세필기 속의 기름이 더러우면 화면의 색상에 영향을 주게 되므로 항상 깨끗하게 써야 한다. 야외용 세필기는 보다 작은 크기에 밀봉이 되어 있어 휴대하기가 편하다.

모든 도구가 완벽하게 갖추어져야 그림을 그릴 수 있는 것이 아니다. 초보자는 물감, 붓, 기름, 캔바스 등의 최소한의 도구만 준비하고 그때그때 필요에 따라 구입하거나 직접 만들어 써도 무방하다. 또한 시판되는 것만 구입할 것이 아니라 주변의 폐품을 활용하기도 하고 스스로 연구해 편리한 것을 만들어 보는 것도 재미있을 것이다.

붓을 씻는데 필요한 기름과 세필용 통

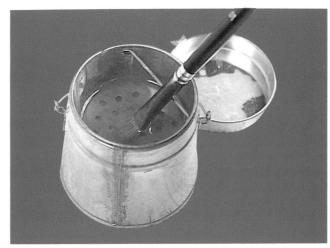

붓을 씻는 기름통

II. 유화의 기초기법

1. 색을 만들어 보자

유화를 그리는데 있어서 튜브에 들은 색만으로는 자연계의 무수한 색채를 다 표현할 수가 없다. 그래서 필요한 색을 서로 섞어서(混色) 만들어 써야 한다. 물론 2가지 색을 섞는 것 보다 여러 가지를 섞으며 더욱 많고 복잡한 색까지도 만들 수 있지만, 실제로는 3가지 이상의 색이 혼색되면 색상이 탁해지기 때문에 지나친 혼색을 피해야 한다.

색채는 혼색을 하게되면 더 밝아지기도 하고 어두워지기도 한다. 그러나 흰색, 회색, 검정 등의 무채색을 많이 사용하면 색채의 선명도가 떨어지기 때문에 남용하지 않도록 하자.

(1) 물감의 혼색　　■ 녹색과 노랑의 혼색

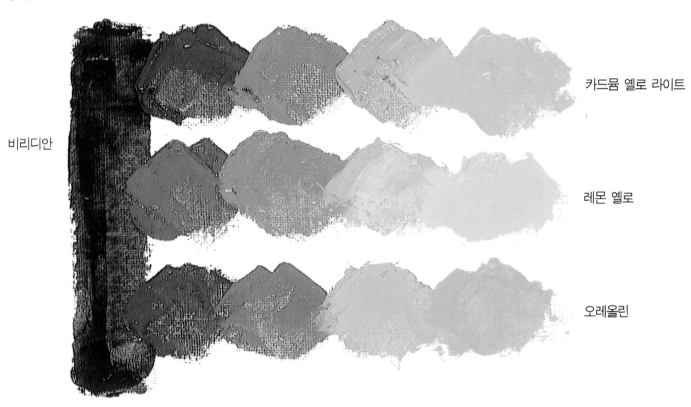

비리디안

카드뮴 옐로 라이트

레몬 옐로

오레올린

■ 빨강과 파랑의 혼색

코발트 블루 페일　　크림슨 레이크

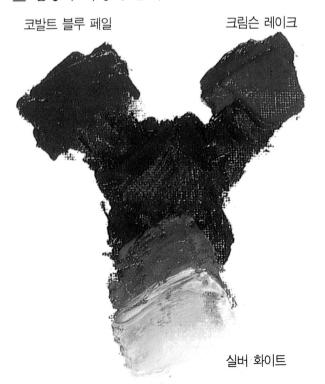

실버 화이트

카드뮴 레드 디프

코발트 블루 페일

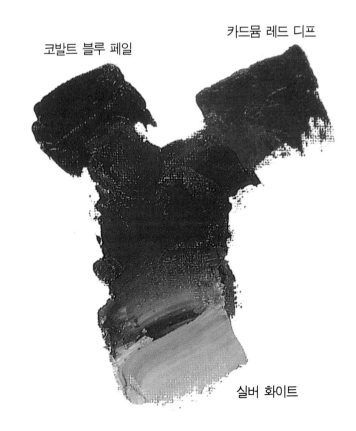

실버 화이트

■ 어두운 색의 혼합

A. 번트 시엔나, 울트라마린 블루,
 탈로 블루
B. 번트 시엔나, 비리디안, 번트 엄버
C. 알리자린 크림슨, 울트라마린 블루,
 탈로 블루
D. 아이보리 블랙, 번트 엄버,
 번트 시엔나, 로 시엔나
E. 카드뮴 레드, 퍼머넌트 그린,
 퍼머넌트 그린 라이트
F. 카드뮴 레드, 비리디안

■ 밝고 따뜻한 색

G. 티타늄 화이트, 카드뮴 레몬,
 카드뮴 오렌지
H. 티타늄 화이트, 카드뮴 옐로 라이트,
 카드뮴 레몬, 알리자린 크림슨
I. 티타늄 화이트, 카드뮴 레몬,
 카드뮴 옐로 라이트, 카드뮴 레드
J. 티타늄 화이트, 카드뮴 레몬,
 알리자린 크림슨, 카드뮴 오렌지,
 세룰리언 블루

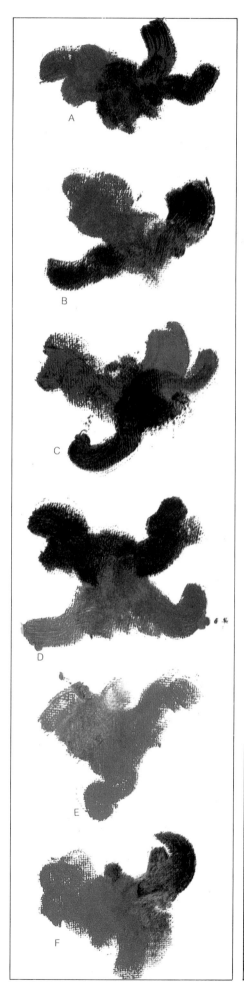

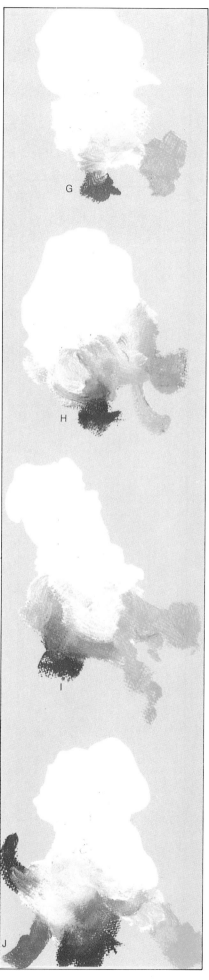

■ 녹색의 다양한 변화

A. 퍼머넌트 그린 라이트, 카드뮴 레몬
B. 퍼머넌트 그린 라이트, 카드뮴 옐로 라이트
C. 샙 그린, 카드뮴 옐로
D. 비리디언, 카드뮴 옐로
E. 세룰리언 블루, 카드뮴 옐로
F. 울트라마린 블루, 카드뮴 옐로 라이트
G. 탈로 블루, 카드뮴 옐로
H. 울트라마린 블루, 옐로 오커

I. 아이보리 블랙, 카드뮴 레몬, 티타늄 화이트
J. 아이보리 블랙, 카드뮴 옐로 라이트, 티타늄 화이트
K. 코발트 블루, 알리자린 크림슨, 카드뮴 레몬, 티타늄 화이트
L. 울트라마린 블루, 카드뮴 레드, 카드뮴 옐로 라이트
M. 세룰리언 블루, 알리자린 크림슨, 카드뮴 옐로, 옐로 오커, 티타늄 화이트
N. 탈로 블로, 알리자린 크림슨, 카드뮴 옐로, 티타늄 화이트
O. 울트라마린 블루, 알리자린 크림슨, 카드뮴 옐로 라이트, 티타늄 화이트

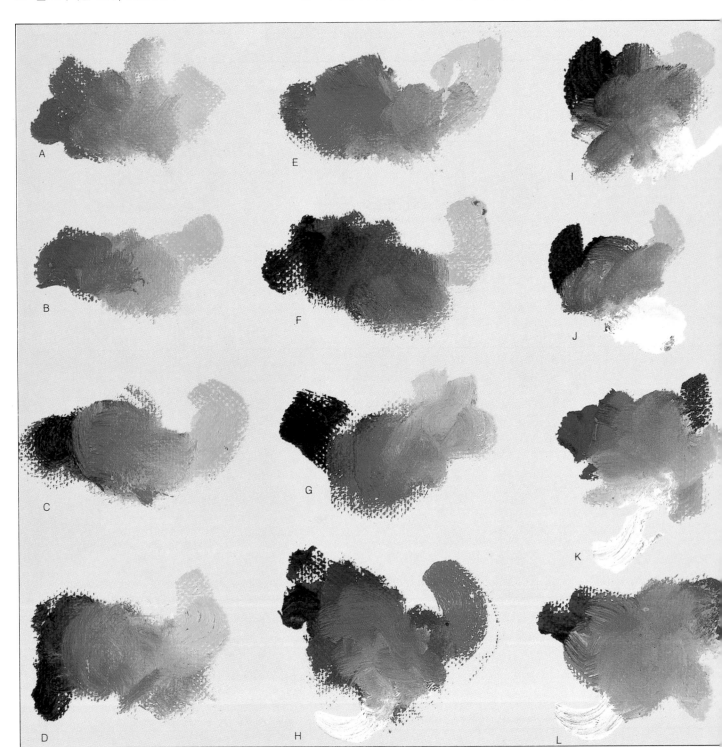

녹색의 다양한 변화

■ 회색조의 색배합

A. 샙 그린, 카드뮴 레드 라이트,
 티타늄 화이트
B. 비리디언, 알리자린 크림슨,
 티타늄 화이트
C. 샙 그린, 번트 시엔나, 티타늄 화이트
D. 울트라 마린 블루, 카드뮴 오렌지,
 티타늄 화이트
E. 세룰리언 블루, 카드뮴 오렌지,
 티타늄 화이트
F. 탈로 블루, 알리자린 크림슨,
 카드뮴 옐로
G. 울트라마린 블루, 알리자린 크림슨,
 옐로 오커
H. 코발트 블루, 번트 엄버,
 티타늄 화이트
I. 울트라마린 블루, 로 엄버,
 티타늄 화이트

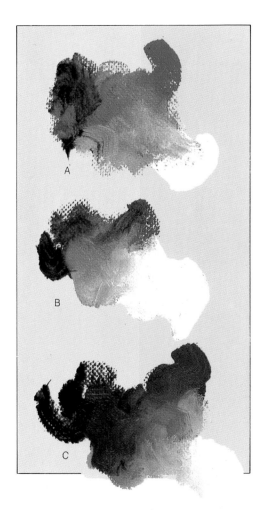

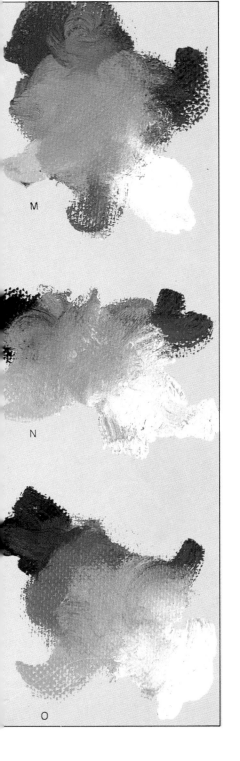

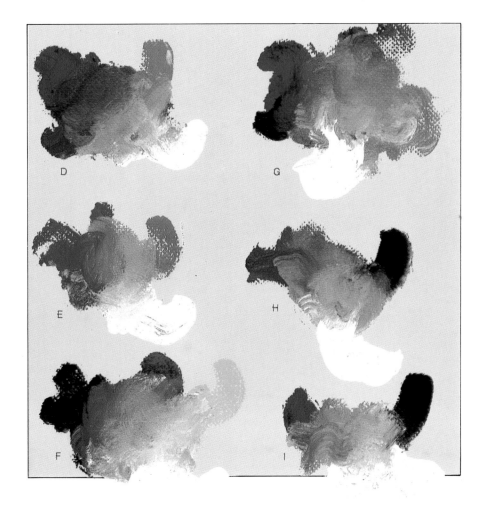

(2) 동계색의 풍부한 변화

■ 빨강 계통의 변화

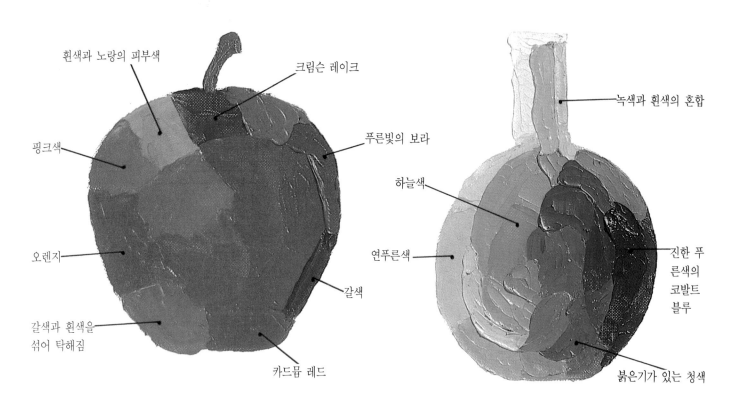

흰색과 노랑의 피부색

크림슨 레이크

푸른빛의 보라

핑크색

오렌지

갈색

갈색과 흰색을
섞어 탁해짐

카드뮴 레드

■ 청색 계통의 변화

녹색과 흰색의 혼합

하늘색

연푸른색

진한 푸
른색의
코발트
블루

붉은기가 있는 청색

■ 노랑 계통의 변화

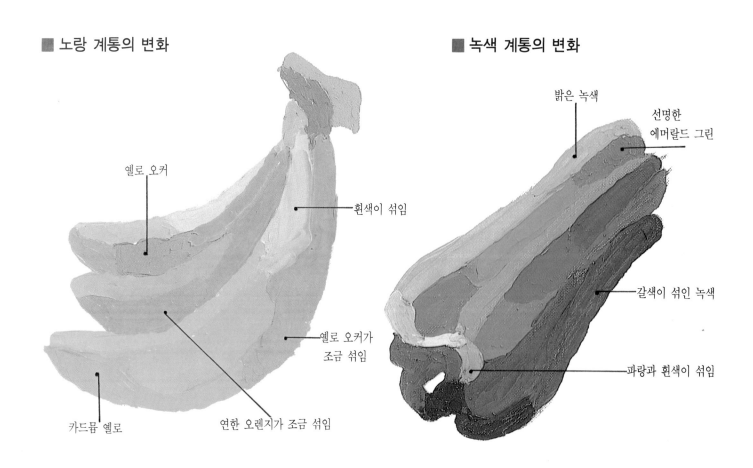

엘로 오커

흰색이 섞임

엘로 오커가
조금 섞임

카드뮴 엘로

연한 오렌지가 조금 섞임

■ 녹색 계통의 변화

밝은 녹색

선명한
에머랄드 그린

갈색이 섞인 녹색

파랑과 흰색이 섞임

(3) 혼색의 방법에 따른 색채의 변화

팔레트 위에서의 혼색

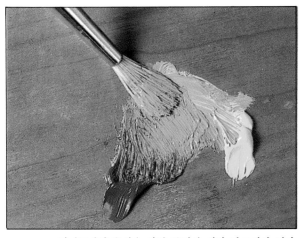

팔레트에서 혼색을 하면 본래의 색과 다른색이 된다.

캔바스 위에서의 혼색

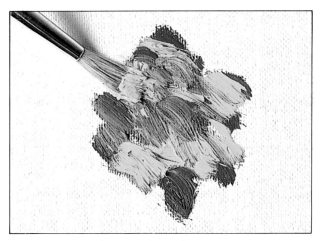

캔바스에 각각의 색을 겹쳐 칠하면 본래의 색상이 남아있다.

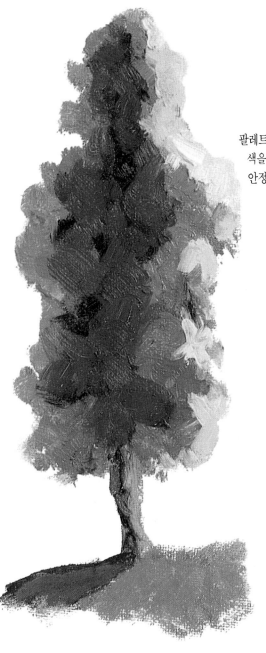

팔레트에서 충분히 혼색을 한 다음 칠하면 안정된 색을 얻는다.

원래의 색이 군데군데 남아 있으며 생생한 느낌이 나고 혼색의 터치가 살게 된다.

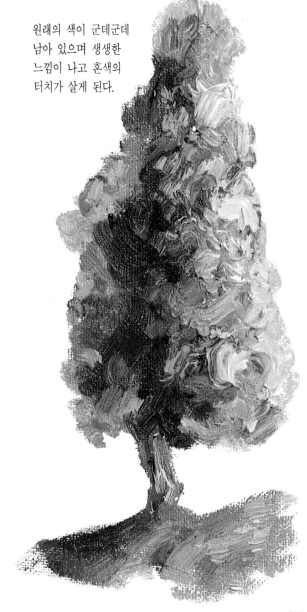

팔레트 위에서의 혼색

캔바스 위에서의 혼색

2. 붓으로 칠해보자

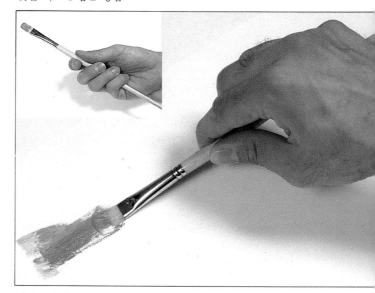

유화의 매력은 붓에 물감을 듬뿍 묻혀 캔버스에 척척 칠해 나가는데 있다. 먼저 붓을 잡을 때는 너무 꽉 잡지 말고 손목과 손가락에 탄력을 주어야 한다. 붓질을 할 때는 손목만 움직여 그리지 말고 팔과 손목이 직선이 되게 팔 전체를 붓이라 생각하고 그려야 한다.

붓과 화면 사이는 30° 정도의 경사를 기본적으로 유지해야 하는데, 이렇게 하면 바탕칠을 손상시키지 않고 바르게 덧칠할 수 있다. 붓끝을 세워 화면과 90° 각도가 되면 물감이 제대로 칠해지지 않는다.

나이프를 사용할 때는 가급적 화면과 평행선이 되어야 한다. 날을 너무 세우거나 바깥면만 닿게 되면 칠이 벗겨지거나 캔버스에 홈집을 낼 우려가 있다.

초보자는 붓질을 할 때 용해유를 많이 쓰는 경향이 있다. 그러나 물감은 튜브에서 짜낸 상태에서 그대로 쓸 수 있게 조제되어 있다. 다만 넓은 면적을 칠하거나 유연한 터치를 만들 때 보조적으로 사용하면 된다.

붓자루의 가장 굵은 부분을 엄지와 집게손가락으로 가볍게 잡고 가볍게 당기듯이 칠한다.

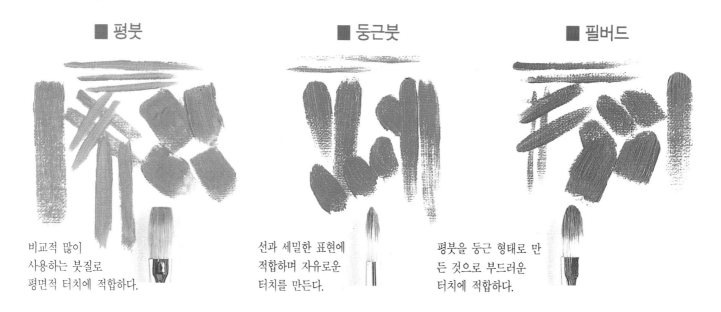

■ 평붓

비교적 많이 사용하는 붓질로 평면적 터치에 적합하다.

■ 둥근붓

선과 세밀한 표현에 적합하며 자유로운 터치를 만든다.

■ 필버드

평붓을 둥근 형태로 만든 것으로 부드러운 터치에 적합하다.

■ 페인팅 나이프의 여러가지 기법

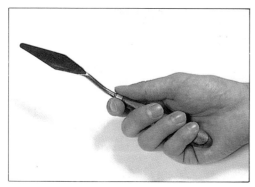

페인팅 나이프를 바르게 잡는 방법

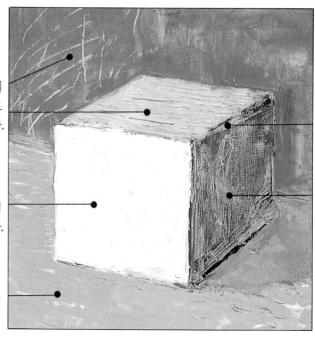

나이프의 끝으로 긁는다.

나이프의 날로 그은 선

나이프로 칠한 물감을 긁어 내었다.

두텁게 바른다.

나이프의 끝을 이용한 터치

용해유를 잘 사용하자

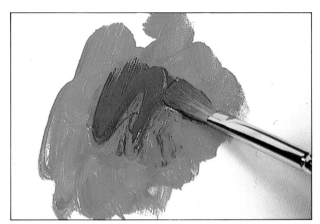

용해용 오일을 많이 사용하면
그림이 탁해진다.

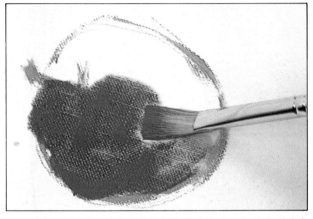

처음 그릴 때는 휘발성 용해유를 섞어서 비교적 엷게 칠한다.

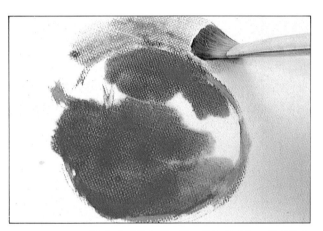

특히, 초벌칠을 할 때는 엷은 물감으로 칠해본다.

용해유를 조금씩 섞으면 매끄러운 터치를 만들 수 있다.

화면 위에 엷게 바르면 투명한 효과를 나타낸다.

3. 사과를 그리자

유화이든 수채화이든 최초로 그림을 그릴 때 사과를 묘사하는 것은 여러 면에서 공부할 점이 많아 초보자에게 매우 좋다. 먼저 유화로 그리기 전에 연필로 데상을 하면서 형태, 명암, 양감 등을 파악해 두는 것이 좋다.

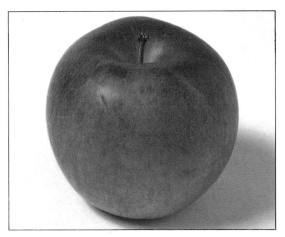

실물을 잘 관찰하도록 한다.

목탄으로 형태를 잡은 후 옐로 오커로 윤곽선을 그린다.

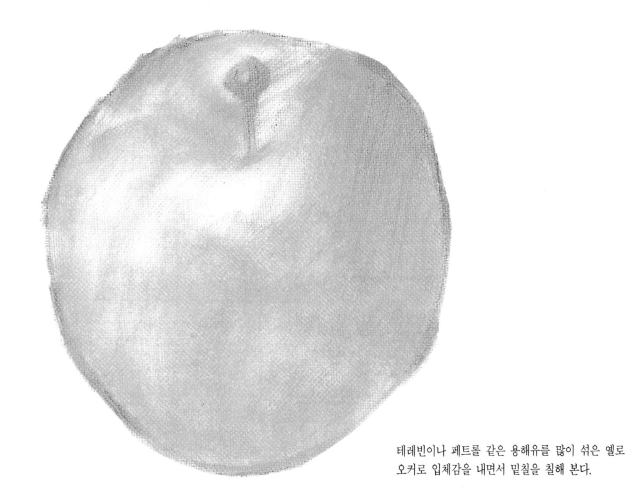

테레빈이나 페트롤 같은 용해유를 많이 섞은 옐로 오커로 입체감을 내면서 밑칠을 칠해 본다.

팔레트를 잡는 방법, 혼색을 한 가운데서 한다.

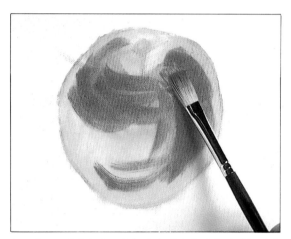

엷은 색으로 형태의 운동감과 면의 방향에 따라 붓질을 한다.

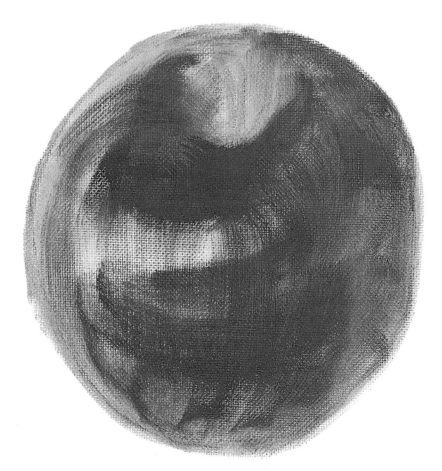

사과의 고유색인 빨강을 칠하는데 처음에는 대충 칠하면서
전체적 인상이 나오도록 한다. 색은 크림슨 레이크를 썼다.

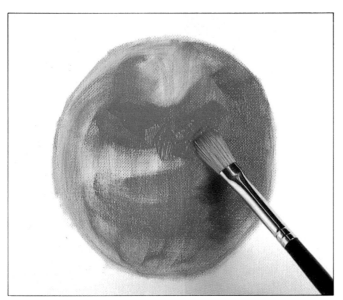

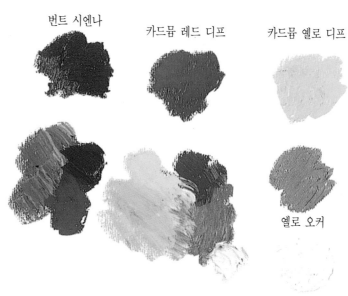

번트 시엔나　카드뮴 레드 디프　카드뮴 옐로 디프

옐로 오커

실버 화이트

빨강 계열의 색을 잘 혼합하여 사과의 색을 만든다.

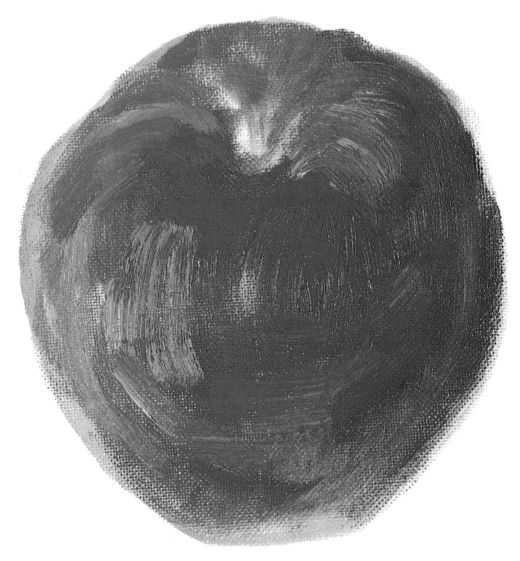

이 단계부터는 본격적인 묘사를 하는데, 튜브에서 짠
물감을 그대로 사용해 유화의 특성을 살려 나간다.

32

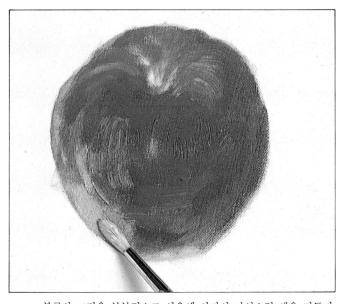

블루와 그린을 부분적으로 사용해 사과의 자연스런 색을 만든다.

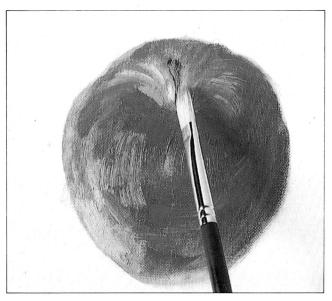

평필로 사과의 꼭지를 그리고 전체적 균형을 잡는다.

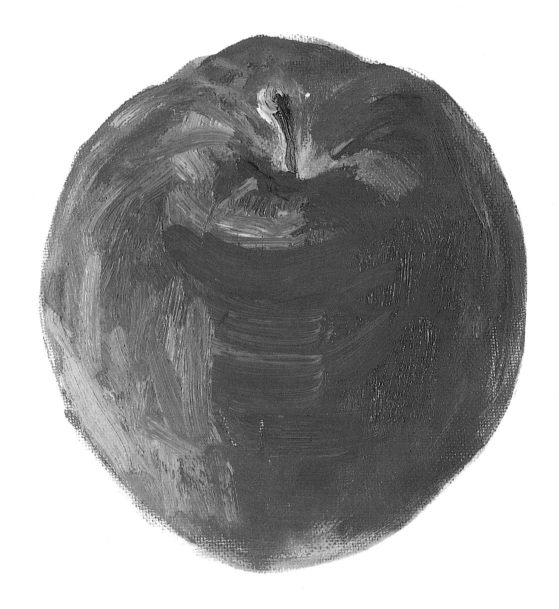

세부적인 묘사를 마무리하여 완성시킨다.

4. 빛과 그림자의 표현

우리들이 대하는 자연물은 대개 입체물이다. 이 입체에 빛이 비치면 반드시 그늘진 곳이 생긴다. 빛과 그늘 그리고 그림자는 회화에서 매우 중요한 요소로, 이 때문에 물체는 입체감과 양감을 갖게 된다.

초보자는 형태를 표현하고 입체감을 내며 빛과 그림자를 나타내기 위해 흔히 검정과 흰색을 먼저 찾게 된다. 그러나 검정과 흰색을 쓰면 그림이 탁해지고 생기를 잃어 죽은 그림이 되기 쉽다. 여기에서 여러가지 색채와 터치로 표현하는 방법을 익혀보도록 하자.

① 주제의 형태를 따라 칠하는 것이 가장 기본적인 방법인데, 입체감을 자연스럽게 나타낼 수 있다.

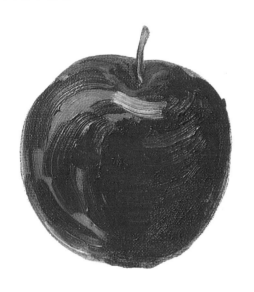

② 우선 명암을 밝은 곳과 어두운 곳으로 크게 나누어 칠하고, 다음 세부적으로 밝기를 나누어 본다.

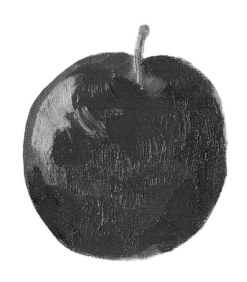

③ 물감의 두께로 원근감을 나타낼 수 있는데, 두터운 쪽은 엷은 쪽보다
 앞으로 튀어나와 보인다.

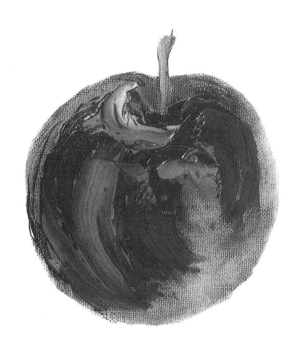

④ 색의 채도로 앞뒤를 표현하는데 선명한 색은 앞으로, 탁한 색은 뒤로
 물러나 보인다.

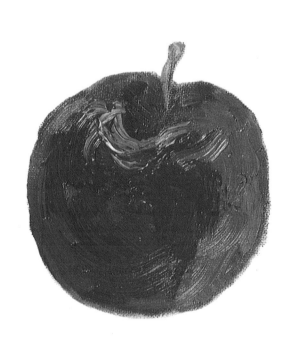

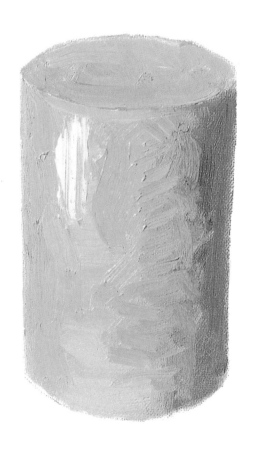

⑤ 흰색과 검정을 쓰면 명암은 분명하지만 색상이 탁해진다.

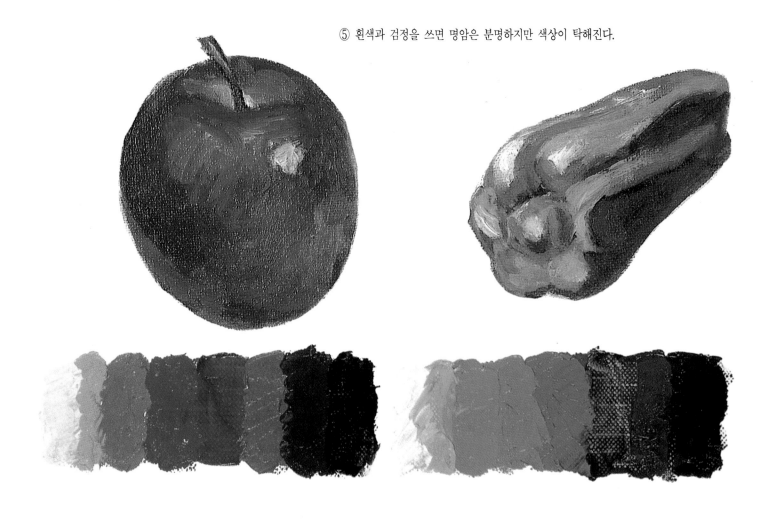

⑥ 동일한 계통의 색채를 사용하면 탁해짐이 없이 명암을 잘 표현할 수 있다.

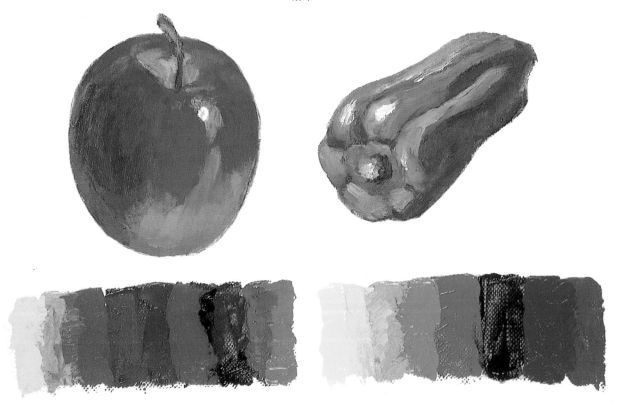

5. 색채를 풍부하게 사용하자

그림에는 '모노크로미'라 하여 단색조의 작품도 있으나 유화를 시작함에 있어서 다양한 색조를 낼 수 있어야 한다. 색을 풍부하게 나타내기 위하여 대개 두 가지 방법을 쓰는데 첫째, 보색의 대비로 고유색을 두들어지게 하는 것과 둘째, 고유색이 갖고 있는 색채의 폭을 넓게 쓰는 것이다.

보색이라 하면 미술교과서에서 흔히 보는 둥근 형태의 색상환에서 원점을 중심으로 마주 보고 있는 색인데, 예를 들어 빨강과 청록, 노랑과 남색, 파랑과 주황 등이 보색이 된다.

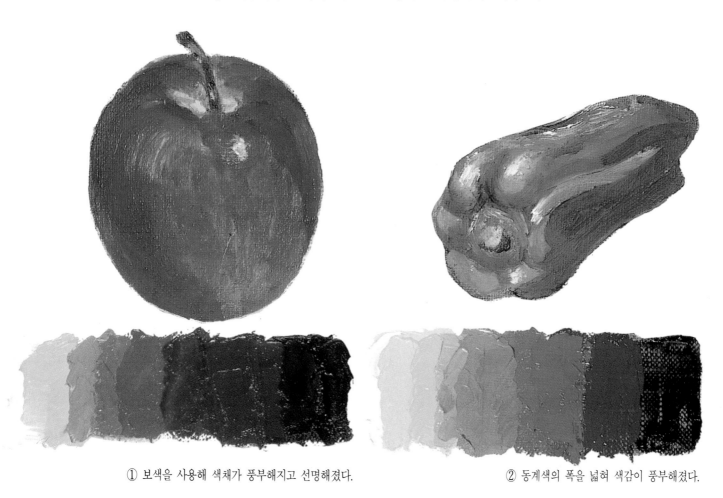

① 보색을 사용해 색채가 풍부해지고 선명해졌다.

② 동계색의 폭을 넓혀 색감이 풍부해졌다.

③ 색상환에서 보색과 동계색

빨강
주황
자주
색상이 서로 마주 보면
보색관계이고 주위의
색은 동계색이 된다.
보라
노랑
파랑
연두
녹색

매우 강한 대비

한쪽을 탁하게 하면 주제가 돋보인다.

한쪽에 흰색을 섞으면 주제가 돋보인다.

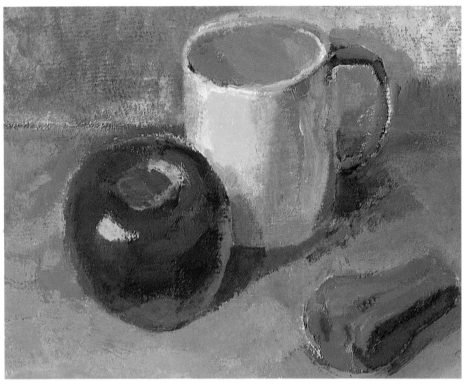

④ 고유색에 보색이나 유사색(동계색)을 더하면 풍부한 색감을 얻을 수 있다.

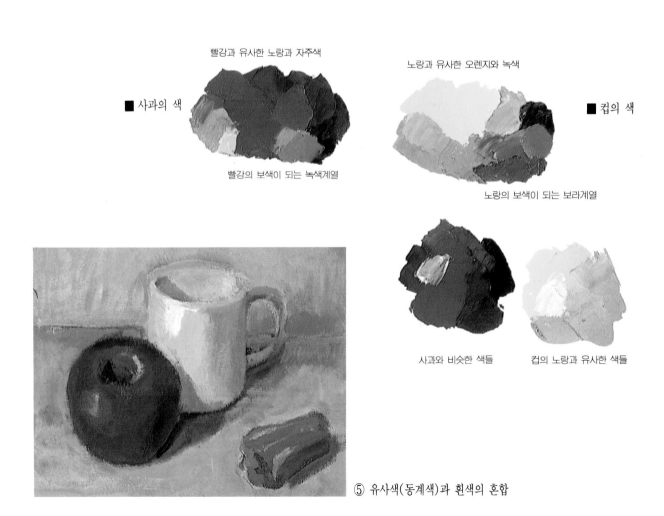

빨강과 유사한 노랑과 자주색

노랑과 유사한 오렌지와 녹색

■ 사과의 색

■ 컵의 색

빨강의 보색이 되는 녹색계열

노랑의 보색이 되는 보라계열

사과와 비슷한 색들

컵의 노랑과 유사한 색들

⑤ 유사색(동계색)과 흰색의 혼합

벽의 회색

화면 안쪽의 밝은색

안쪽의 벽

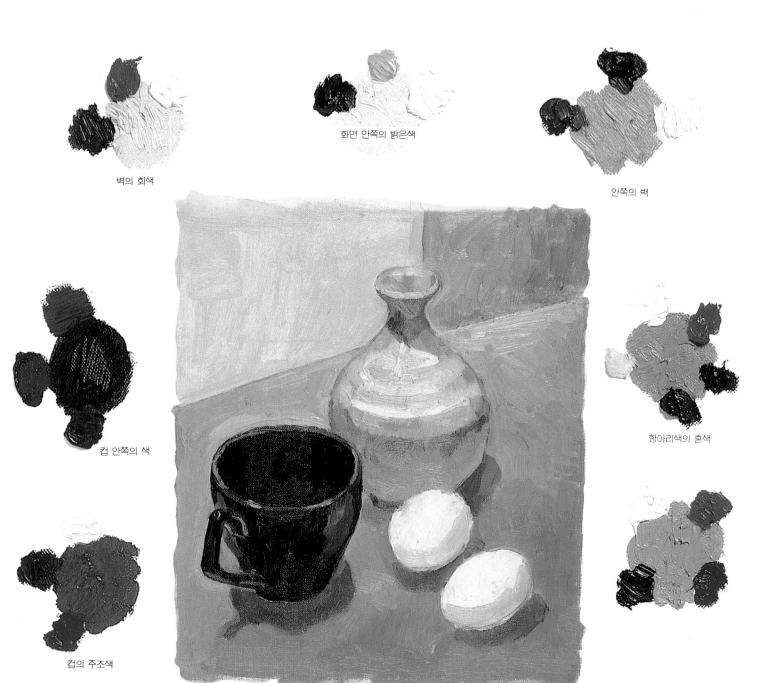

컵 안쪽의 색

항아리색의 혼색

컵의 주조색

⑥ 회색 속에서도 풍부한 색채를 만든다.

컵과 계란의 그림자색

컵과 항아리에 사용한 회색

바닥의 회색

6. 질감과 양감

그림에서 보이는 거칠거칠함, 부드러움, 매끄러움 등이 질감이고, 덩어리감을 나타내는 것이 양감이다. 이러한 표현은 색채도 중요하지만 물감의 묽음과 짙음, 터치, 붓질 등에 의해 결정된다.

사물을 묘사할 때 그 물체가 지니고 있는 질감과 양감의 표현에 능숙하다면 이미 상당한 경지에 도달한 셈이다.

부드러운 터치로 문질러 질감을 잘 표현했다.

원래의 작품

금속의 차거움과 예리함이 들어나는 질감 표현이 잘 되었다.

하이라이트 부분

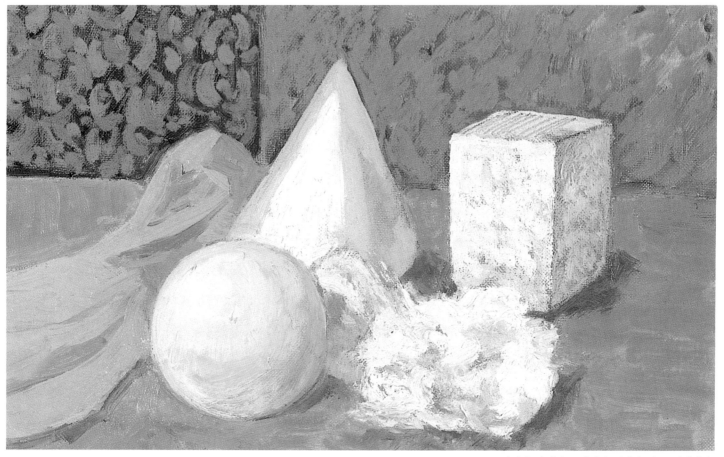

다양한 붓터치로 질감과 양감을 잘 표현하였다.

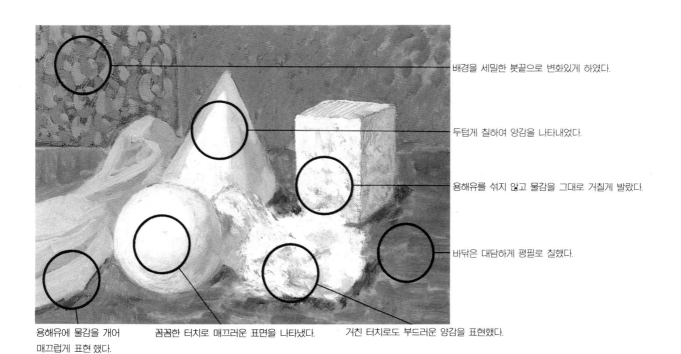

배경을 세밀한 붓끝으로 변화있게 하였다.

두텁게 칠하여 양감을 나타내었다.

용해유를 섞지 않고 물감을 그대로 거칠게 발랐다.

바닥은 대담하게 평필로 칠했다.

용해유에 물감을 개어
매끄럽게 표현 했다.

꼼꼼한 터치로 매끄러운 표면을 나타냈다.

거친 터치로도 부드러운 양감을 표현했다.

III. 풍경화 그리기

색채의 활용

다음의 몇가지 색들이 실제로 작품에서 어떻게 활용되고 있나 잘 살펴보자. 물론 튜브에서 짜낸 물감을 그대로 칠한 것도 있으나 혼색을 한 것도 있다. 이 작품들을 잘 관찰해 보면 물감을 이용해 어떻게 색상을 만들어 활용하는가에 대하여 많은 공부를 할 수 있다.

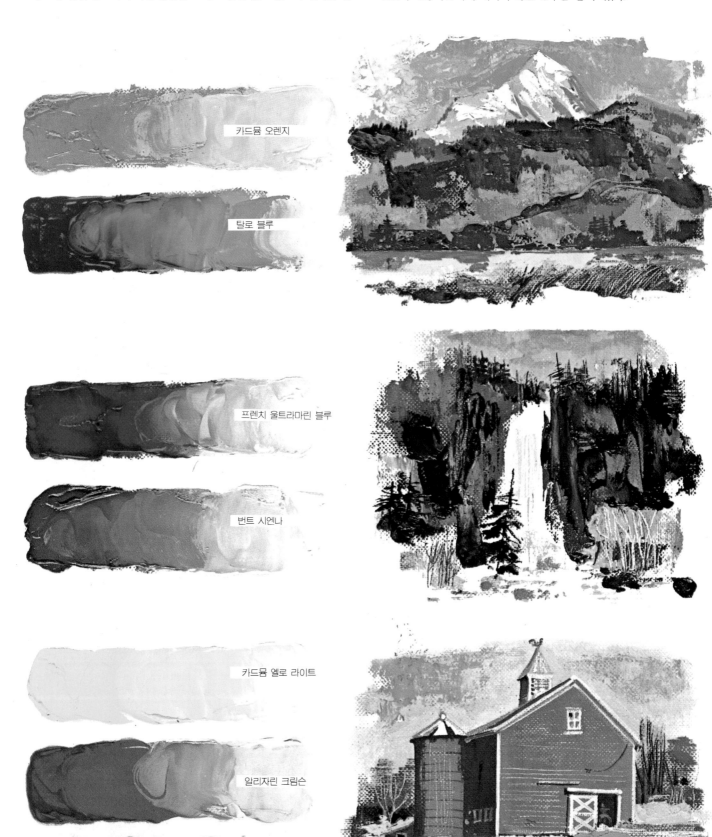

카드뮴 오렌지

탈로 블루

프렌치 울트라마린 블루

번트 시엔나

카드뮴 옐로 라이트

알리자린 크림슨

탈로 블루

카드뮴 오렌지

탈로 블루

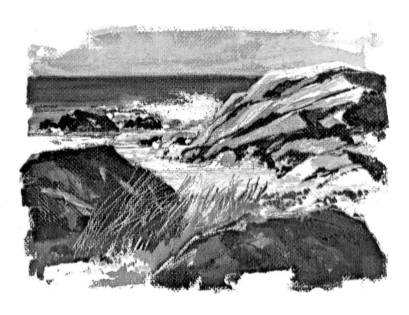

프렌치 울트라마린 블루

번트 시엔나

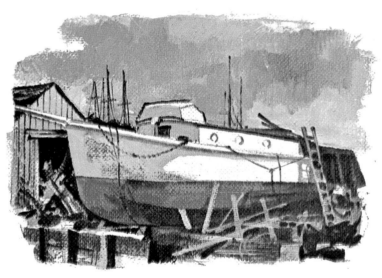

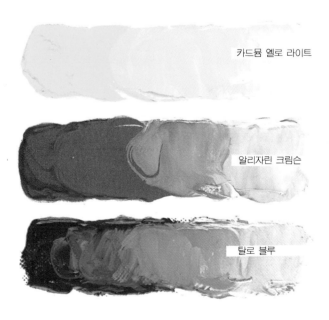

카드뮴 옐로 라이트

알리자린 크림슨

탈로 블루

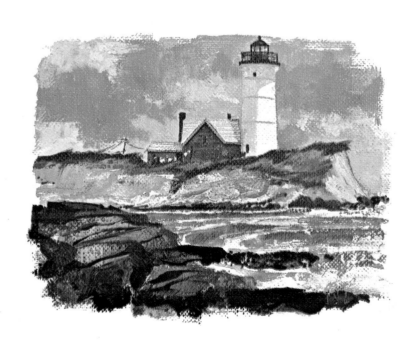

버드나무

사과나무

나무를 그리자

풍경화를 그리는데 있어 먼저 나무를 그려보는 일이 중요하다.

나무라고 해서 똑같은 것은 결코 아니다. 나무의 종류마다 형태와 색채, 특징이 각각 다르기 때문에 당연히 표현도 달라야 한다. 나무를 그리기에 앞서 나무의 명칭을 알고 그 생김새를 잘 관찰해야 소나무는 소나무답게, 밤나무는 밤나무답게 그릴 수 있다.

실제 작업에서 나무를 관찰한 다음 그 나무의 전체 윤곽을 실루엣으로 그려 보도록 하자. 그러면 나무의 특성을 한 눈에 파악할 수가 있고 형태를 정확하게 묘사할 수 있게 된다. 더 나아가 같은 나무라도 나무마다 색채가 조금씩 다르고, 어린나무와 큰나무가 서로 다른 점까지 구별할 수 있어야 정확한 표현을 할 수 있게 된다.

소나무

단풍나무

느릅나무

월계수

삼나무

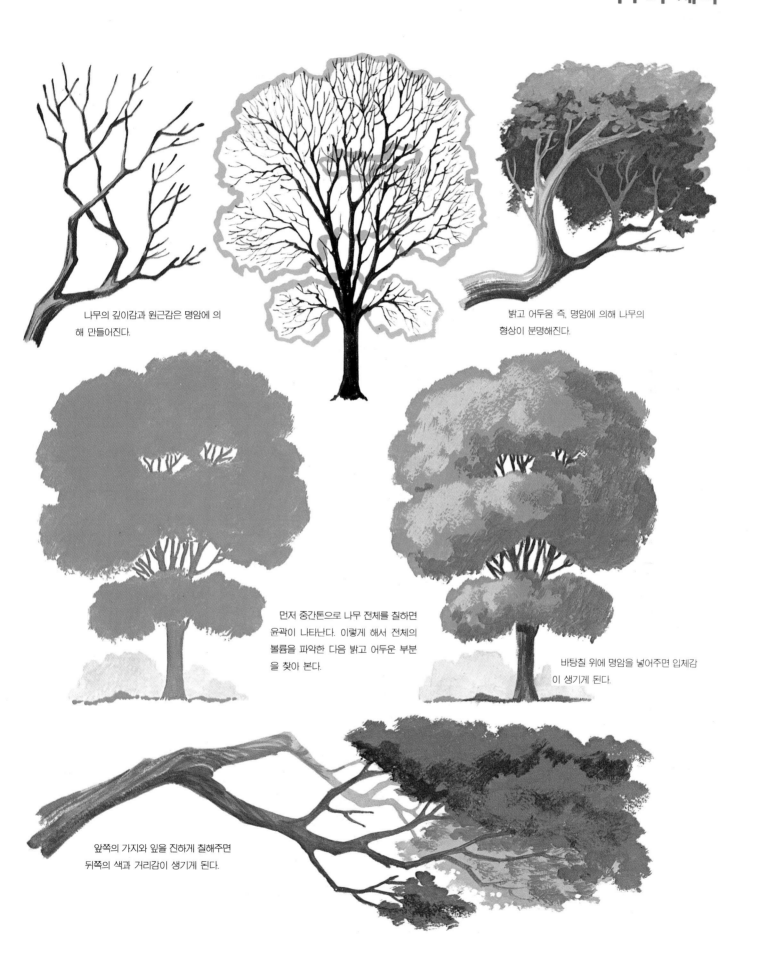

나무의 깊이감과 원근감은 명암에 의해 만들어진다.

밝고 어두움 즉, 명암에 의해 나무의 형상이 분명해진다.

먼저 중간톤으로 나무 전체를 칠하면 윤곽이 나타난다. 이렇게 해서 전체의 볼륨을 파악한 다음 밝고 어두운 부분을 찾아 본다.

바탕칠 위에 명암을 넣어주면 입체감이 생기게 된다.

앞쪽의 가지와 잎을 진하게 칠해주면 뒤쪽의 색과 거리감이 생기게 된다.

구름과 나무, 바위의 표현

형태가 급격하게 변하는 구름은 페인팅 나이프로 팔레트 위에서 혼색된 물감을 재빠르게 묘사한다. 여기에서 구름 형태의 변화를 잘 관찰해야 하는데 가장자리가 너무 딱딱해지지 않도록 한다.

풍경화라 해서 세부묘사를 무시해서는 안된다. 먼저 그려야 할 풍경을 머리 속에서 배치를 한 다음 화포에 스케치를 한다. 이때 채색을 위하여 그려야 할 대상을 정확하게 스케치해야 한다.

스케치가 끝나면 눈을 반쯤 뜨고 풍경의 명암을 구분지운 후 적합한 색채를 결정한다.

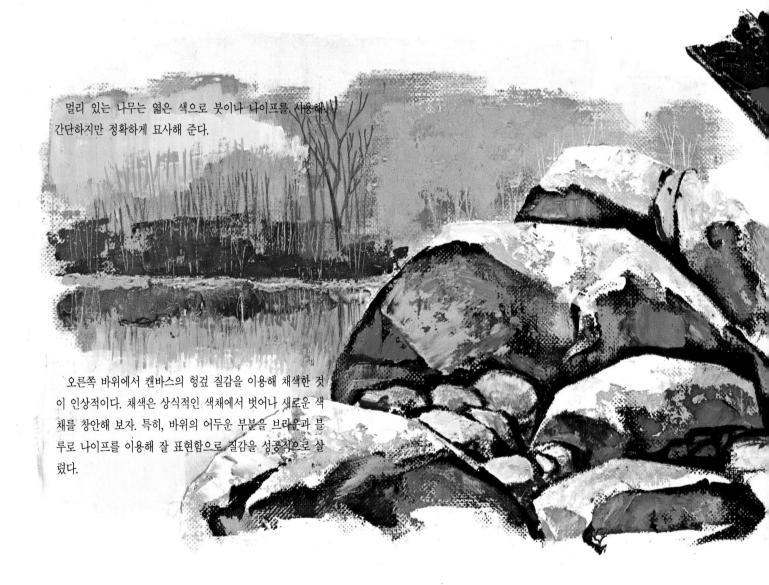

멀리 있는 나무는 엷은 색으로 붓이나 나이프를 사용해 간단하지만 정확하게 묘사해 준다.

오른쪽 바위에서 캔바스의 헝겊 질감을 이용해 채색한 것이 인상적이다. 채색은 상식적인 색채에서 벗어나 새로운 색채를 창안해 보자. 특히, 바위의 어두운 부분을 브라운과 블루로 나이프를 이용해 잘 표현함으로 질감을 성공적으로 살렸다.

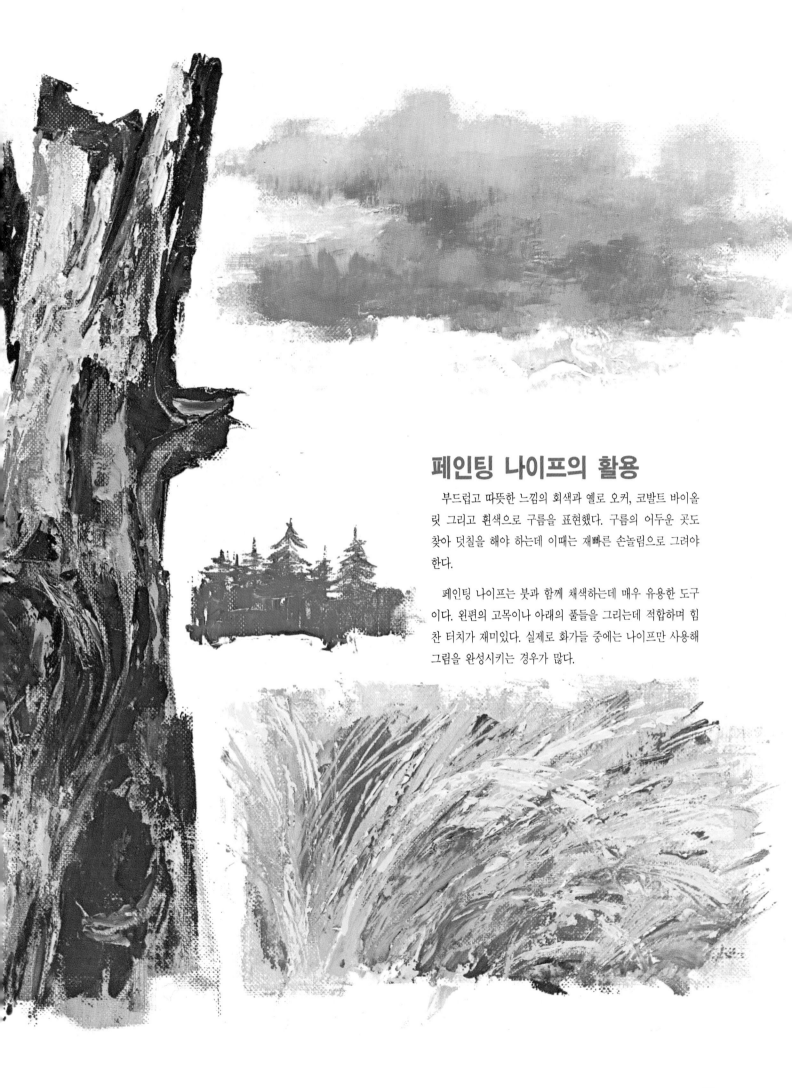

페인팅 나이프의 활용

부드럽고 따뜻한 느낌의 회색과 옐로 오커, 코발트 바이올 릿 그리고 흰색으로 구름을 표현했다. 구름의 어두운 곳도 찾아 덧칠을 해야 하는데 이때는 재빠른 손놀림으로 그려야 한다.

페인팅 나이프는 붓과 함께 채색하는데 매우 유용한 도구 이다. 왼편의 고목이나 아래의 풀들을 그리는데 적합하며 힘 찬 터치가 재미있다. 실제로 화가들 중에는 나이프만 사용해 그림을 완성시키는 경우가 많다.

교회가 있는 여름풍경

초보자에게는 녹색으로 덮힌 여름풍경을 그리는 것은 매우 어려운 일이다. 그러나 녹색의 세계를 정복할 수 있어야 풍경화의 길이 열리는 만큼 과감하게 시도해 보자.

1. 먼저 카드뮴 옐로를 한번 칠한 위에 퍼머넌트 그린과 로 엄버의 혼색으로 바탕칠을 칠한다. 그 위에 아이보리 블랙으로 스케치를 하는데 유의할 점은 화면 전체의 구성이다. 좋은 구도를 얻기 위해서는 비록 큰나무가 앞에 있더라도 과감히 없앨 수가 있다.

2. 처음에는 밝은 색부터 칠하는데, 하늘은 탈로 블루와 울트라마린 블루, 흰색을 혼합하고, 나무의 밝은 곳과 지면에서 빛이 떨어지는 곳은 카드뮴 옐로 라이트 그리고 퍼머넌트 그린 라이트, 카드뮴 오렌지로 큼직하게 칠해준다. 교회와 나무둥걸도 페인팅 나이프로 주조색을 몇 군데 잡아준다.

1

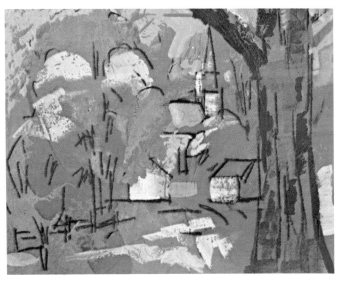

2

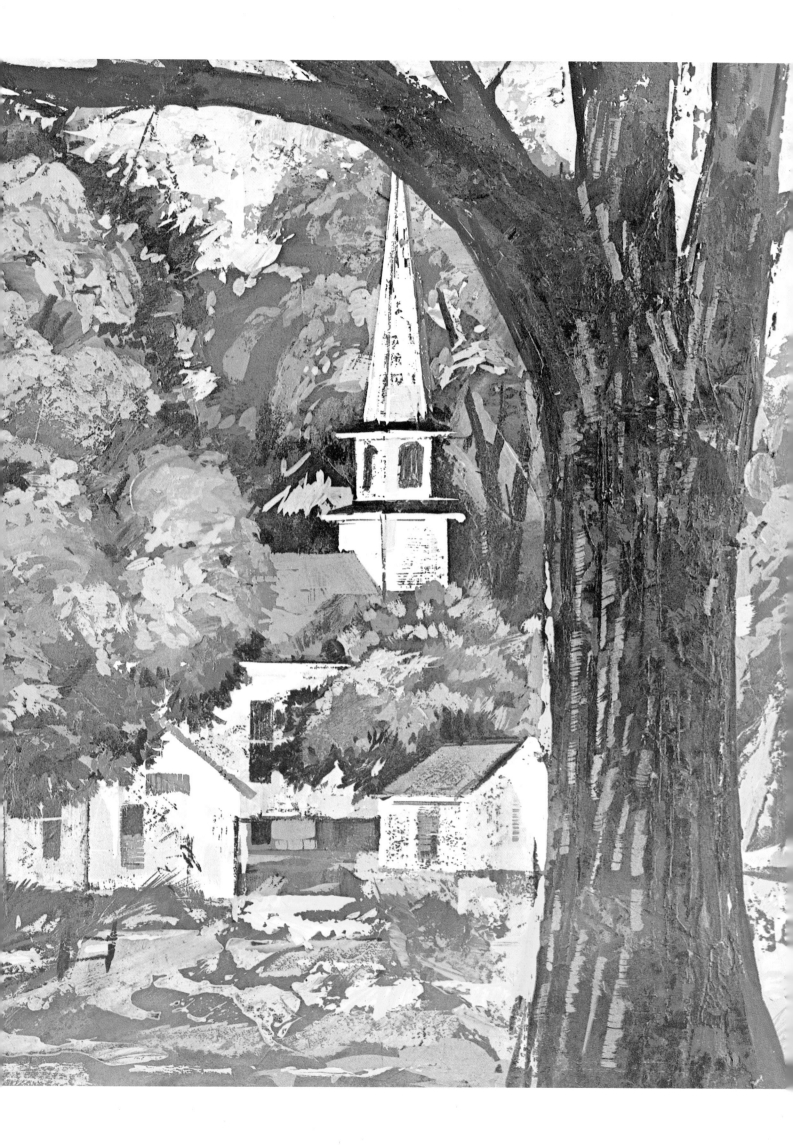

여름의 농촌 풍경

여름풍경은 확실히 녹색이 주조색이 된다. 그러나 아래의 물감처럼 다양한 색상이 동원되어 여름풍경화가 그려졌다. 구도를 대충 잡은 다음 순서에 의해 그려 나가는데, 실제의 자연색에 너무 구애받지 말고 다양한 색채를 대범하게 구사해 보자.

1. 주조색을 이루는 녹색계열로 캔바스 위에 밑칠을 한 다음 아이보리 블랙으로 대강 스케치를 한다.

2. 화면을 크게 몇가지 주조색으로 구획을 나누고 중간색으로 대범하게 칠해 전체의 분위기를 잡는다.

3. 이 단계에 와서는 건물과 나무, 들판과 오솔길을 대충 묘사하는데 그래도 명암과 색상은 충분히 표현해야 한다. 특히 주의할 점은 빛이 들어오는 위치에 맞추어 명암을 결정해야 하며 밝고 어두운 곳을 분명하게 나타내야 한다. 녹색의 화면을 다양하게 표현하기 위해 탈로 그린, 로 시엔나, 레몬 옐로 등을 적절하게 사용하며 혼색을 위해 흰색도 써야한다.

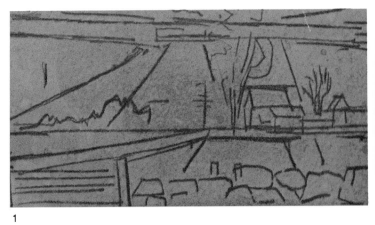

1

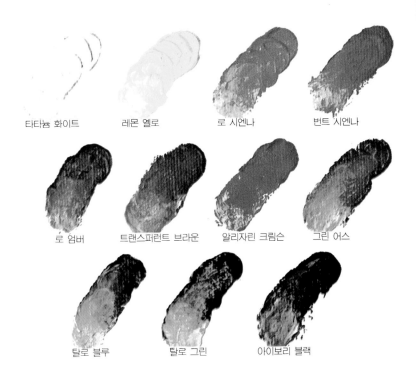

타타늄 화이트 · 레몬 옐로 · 로 시엔나 · 번트 시엔나

로 엄버 · 트랜스퍼런트 브라운 · 알리자린 크림슨 · 그린 어스

탈로 블루 · 탈로 그린 · 아이보리 블랙

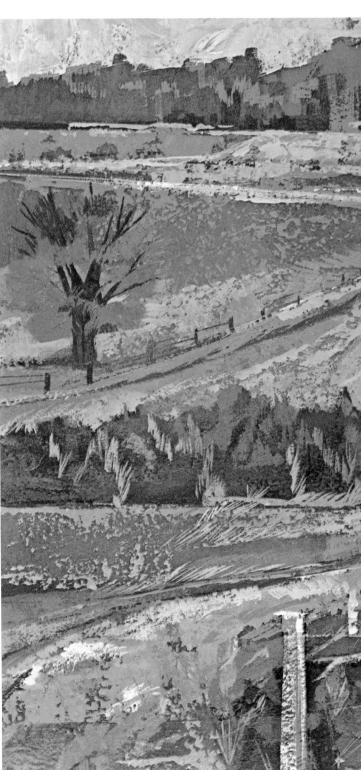

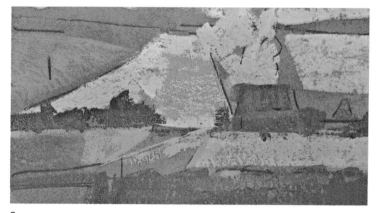

2

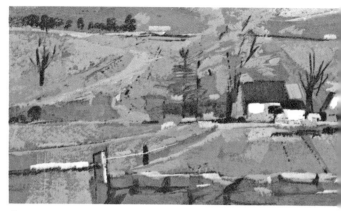

3

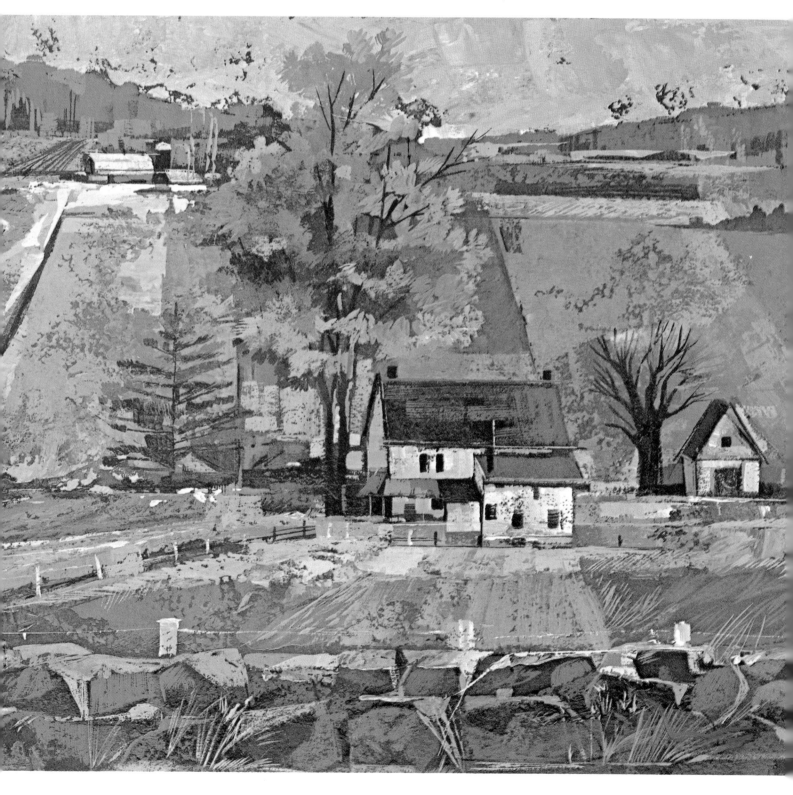

공사장 풍경

여기에서는 어두운 색이 주조를 이룬 도시의 공사장 풍경이다. 매우 산만하고 무질서한 공사장을 살벌한 가운데 활력이 넘치게 표현하는 것이 이 작품의 주안점이다.

1. 캔버스에 직접 목탄으로 스케치를 하면서 전체적인 명암을 잡고 픽사티프를 뿌려 목탄가루를 정착시킨다.

2. 탈로 블루와 소량의 번트 시엔나로 어두운 곳을 칠한다. 이때 완전한 구도가 잡히기 때문에 형태 묘사에 신경을 써야 한다.

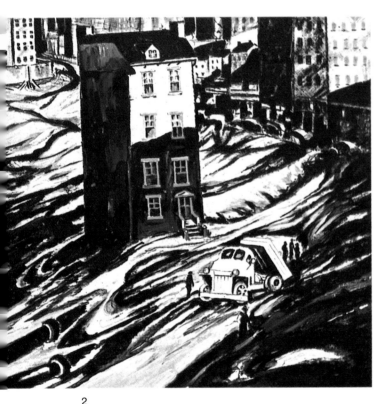

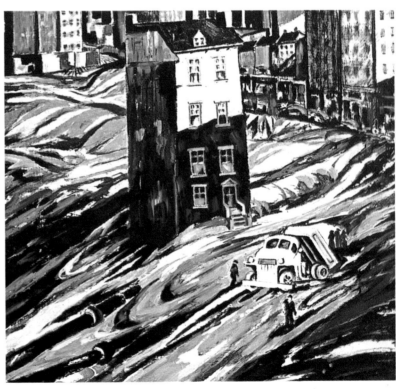

3. 로 시엔나에 소량의 징크 화이트로 혼색하여 흙 부분을 표현하고 또 약간의 레몬 옐로를 덧칠하여 전체적 색채를 결정한다.

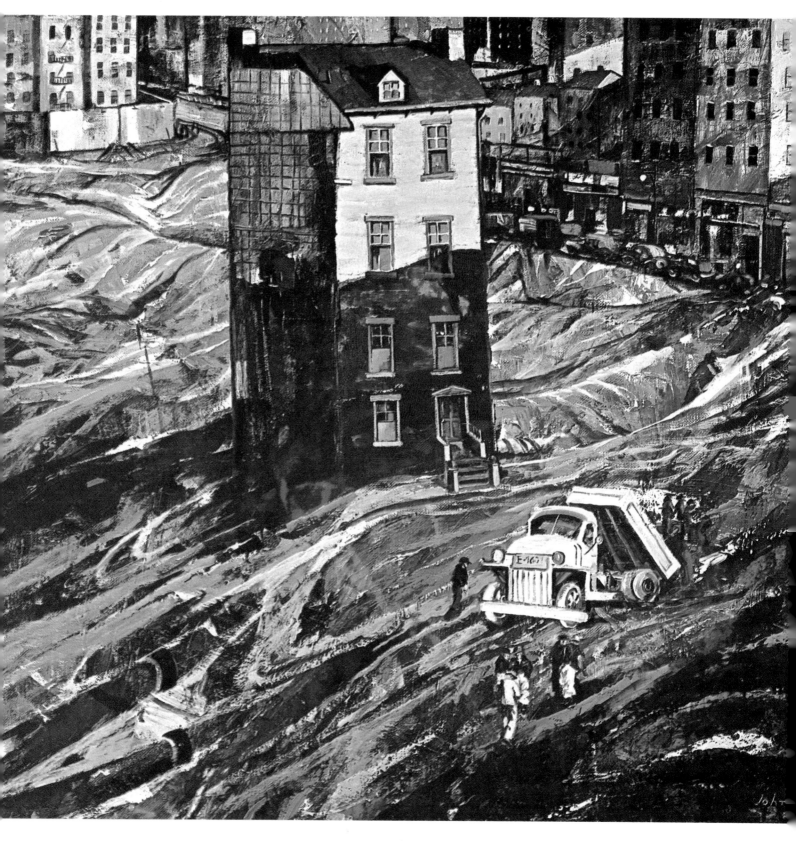

카드뮴 옐로 페일　　옐로 오커　　로 시엔나　　번트 시엔나　　로즈 매더　　코발트 바이올릿　　인디안 레드　　탈로 블루　　비리디안

농촌의 설경

설경은 실제보다 그리기가 어려운 소재이다. 물론 주조색이 백색이지만 그 안에서도 명암과 색채를 풍부하게 나타내지 못하면 단조롭게 되고 만다.

1. 캔버스에 푸르스름한 색으로 밑바탕 칠을 한다. 이때 울트라마린 블루에 흰색과 소량의 검정으로 혼색을 하고, 푸른색으로 대강 스케치를 한다.

2. 나이프를 이용해 눈을 표현하고 하늘과 건물, 숲을 크게 나누어 바탕색을 결정한다. 이 단계에서는 주제를 완성시키는 것이 아니라 주조색을 결정하고 분위기를 파악하는 것이 중요하다.

3. 앞부분의 큰나무와 건물의 어두운 부분을 크게 칠해준다. 여기에서부터는 번트 시엔나, 탈로 블루, 알리자린 크림슨이 소량의 흰색과 혼색되어 결정된 색채가 나와야 한다. 이후 페인팅 나이프에 흰색을 묻혀 눈을 표현해야 한다. 여기에서는 붓 보다 나이프를 많이 사용해 나무와 건물의 묘사를 하는 것이 효과적이다.

1

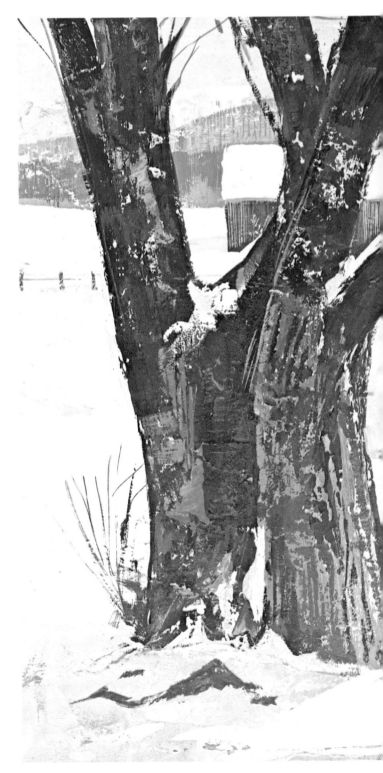

2

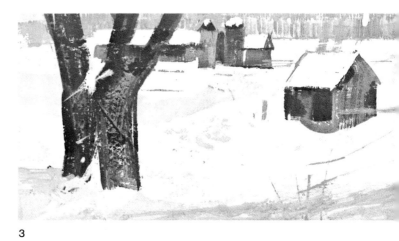

3

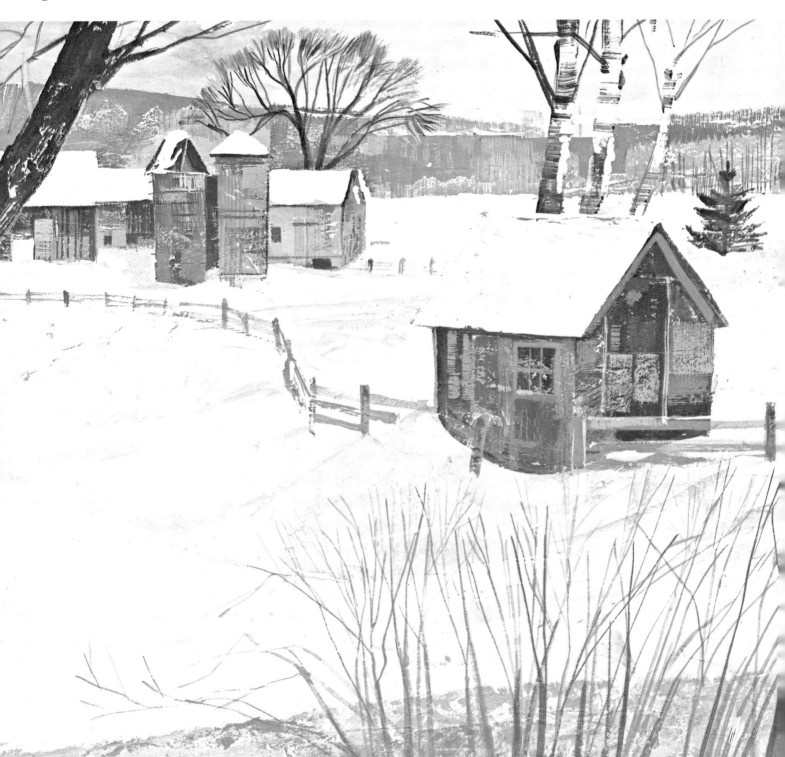

늦가을의 첫눈

아직 가을의 단풍이 남아있는데 눈이 내려 설경이
면서 화려한 색채의 세계가 펼쳐졌다.

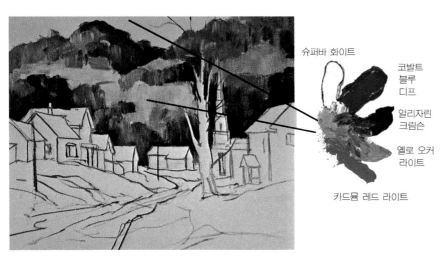

슈퍼바 화이트
코발트 블루 디프
알리자린 크림슨
옐로 오커 라이트
카드뮴 레드 라이트

1. 이 그림은 위에서부터 칠해오는데 평붓으로 큼
직큼직하게 채색한다.

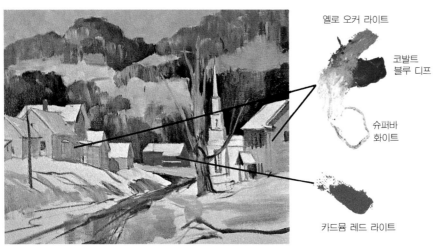

옐로 오커 라이트
코발트 블루 디프
슈퍼바 화이트
카드뮴 레드 라이트

2. 건물과 지면을 대범하게 칠해주면서도 명암은
놓치지 말고 표현해 주어야 한다.

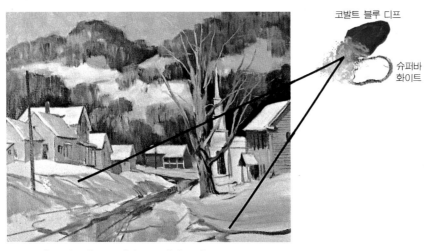

코발트 블루 디프
슈퍼바 화이트

3. 작고 둥근붓으로 세부를 묘사해 준다.

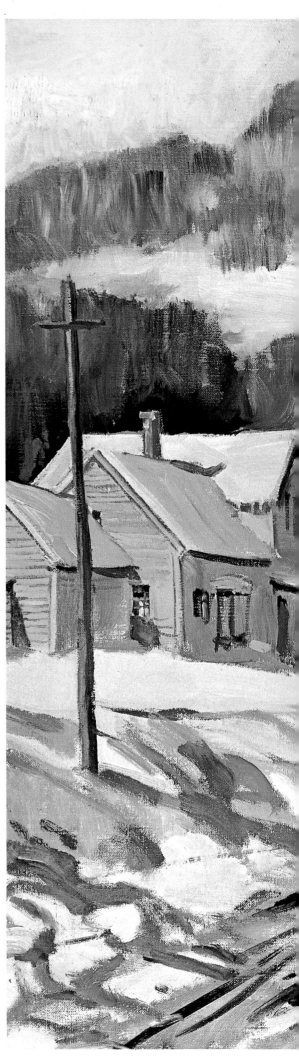

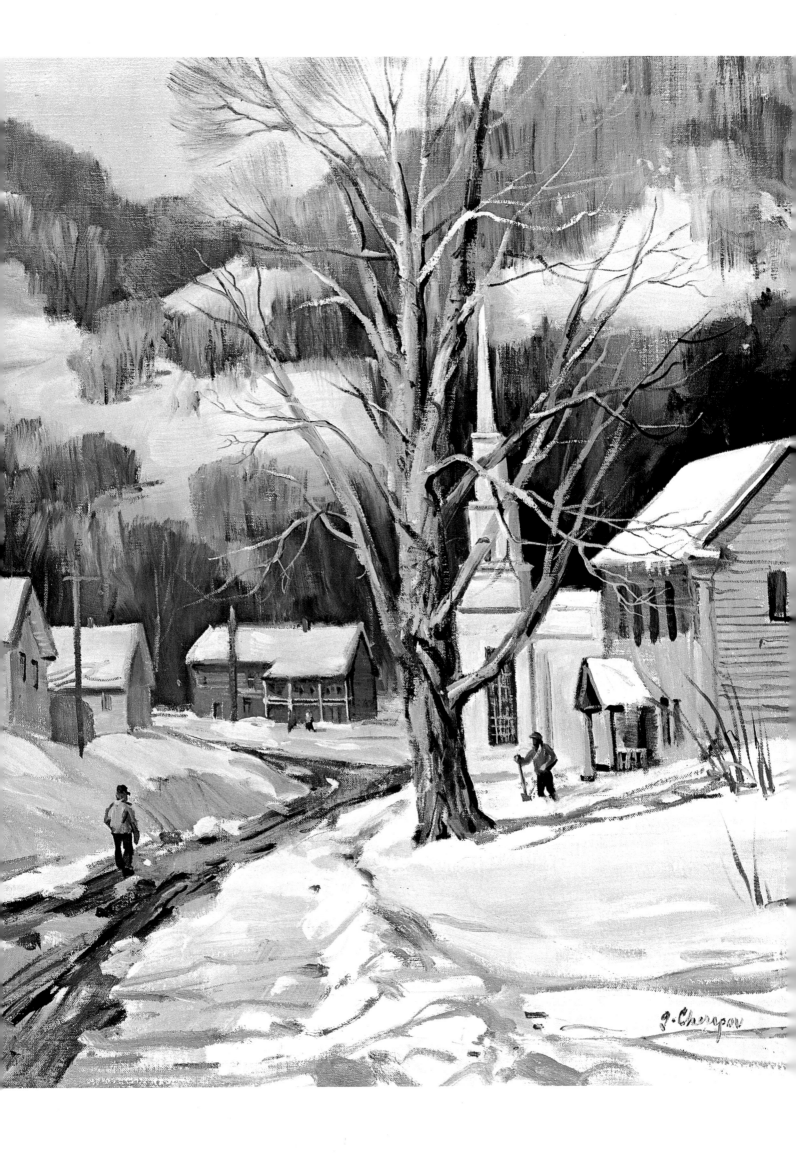

겨울의 농가

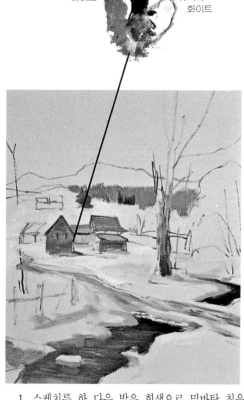

옐로 오커 라이트
번트 엄버
슈퍼바 화이트

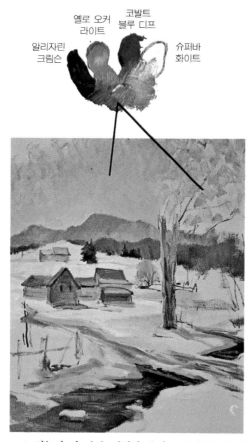

알리자린 크림슨
옐로 오커 라이트
코발트 블루 디프
슈퍼바 화이트

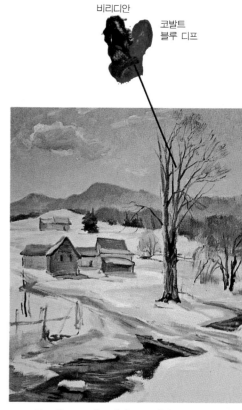

비리디안
코발트 블루 디프

1. 스케치를 한 다음 밝은 회색으로 밑바탕 칠을 한다.

2. 하늘과 산, 숲을 대담한 붓질로 채색하는데, 완성이 아니라 바탕을 이루는 색조를 찾는다고 생각해야 한다.

3. 둥근붓으로 나뭇가지를 묘사하는데 나무줄기에서 시작하여 위쪽으로 밀어내면서 그린다.

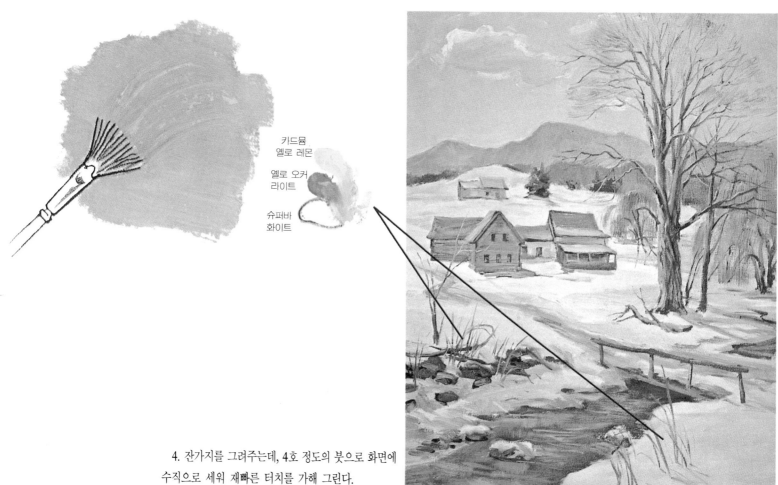

카드뮴 옐로 레몬
옐로 오커 라이트
슈퍼바 화이트

4. 잔가지를 그려주는데, 4호 정도의 붓으로 화면에 수직으로 세워 재빠른 터치를 가해 그린다.

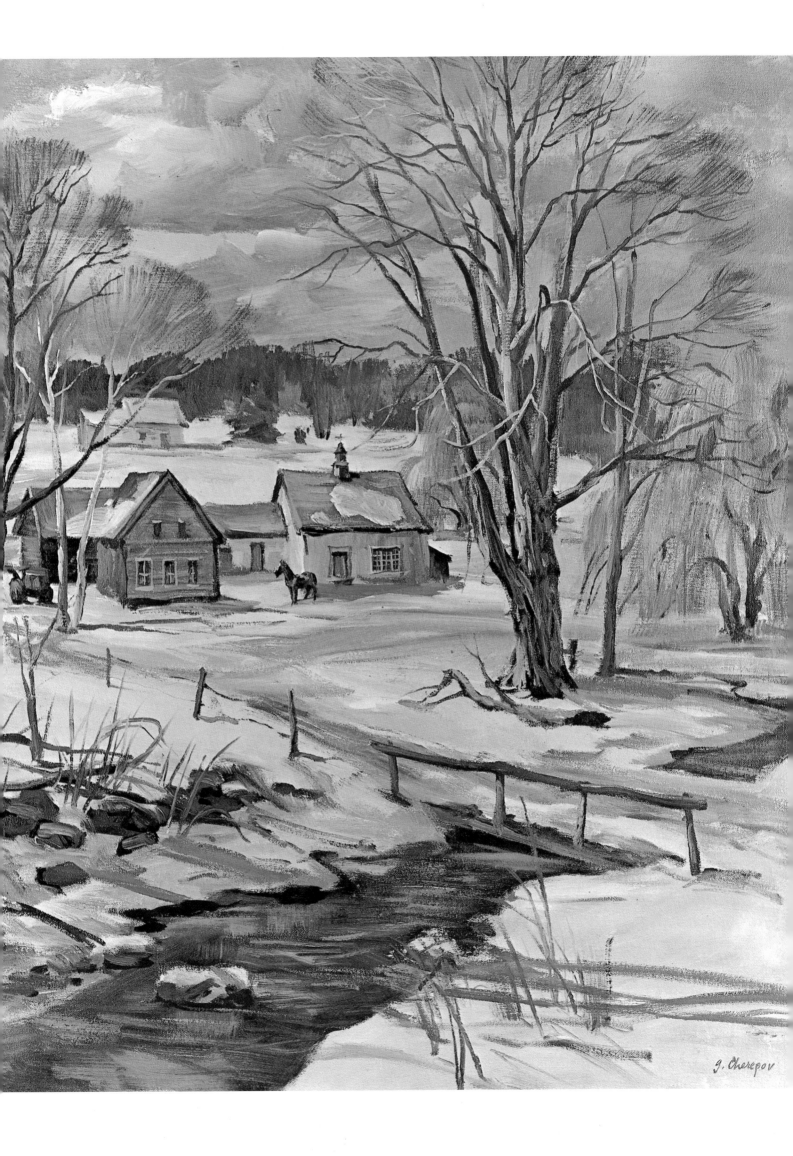

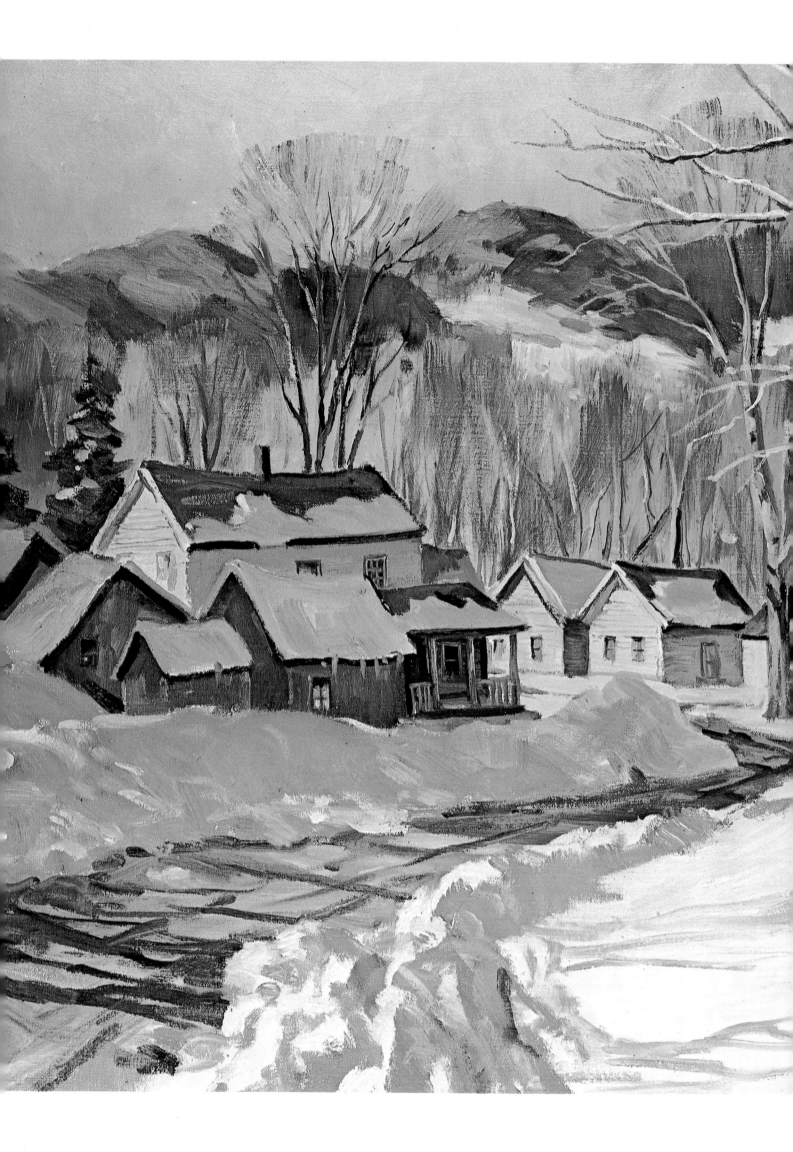

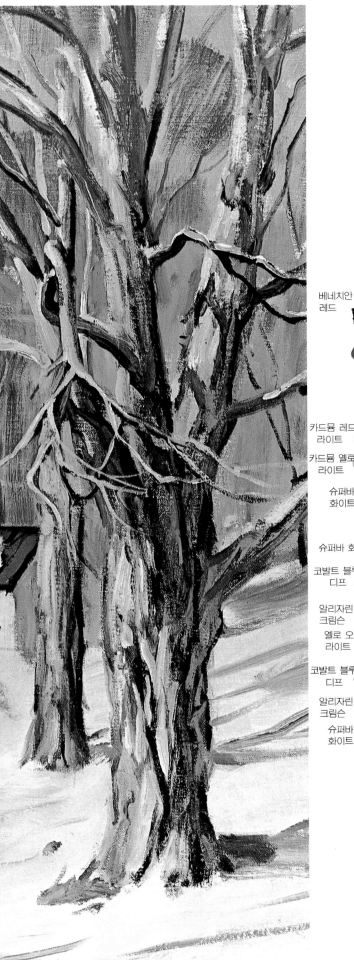

겨울의 오후

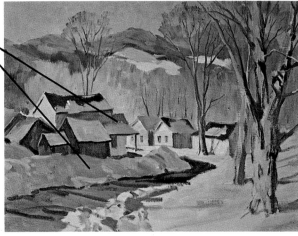

베네치안 레드

1. 스케치를 가볍게 한 다음 중경부터 칠한다.

카드뮴 레드 라이트

카드뮴 옐로 라이트

슈퍼바 화이트

슈퍼바 화이트

코발트 블루 디프

알리자린 크림슨

옐로 오커 라이트

2. 산과 하늘을 고유색으로 빠르게 칠해준다.

코발트 블루 디프

알리자린 크림슨

슈퍼바 화이트

3. 집과 나무를 세부적으로 묘사하고 눈을 묘사해 주는데 작은 둥근붓을 이용한다.

g. Cherpov

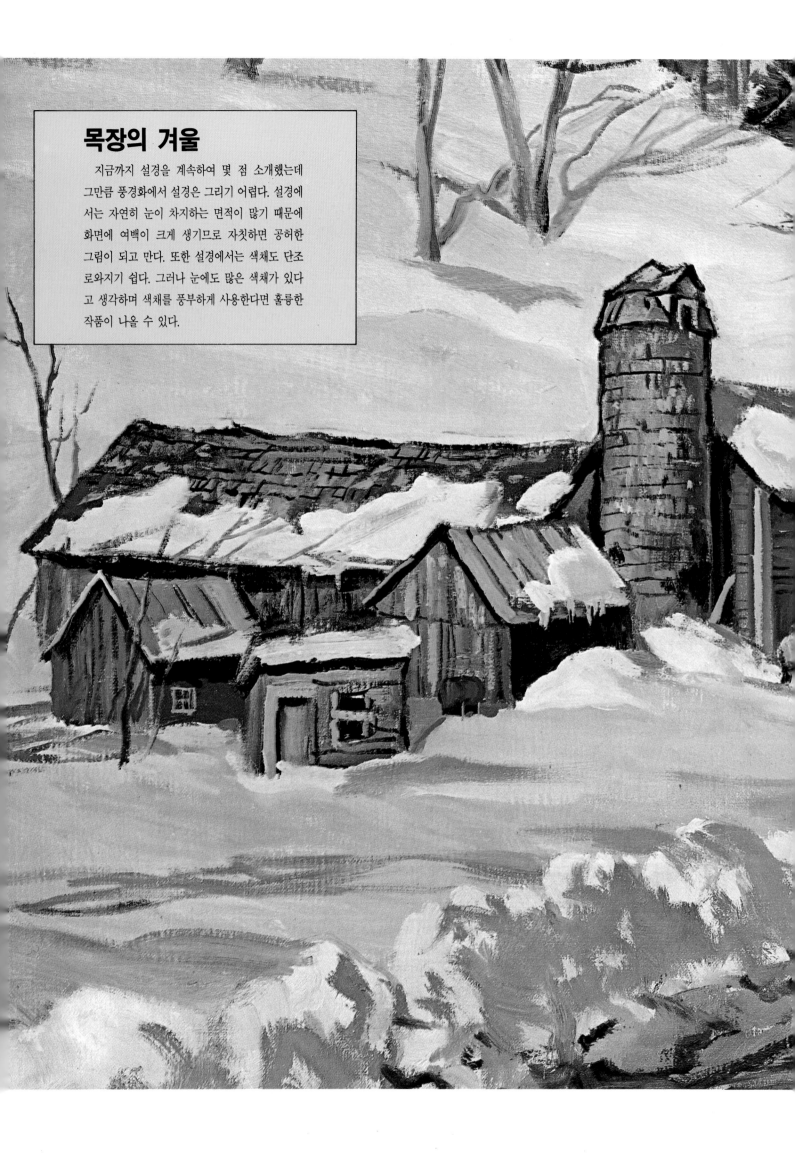

목장의 겨울

　　지금까지 설경을 계속하여 몇 점 소개했는데
그만큼 풍경화에서 설경은 그리기 어렵다. 설경에
서는 자연히 눈이 차지하는 면적이 많기 때문에
화면에 여백이 크게 생기므로 자칫하면 공허한
그림이 되고 만다. 또한 설경에서는 색채도 단조
로와지기 쉽다. 그러나 눈에도 많은 색채가 있다
고 생각하며 색채를 풍부하게 사용한다면 훌륭한
작품이 나올 수 있다.

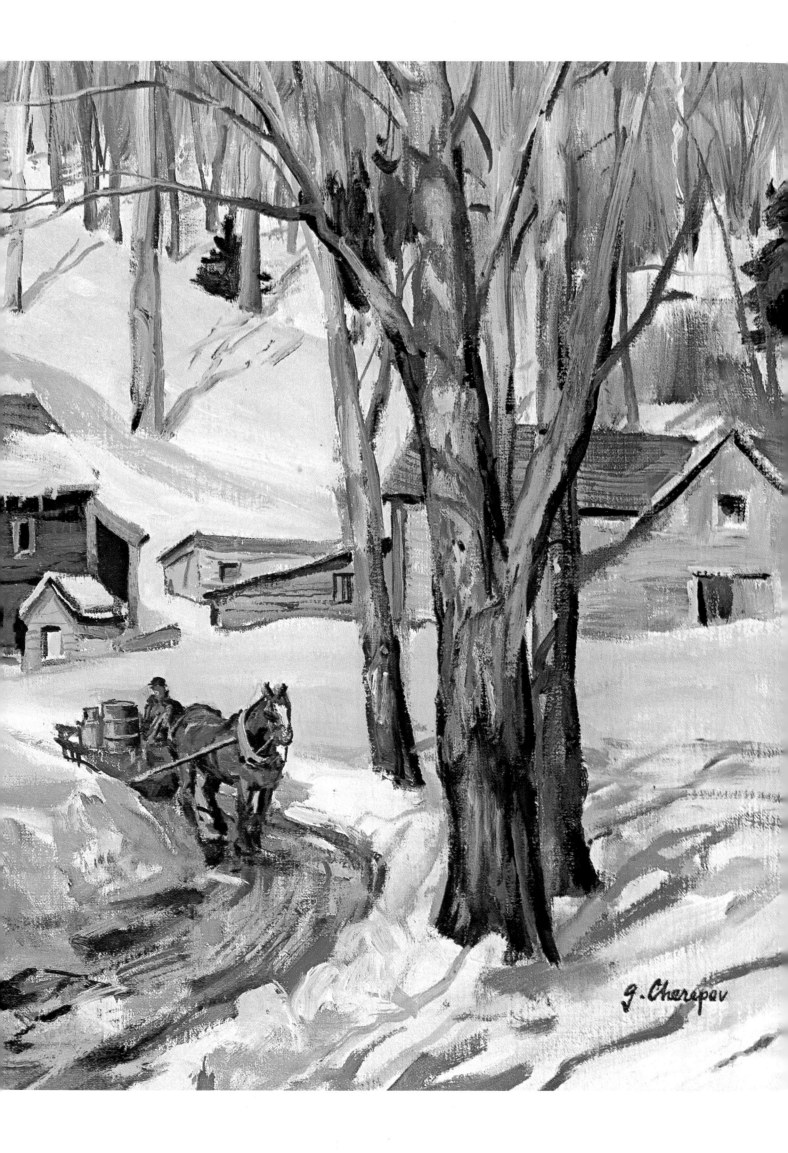

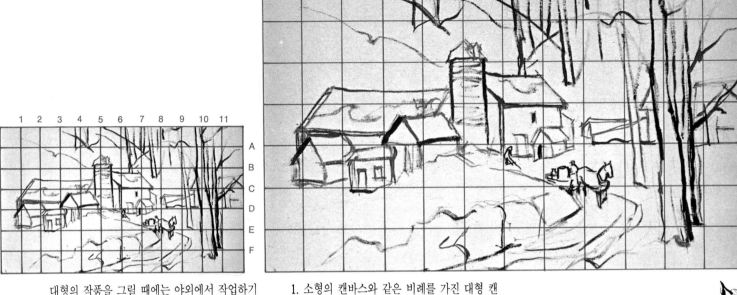

대형의 작품을 그릴 때에는 야외에서 작업하기
가 어려워 소형 캔바스에 스케치 한 것을 화실로
가져와 바둑판 모양의 격자선을 그린 후 대형화
면에 옮긴다.

1. 소형의 캔바스와 같은 비례를 가진 대형 캔
바스에 격자무늬대로 정확하게 옮긴다.

슈퍼바 화이트　　옐로 오커
라이트　　번트 엄버

2. 큰 평붓으로 건물을 칠하는데 이때 물감은
팔레트 보다 캔바스 위에서 혼색하였다.

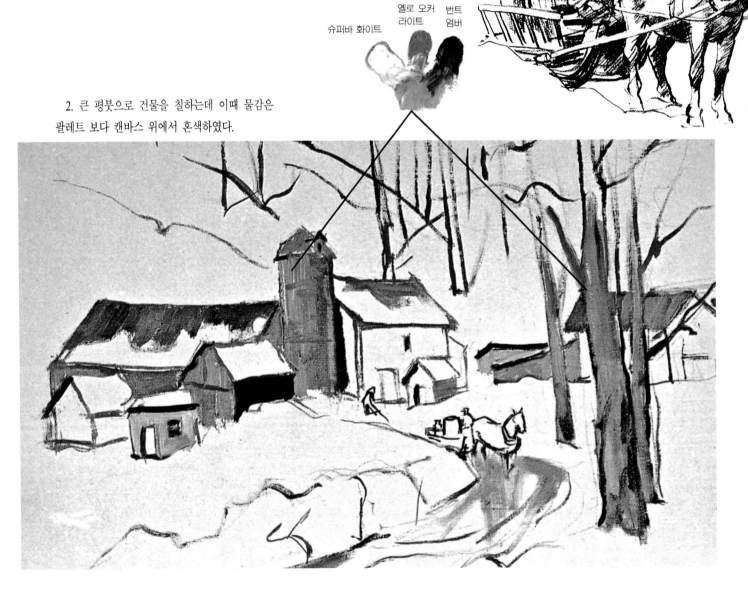

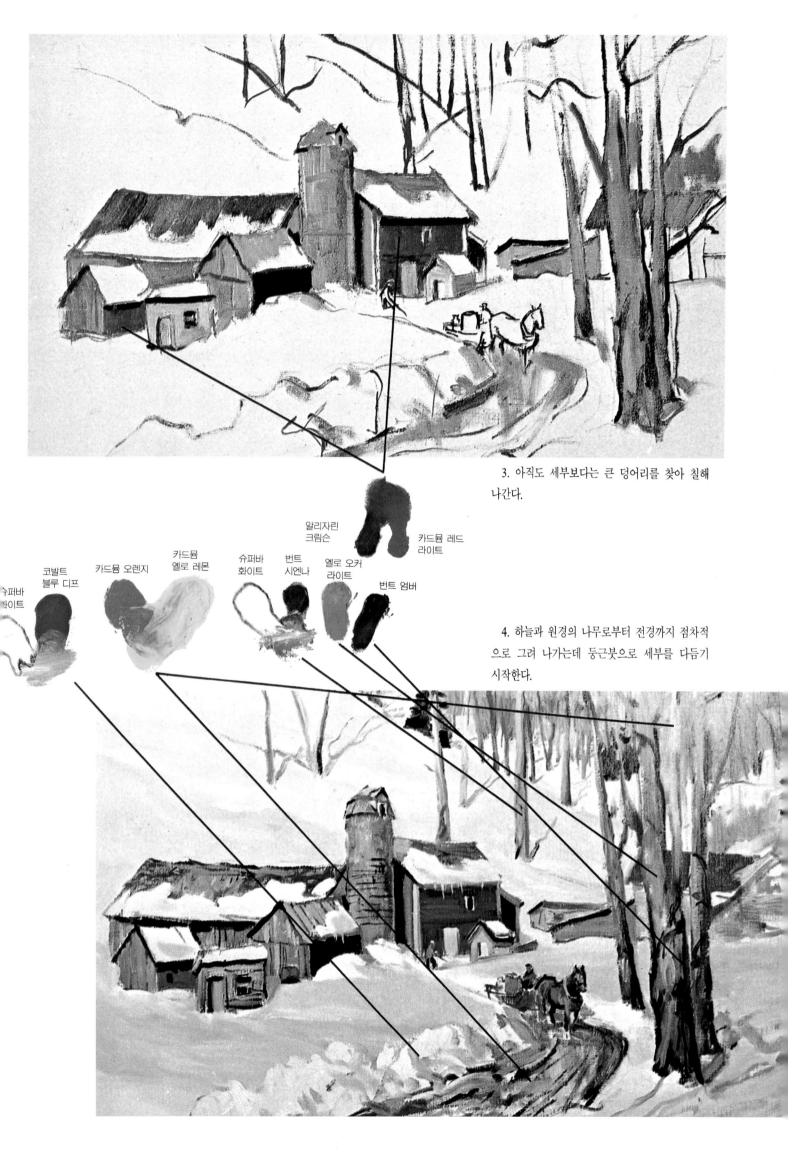

3. 아직도 세부보다는 큰 덩어리를 찾아 칠해 나간다.

알리자린 크림슨

카드뮴 레드 라이트

코발트 블루 디프

카드뮴 오렌지

카드뮴 옐로 레몬

슈퍼바 화이트

번트 시엔나

옐로 오커 라이트

번트 엄버

슈퍼바 화이트

4. 하늘과 원경의 나무로부터 전경까지 점차적으로 그려 나가는데 둥근붓으로 세부를 다듬기 시작한다.

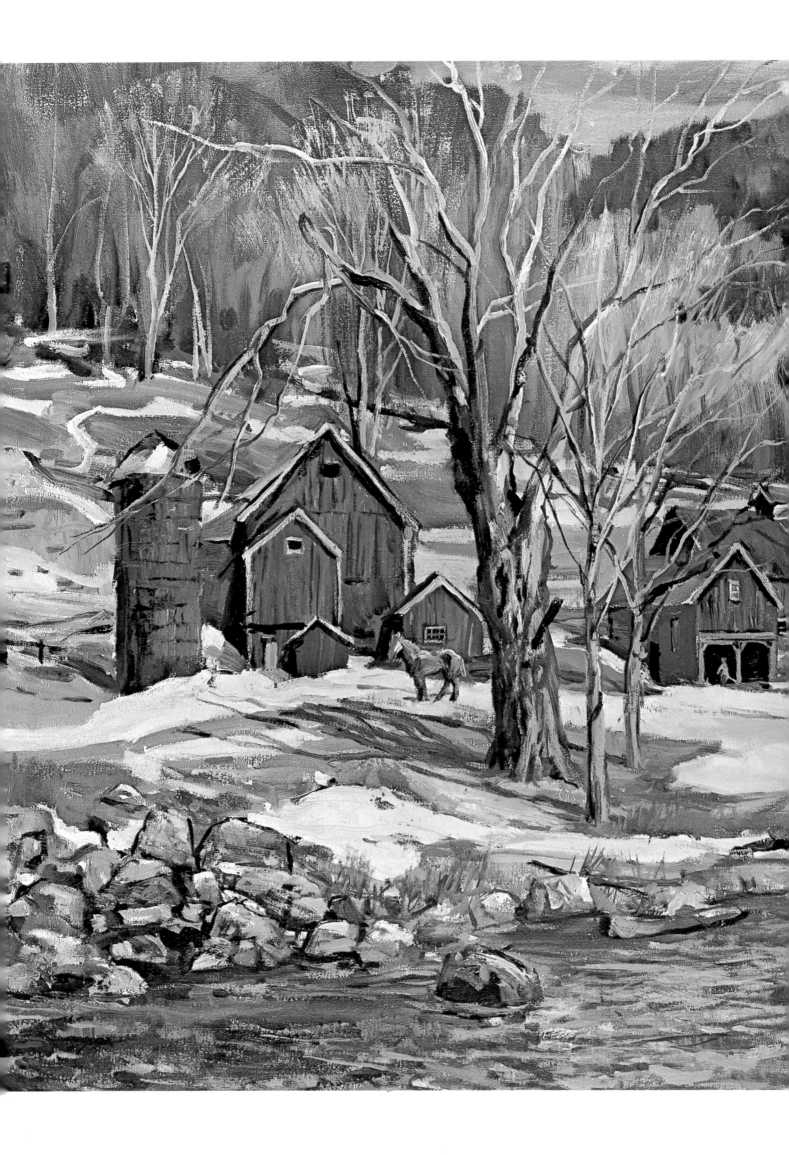

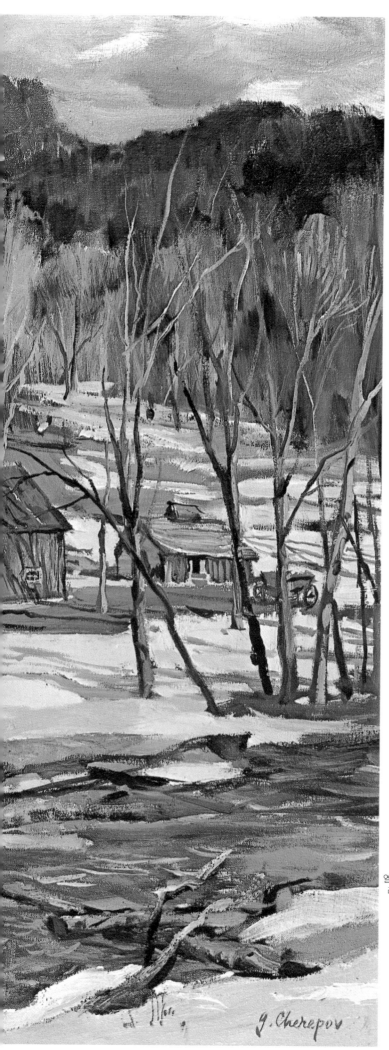

y. Cherepov

봄이 오는 길목에서

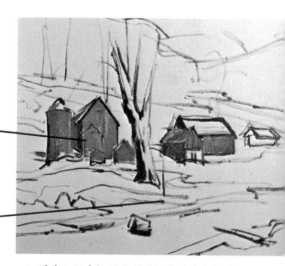

카드뮴 옐로
라이트

카드뮴 레드
라이트

코발트
블루 디프

옐로 오커
라이트

1. 평필로 물감을 엷게 칠하는데 간단하게 바탕색만 찾아준다.

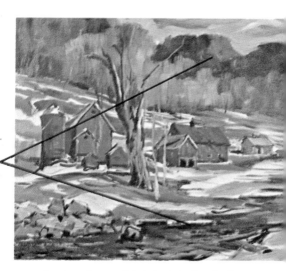

알리자린
크림슨

코발트 블루
디프

옐로 오커
라이트

슈퍼바
화이트

2. 걸쭉한 물감으로 대담하게 칠해 가는데 명암의 변화에 신경을 쓴다.

69

등대가 있는 풍경

다음 문장은 작가가 제작과정을 쓴 글인데, 그림을 그리는 사람에게 참고가 되므로 수록하였다.

"나는 바닷가에서 스케치를 하기 전에 이젤을 설치할 장소를 찾기 위해 여기저기 돌아다녔다. 그래서 전망이 좋은 곳에 자리잡고 등대와 방파제, 바위 등을 재빠르게 스케치하였다. 나는 햇빛이 쏟아지는 바다와 맞닿은 하늘의 색채를 생각하다가 등대의 밤풍경을 상상했다. 이때 머리 속에 강렬한 불빛을 내는 등대를 연상하면서 실제로는 내려 쪼이는 햇살 아래 인상적인 바다풍경을 미친듯이 그려 나갔다."

1. 캔바스 전체를 검은색으로 칠한 다음 묽은 연푸른색으로 대강 스케치하였다.

2. 넓은 하늘과 들판, 바다를 페인팅 나이프로 크게 칠하였다. 물감은 슈퍼바 화이트, 탈로 블루, 울트라마린 블루, 로 엄버, 아이보리 블랙을 사용하였다.

3. 육지와 해안가 역시 크게 칠하여 전체적으로 바탕색을 만들어 보았다.

이 작품은 붓을 사용하지 않고 거의 나이프에 의존하여 완성시켰다. 붓은 전경의 풀밭과 바다의 물거품 등의 부분적인 곳에만 사용하였다. 특히 과정 1, 2, 3에서 어떻게 나이프를 사용했나 관찰해 보자.

1

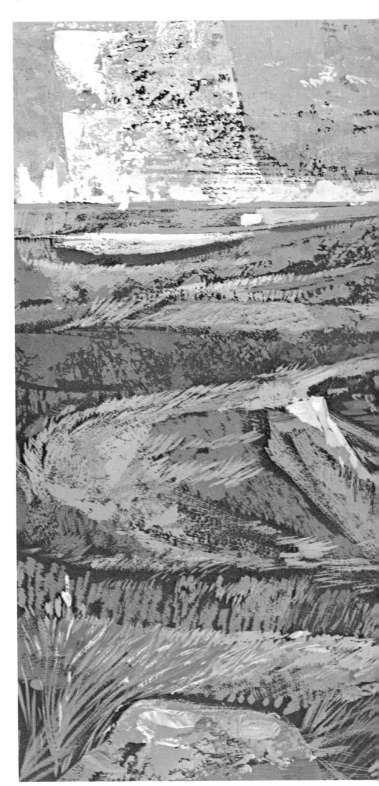

2

3

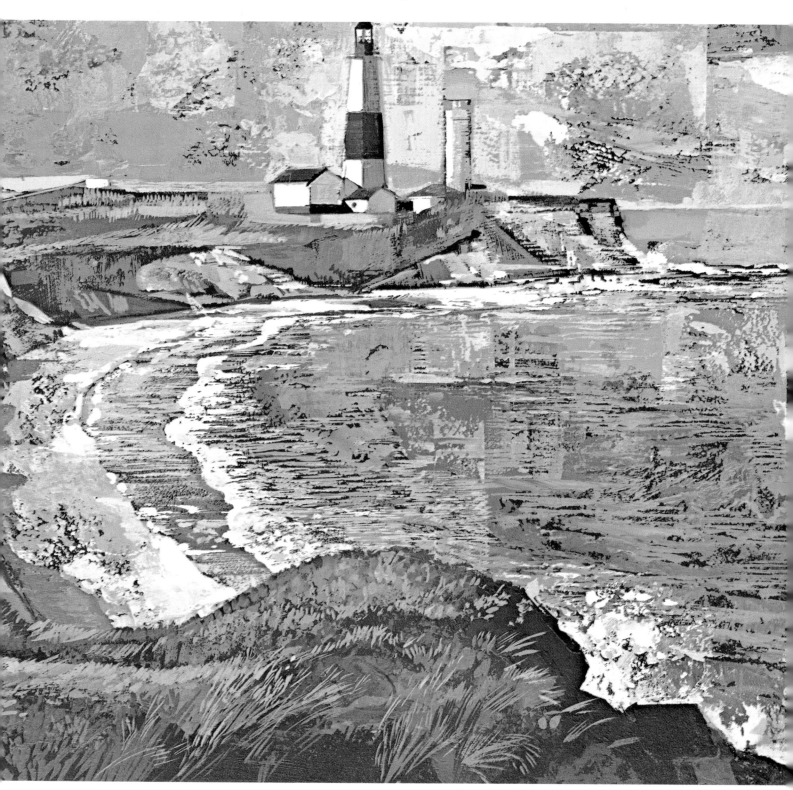

파도의 묘사 1

바다 풍경화를 그리자면 필수적으로 파도를 그려야 하는데, 이것이 초보자에게는 대단히 어려운 주제이다. 파도는 고정된 모습이 아니라 순간적으로 생기는 현상이기 때문에 이를 포착해 표현하기가 어렵다.

파도는 멀리서 생겨 굴곡을 만들면서 해안으로 몰려오는 경우와 또 이것이 바위나 방파제에 부딪혀 솟구치는 경우가 있는데, 사진을 찍어서 잘 관찰하도록 하자. 파도치는 모습을 그리기 위해 바닷가에 캔바스를 설치하는 것은 매우 어려운 일이므로 간단히 스케치하고 이를 화실에서 제작해야 한다.

1. 먼저 어두운 바위부터 큰덩어리로 그려 나가는데 물감은 프러시안 블루, 번트 시엔나의 혼색에다 로 시엔나, 징크 화이트의 혼색을 사용했다. 바위의 밝은 곳은 번트 시엔나와 소량의 로 시엔나, 울트라마린 바이올릿, 징크 화이트를 사용해 칠하였다.

2. 바닷물은 움직임과 변화가 다양하기 때문에 붓에 힘과 스피드를 주어 요동치는 파도의 느낌을 잘 나타내야 한다. 파도의 명암을 표현하는데는 비리디안, 로 시엔나, 울트라마린 바이올릿, 징크 화이트가 주로 사용되었다.

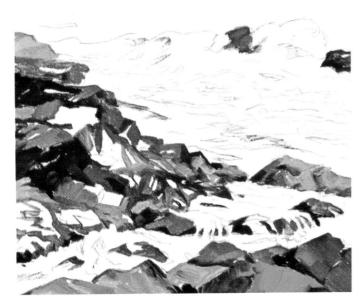

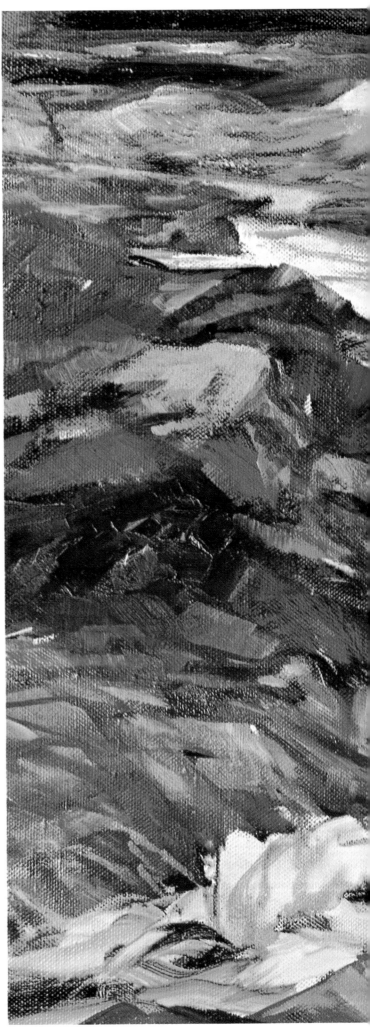

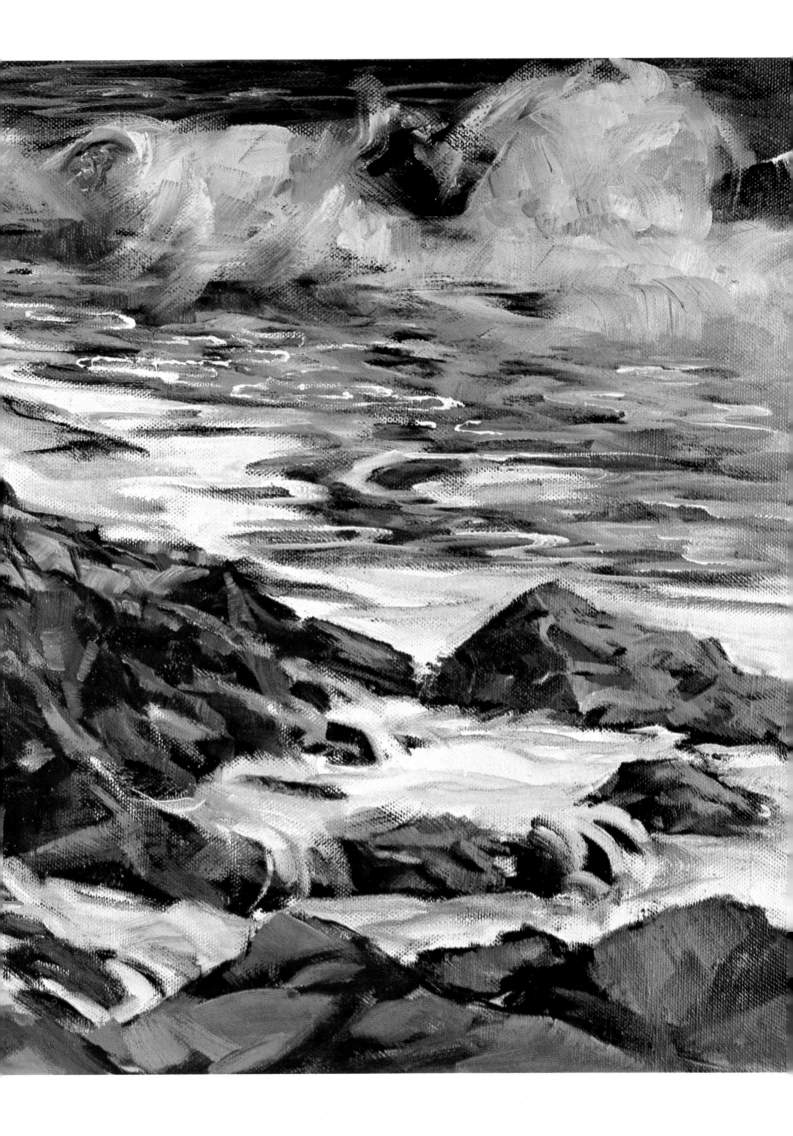

파도의 묘사 2

여기에 소개되는 작품은 앞장의 파도의 묘사와는 달리 보다 단순화되고 추상화된 것이다. 물론 초보자의 경우 먼저 사실적인 묘사에 충실해야 하지만 때로는 주제를 단순화시키거나 추상화에 대한 연습도 할 필요가 있다.

화가들은 하나의 주제를 대할 때 사실적인 형태만 염두에·두는 것이 아니라 이를 마음 속에서 추상화시켜 주관적인 형상으로 변화시키기도 한다. 그래서 이와 같은 과정에 의해 만들어진 작품을 반추상화 또는 추상화라고 한다.

아래 작품은 바로 반추상화로 보아야 하는데, 이는 화가가 눈으로 본 파도를 마음 속에서 주관화시켜 파도의 구체적 묘사 보다는 파도가 지닌 강렬한 힘을 표현한 것이다. 그러기 때문에 파도는 실제보다 형태와 색채가 과장되었으며 화면에는 자연의 광폭함과 웅장함이 더욱 강조되고 있다.

유화에서 혼색이 아닌 순수한 흰물감은 설경이나 화면의 몇몇 부분을

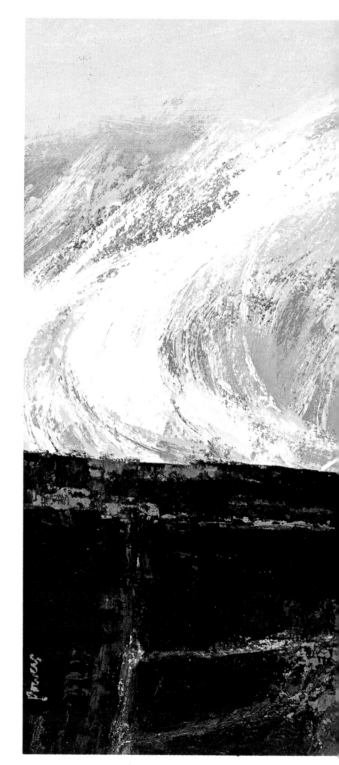

제외하고는 별로 사용하지 않는다. 그러나 이 그림에서는 페인팅 나이프로 흰색을 대담하게 많이 사용했다. 바다 풍경에서는 아기자기한 주제들이 많지 않고 단조로운 화면구성이 되기 때문에 명암으로 화면을 몇군데 대비시켜 준다. 예를 들어 하늘과 바다, 모래, 바위 등이다.

이 그림은 먼저 노랑과 녹색, 밤색으로 하늘과 바다, 바위부분을 크게 나누어 밑칠을 한 다음 청색으로 대강 스케치하였다. 그리고 나서 물보라는 로 엄버와 울트라마린 블루, 화이트로 혼색을 하여 중간색의 회색으로 칠하였다. 전경 바위의 밝은 곳은 카드뮴 레드 디프, 로 엄버, 화이트로 칠하고, 물보라의 하이라이트는 흰색을 그대로 사용했다. 이때 붓

보다는 나이프를 주로 사용했는데 훨씬 효과적인 표현이 되었다.

전경의 검은 암벽은 작가가 바다와 육지를 구분하고 화면의 대담한 대비를 위해 그렸는데, 이는 추상적인 방법의 하나이다. 화면의 단조로움을 피하기 위해 이따금 회색과 바이올릿 계통의 색채를 군데 군데 칠하였고, 물결에도 녹색과 회색이 부분적으로 나타나고 있다.

이 작품은 하늘과 바다, 파도, 육지가 뚜렷이 구분되어 대비의 효과가 강한 작품으로, 나이프를 마음껏 사용해 자유분방하고 힘찬 그림이 되었다.

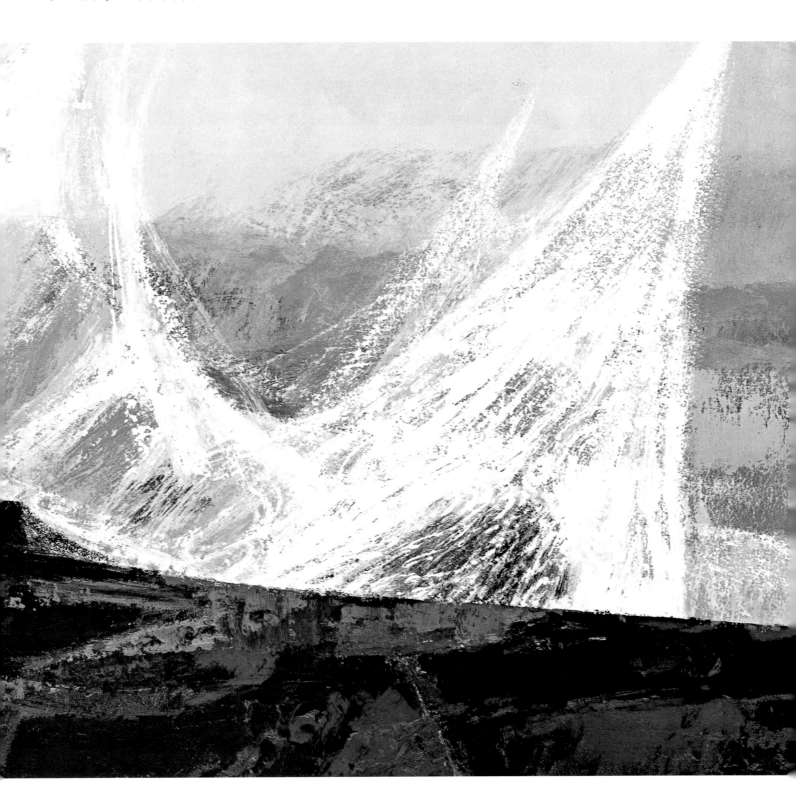

배가 있는 풍경

천으로 된 캔바스 외에도 유화를 그릴 수 있는 재료는 널빤지, 합판, 카드보드(cardboard) 또는 기름기가 없는 판지면 가능하다. 여기에 먼저 표면을 깨끗이 한 다음 제소(gesso)를 바르고 바탕칠을 하면 최상의 캔바스가 된다.

다음의 배가 있는 풍경을 그리기 위해 준비한 물감은 징크 화이트, 카드뮴 옐로 라이트, 옐로 오커, 탈로 블루, 비리디안, 번트 시엔나, 알리자린 크림슨, 코발트 바이올릿 등이다.

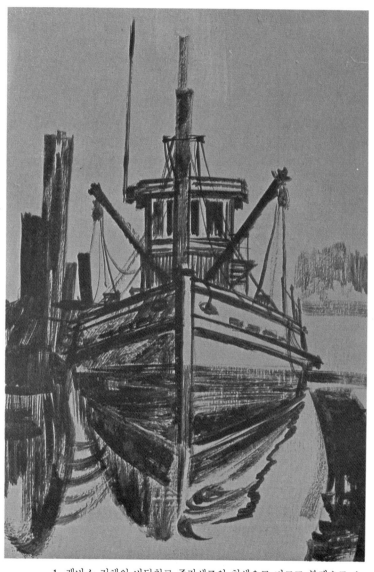

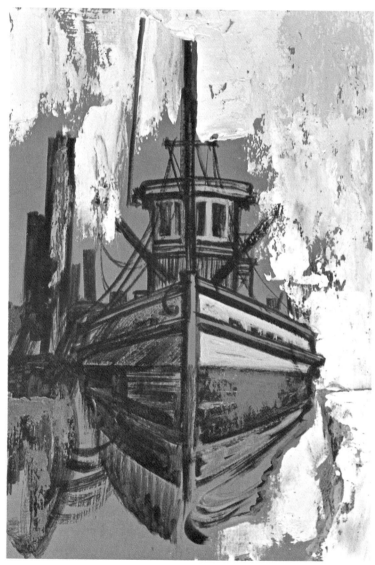

1. 캔바스 전체의 바탕칠로 중간색조의 청색으로 바르고 블랙으로 스케치를 한다. 이때 윤곽선만 잡을 것이 아니라 명암까지 나타내 준다.

2. 하늘과 바다, 배에 페인팅 나이프로 기본색을 칠하는데, 캔바스 위에서 물감을 개거나 긁어 모으면서 넓게 문지른다. 작은 면적에는 가는 나이프나 붓으로 처리한다. 혼색은 팔레트 위에서만 하는 것이 아니라 이와 같이 캔바스 위에서 직접 하기도 한다. 또한 캔바스가 천일 경우 그 질감을 표현효과로 살리는 것이 유화의 매력이기도 하다. 이럴 경우 용해유를 많이 쓰지 말고, 물감을 나이프의 넓은 면으로 강하게 문질러 준다.

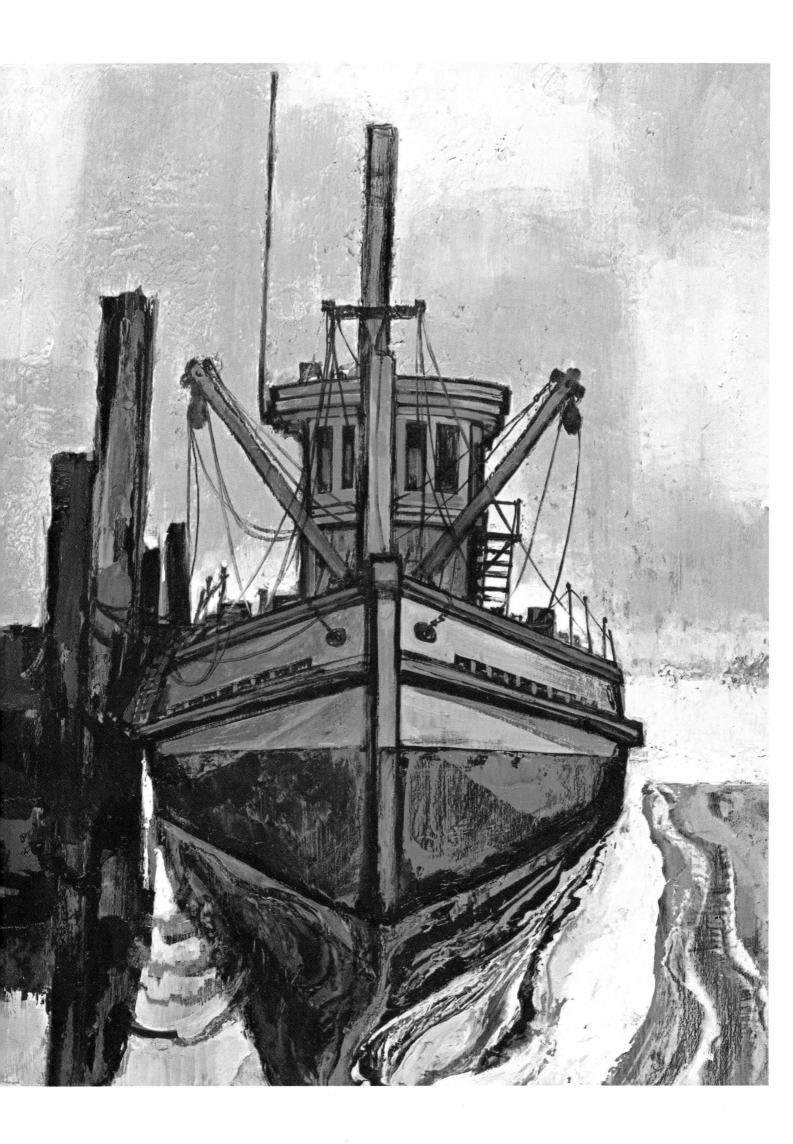

해변의 바위가 있는 풍경

다음은 캔바스의 질감을 살리면서 바탕칠을 어둡게 하여 주제인 밝은 색의 바위와 강렬한 대비를 이룬 작품이다.

1. 코발트 블루와 아이보리 블랙의 혼색으로 캔바스에 밑칠을 하는데 페인팅 나이프로 밀어내듯이 칠해 천의 질감을 잘 나타낸다. 하늘은 코발트 블루와 화이트로 혼색하여 넓게 칠하고 회색과 번트 시엔나로 가볍게 터치를 만드는데, 이때 나이프와 붓을 병용하였다.

2. 나이프로 밝은 부분을 표현하는데 전경은 옐로 오커와 화이트의 혼색으로, 녹색부분은 크롬 그린과 옐로 오커, 화이트를 혼색하여 칠하였다.

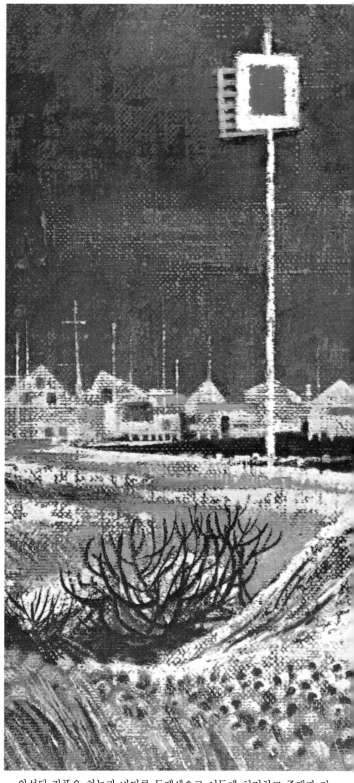

완성된 작품은 하늘과 바다를 동계색으로 어둡게 처리하고 주택과 전경을 밝게 함으로써 전체적 조화와 대비를 이루었다. 여기에서 주제는 전경의 바위인데 그 표현방법이 색다르다. 즉, 자칫하면 눈으로 덮힌 물체 같으나 진한색의 줄무늬로 바위결을 묘사했다.

왼쪽 아래의 풀밭은 레몬 옐로, 옐로 오커, 코발트 그린, 번트 시엔나로 묘사했는데 주로 나이프를 사용했다. 여기에서 흥미로운 점은 캔바스의 질감을 잘 이용하였으며, 차거운 색조 가운데 군데군데 노랑과 빨강, 보라가 섞이어 색채의 조화를 이룬 것이다.

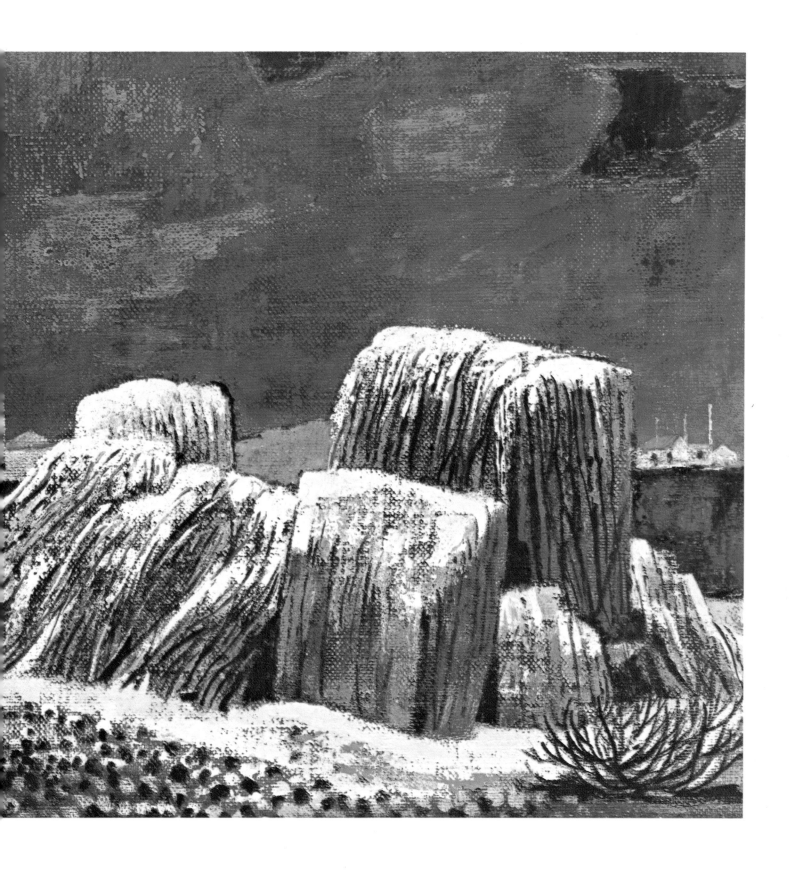

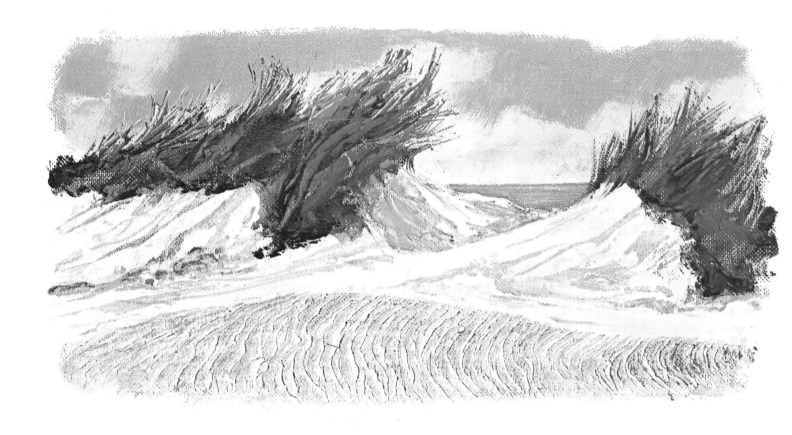

해 변

하늘과 모래의 전체적인 바탕을 붓으로 칠한 다음 나이프를 이용해 풀과 모래결을 묘사한 것이다. 그리하여 인적이 없는 황량한 바닷가를 표현했는데, 이때 밑칠이 마른 다음 덧칠을 하여 색의 번짐이 없게하여 메마른 감을 강조한다.

물가의 판자집

다음 페이지의 그림은 비교적 물감을 엷게 칠하여 수채화 같은 느낌이 난다. 전체적으로 용해유를 섞은 묽은 물감을 칠하고 나이프로 잘 문질러 바탕 천의 질감을 살렸고, 붓끝을 세워 지붕과 판자의 연결선을 세밀하게 묘사했다.

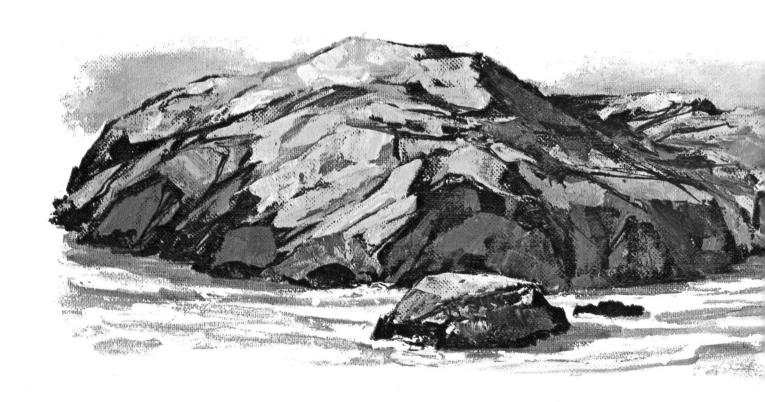

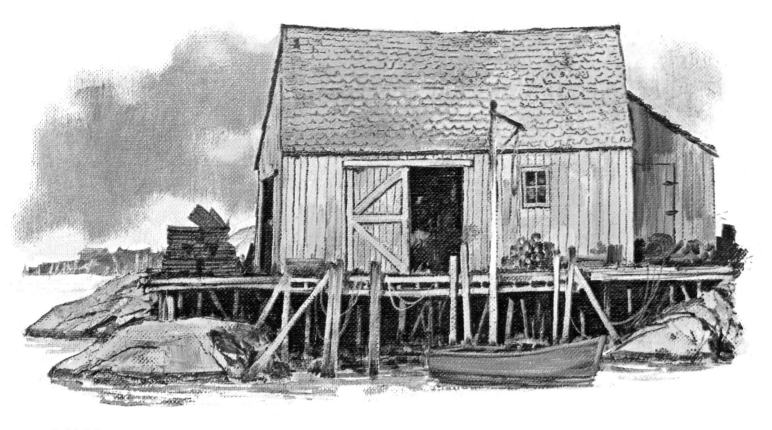

바위섬

　아래에 양 페이지에 걸쳐 바다 위에 길게 누운 바위섬은 유화의 특성을 유감없이 발휘한 좋은 작품이다. 특히, 바위의 색채와 질감의 표현은 배울만 하다.

　바위를 그릴 때에는 그 형태가 지나치게 울퉁불퉁하지 않도록 하며 명암은 다소 과장을 해 굴곡을 잘 표현해야 한다. 그러면서도 바위 부분의 명암 뿐만 아니라 전체 덩어리에도 밝은 곳과 어두운 부분을 구분해 주어 볼륨을 강조해 준다. 또 바위섬 주위에 출렁이는 물결은 바위에 가까울수록 그린이 진하고 어둡게 되어야 한다. 이는 물 위에 반사되는 바위의 그림자를 의미하기 때문이다.

　바위섬의 주된 색채가 회색이지만 검정과 흰색을 섞어 만든 단순한 회색이 아니라 번트 시엔나, 옐로 오커, 탈로 블루 등이 섞인 풍부한 색조가 있는 회색이다.

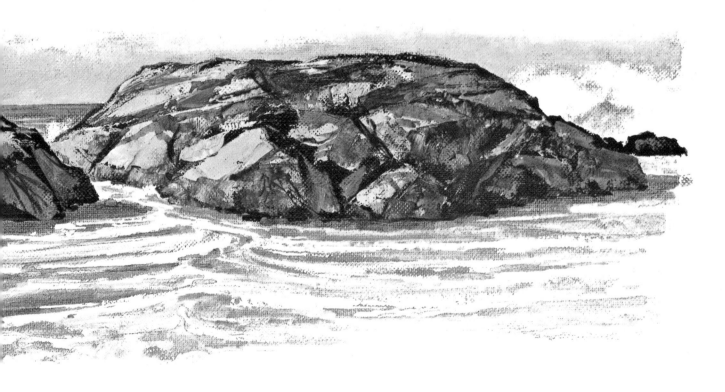

조선소 풍경

유화를 그릴 때 화면 바탕을 어두운 색으로 칠한 다음 부분을 하나씩 밝게해 완성하는 방법과 바탕을 밝게 칠한 다음 어두운 색으로 차츰 형태를 만들어 나가는 두 가지 방법이 있다. 다음 그림은 바탕을 브라운 계통으로 어둡게 칠한 후 나이프로 밝은 부분을 덧칠해 완성한 것이다. 밑칠은 번트 시엔나, 번트 엄버, 레드 라이트, 아이보리 블랙 등으로 칠했고, 스케치는 펠트 펜(pelt pen)으로 대략적인 형태구분만 하였다.

이 그림은 처음부터 페인팅 나이프를 사용해 그렸는데 붓은 보트의 난간 등 세부적 묘사에만 제한적으로 사용했다. 스케치가 끝난 후 처음 단계의 채색은 세룰리안 블루와 징크 화이트의 혼색으로 하늘과 전경의 받침목을 칠하고, 보트와 전경은 번트 시엔나와 옐로 오커로 칠했다. 이 중 등을 보이고 있는 인물은 최초에는 그린 계통으로 칠했으나 화면의 조화를 위해 완성시에는 옐로 오커로 변경하였다.

여기에서 원근법 표현에 대해 몇 가지 알아보도록 한다. 먼저 스케치 단계에서 가까운 곳은 크게 먼 곳일수록 작게 그리는 것은 상식이지만 채색의 방법으로도 원근을 표현할 수 있다. 첫째, 색채의 명암이나 채도로 표현하는 방법인데 근경은 밝고 선명하게 칠하고 멀어질수록 어둡고 흐릿하게 칠하는 것이다. 둘째는 나이프를 사용할 때 전경은 두텁고 거칠게 표현하고 멀수록 얇고 촘촘하게 나타낸다.

물감의 혼색은 누차 이야기했지만 팔레트 위에서 혼색을 하는 방법과 캔버스 위에 칠하면서 혼색을 하는 방법이 있는데, 화가들은 캔버스 위에서 혼색을 하는 경우가 많다. 이는 캔버스 위에서 혼색한 색채가 팔레트 위에서 보다 더욱 풍부한 색채를 구할 수 있기 때문이다.

이 작품을 그리는데 다음의 기본색이 사용되었다.

티타늄 화이트 번트 시엔나 카드뮴 옐로 라이트 번트 엄버
옐로 오커 세룰리안 블루 로 시엔나 아이보리 블랙 레드 라이트

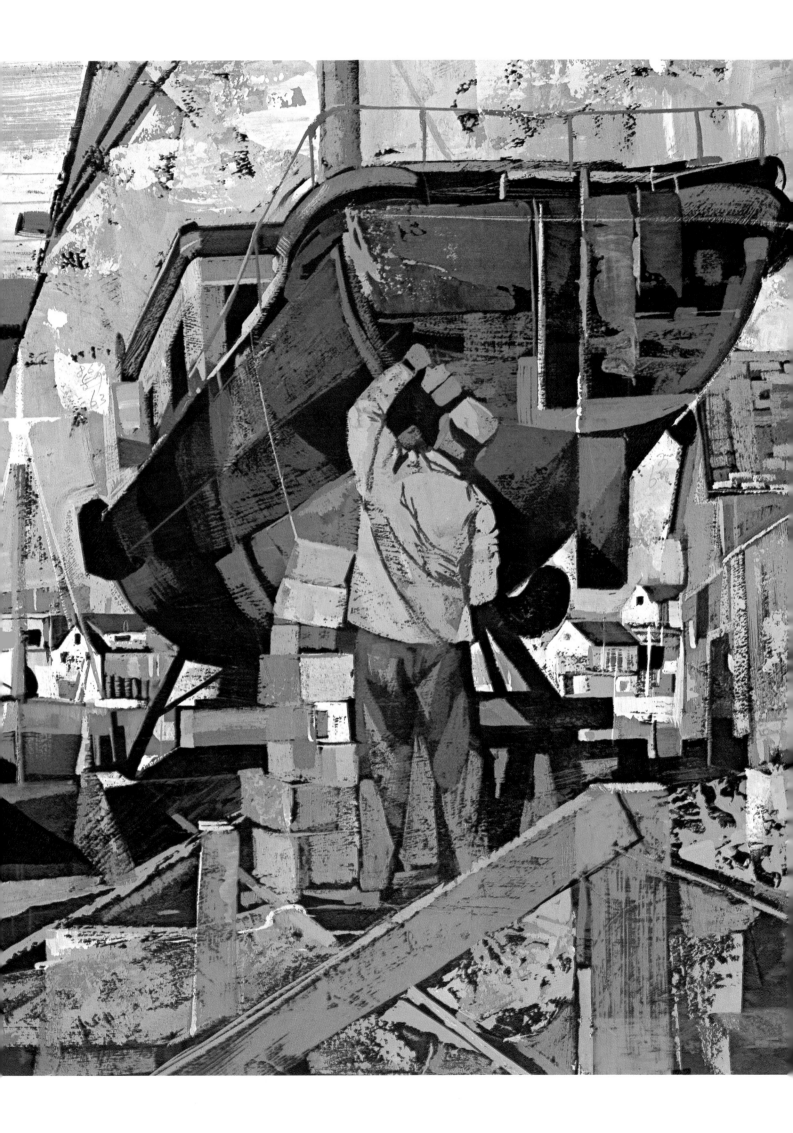

낡은 목선

낡은 목선은 유화를 그리는데 재미있는 소재로 많은 화가들이 즐겨 그린다. 아래 그림은 우람한 브라운 계통의 뱃머리와 노랑의 갈대, 푸른 하늘과 흰색의 선복이 화면의 균형과 색채의 조화를 잘 이루고 있다.

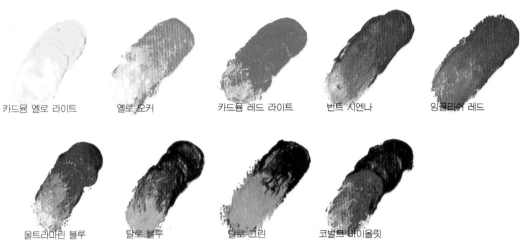

카드뮴 옐로 라이트　　옐로 오커　　카드뮴 레드 라이트　　번트 시엔나　　잉글리쉬 레드

울트라마린 블루　　탈로 블루　　탈로 그린　　코발트 바이올릿

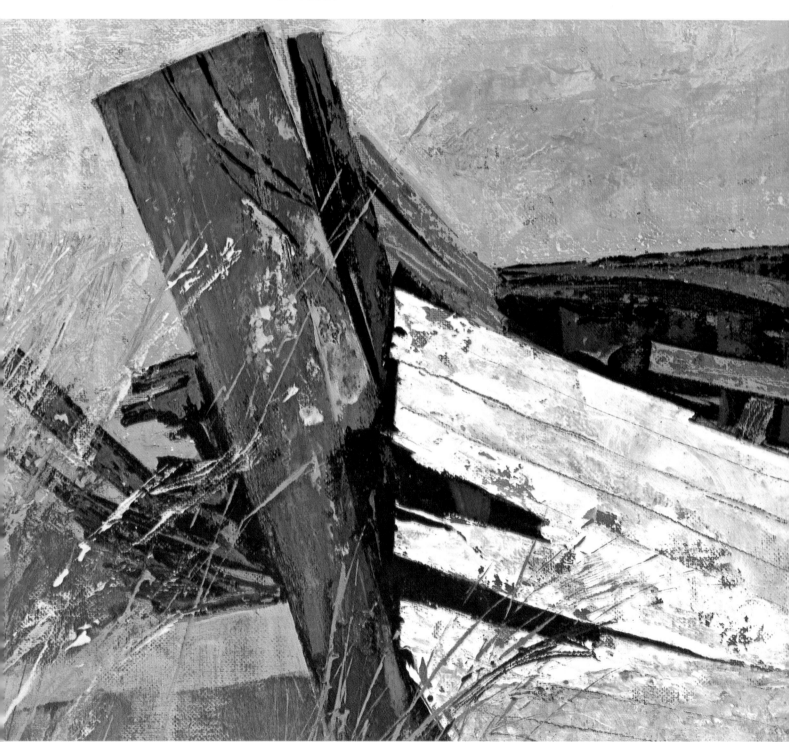

캔바스의 바탕색으로 탈로 블루와 코발트 바이올릿을 혼색하여 칠했고, 하늘과 목선 등 대부분 화면을 페인팅 나이프로 묘사했다.

목선에서 나무의 질감을 살리기 위해 밑칠이 마르지 않은 상태에서 나이프로 덧칠하였다. 그러나 흰색 부분은 밑칠이 어느정도 마른 후 덧칠하여 색의 번짐이나 혼탁함을 방지하였다. 갈대는 화면이 마른 다음 레몬 옐로, 옐로 오커, 번트 시엔나를 나이프에 묻혀 속도감 있게 묘사했다.

갈대를 묘사할 때 나이프의 자세

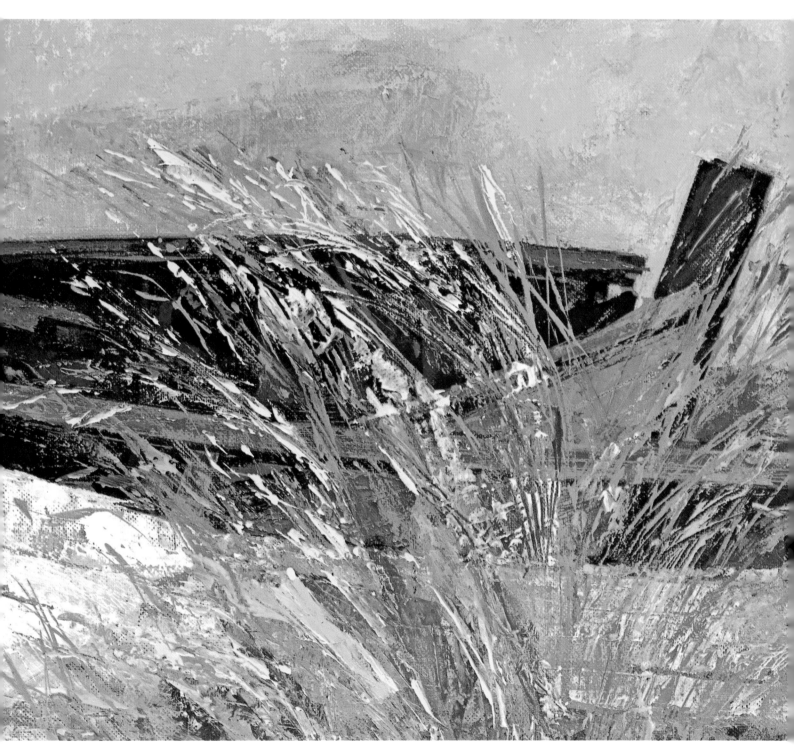

요트장 풍경

다음 작품은 제소(gesso)를 바른 패널에 탈로 블루와 번트 엄버로 바탕칠을 하고 흰색의 파스텔로 스케치를 하였다. 채색은 거친 붓으로 주제의 바탕칠을 어느 정도 한 다음 페인팅 나이프로 덧칠해 질감을 표현하였다.

탈로 블루 번트 엄버 흰색

퍼머넌트 그린 로 엄버 흰색

카드뮴 오렌지 흰색 알리자린 크림슨

번트 엄버 흰색 퍼머넌트 그린 라이트

알리자린 크림슨 흰색 탈로 블루

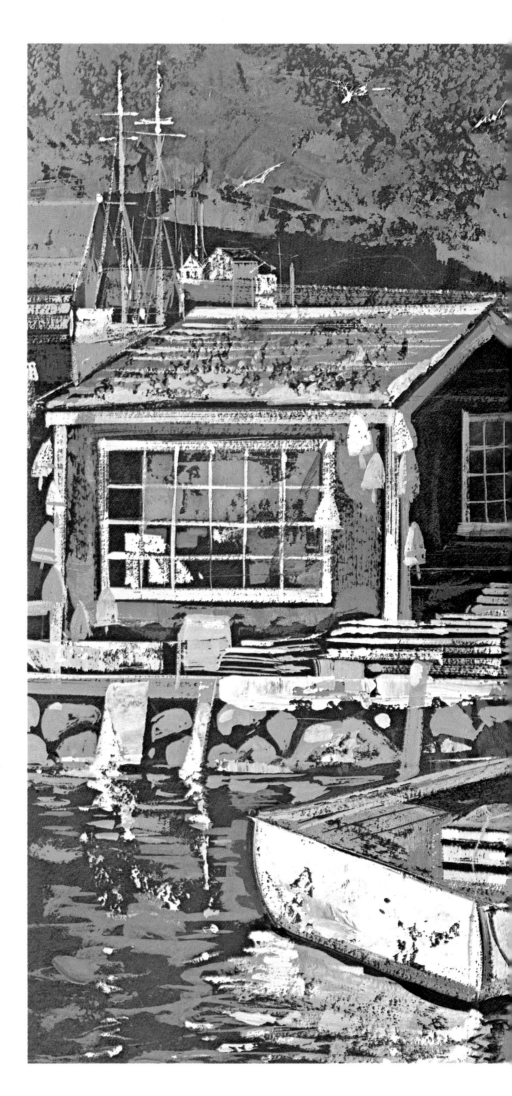

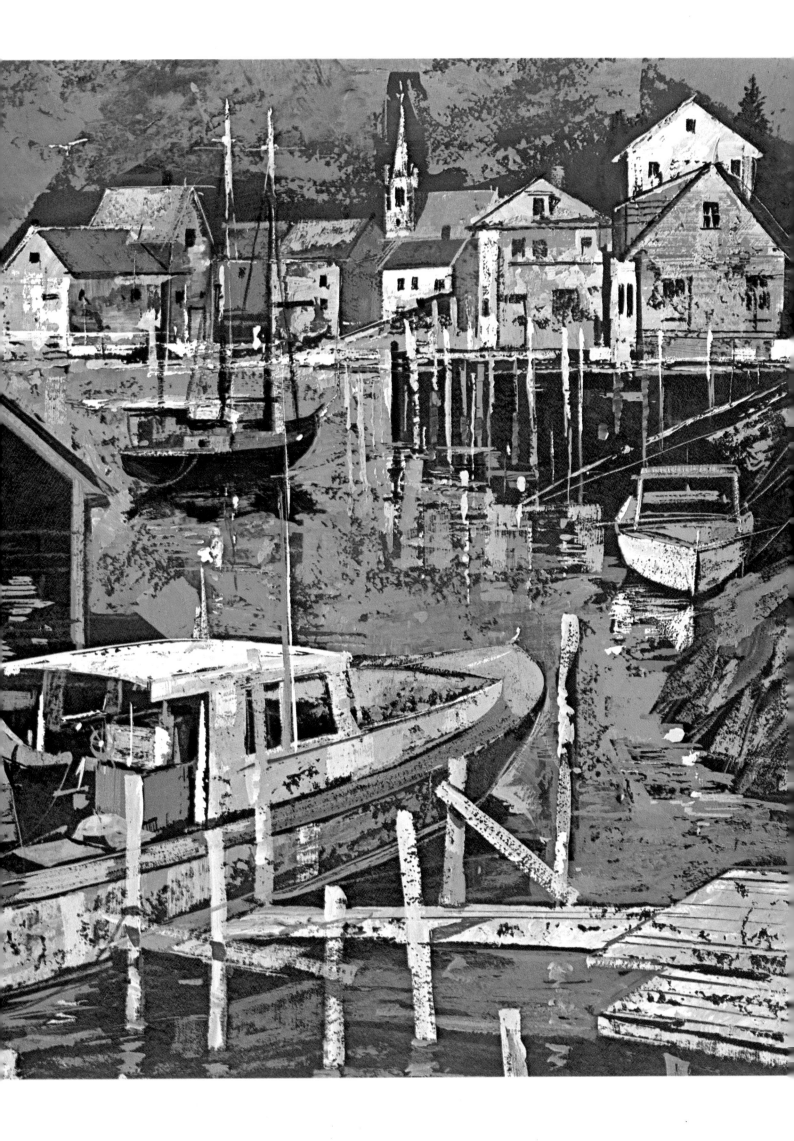

풍경의 추상화

다음은 파도와 바위를 추상화시킨 것이다. 먼저 나무 패널에 제소를 바른 다음 번트 엄버, 탈로 크림슨, 블랙으로 바탕칠을 하였다. 그 다음 파스텔로 스케치를 하고 픽사티프를 뿌려 고정시켰다.

하늘은 코발트 블루를 칠하였는데 이때 나이프로 문질러 반점이 생기게 했으며, 파도와 바위도 같은 방법으로 처리하였다.

추상화도 구상화처럼 하이라이트, 중요 포인트, 명암의 대비, 색채의 조화 등이 엄연히 존재한다. 그럼으로 우리는 이 작품에서 주제와 배경, 명암의 강약, 색채의 대비와 이들이 어떻게 조화를 이루어 하나의 작품이 되어 가는지 잘 살펴보자.

이 작품은 처음부터 끝까지 페인팅 나이프에 의해 채색을 하고, 이를 다시 문지르거나 긁어서 표면질감을 만들었다. 추상화이기 때문에 구체적인 파도나 바위의 형상을 찾을 수 없지만 전체 작품을 통하여 그러한 이미지가 충분히 표현되고 있다.

알리자린 크림슨　번트 엄버와 검정의 반점　　코발트 블루　화이트　아이보리 블랙

울트라마린 레드 옐로 오커에 번트
시엔나의 터치

번트 엄버 탈로 그린 옐로 오커

울트라마린 레드 화이트
알리자린 크림슨

울트라마린 레드 코발트 블루에
검정의 반점

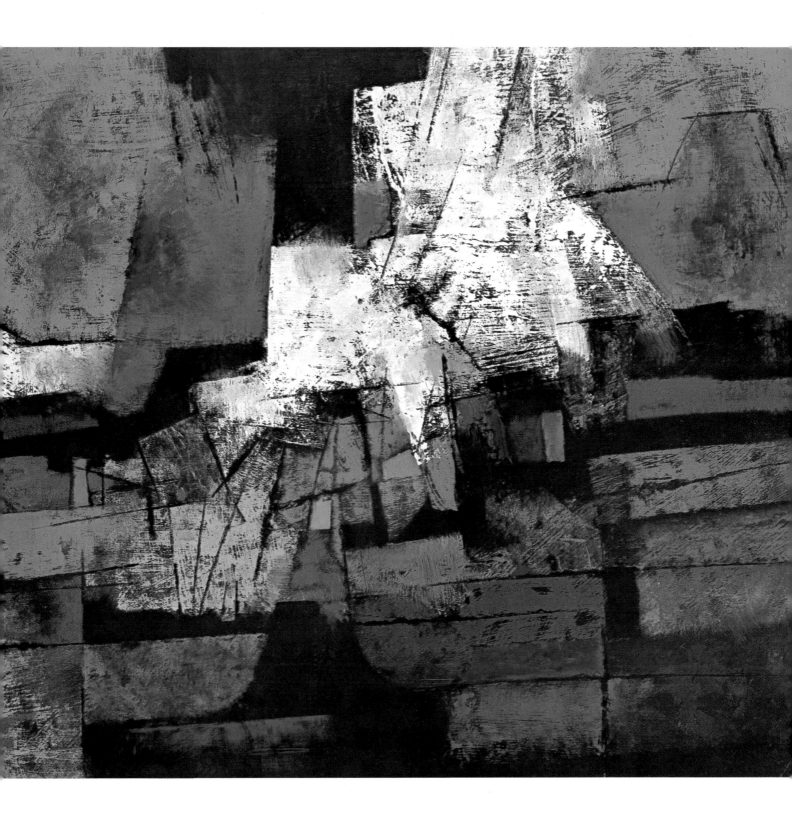

폐선이 있는 해안

이 작품도 역시 목제 패널에 제소(gesso)를 칠하고 어두운 청색 계열로 밑바탕칠을 하였다. 철 지난 해변에 다 썩어가는 폐선과 방파제 위에 녹슨 철물이 보이는 황량하고 쓸쓸한 분위기를 나타낸 풍경화이다.

배경이 되는 하늘이 화면의 절반을 차지하고 있는데 퍼머넌트 그린으로 덧칠을 하고, 방파제와 모래사장은 구별하지 않고 같은 색조로 처리해 더욱 삭막한 느낌이 들게 하였다. 그러나 자칫하면 단조로운 느낌을 줄 화면에 건조대 막대가 서 있어 변화와 조화를 주고 있다.

우측상단의 녹슨 철물에는 붉은색을 강조해 보색대비를 이루며 화면에 활기를 불어넣고 있다. 이 작품은 굵은 평필로 바탕을 거칠게 칠하고 중간 중간에 나이프로 질감을 만들었다. 폐선이나 막대, 풀 등은 가는 둥근붓으로 마무리 했다.

카드뮴 옐로 라이트

카드뮴 오렌지

로 엄버

번트 엄버

카드뮴 레드 라이트

알리자린 크림슨

코발트 블루

탈로 그린

아이보리 블랙

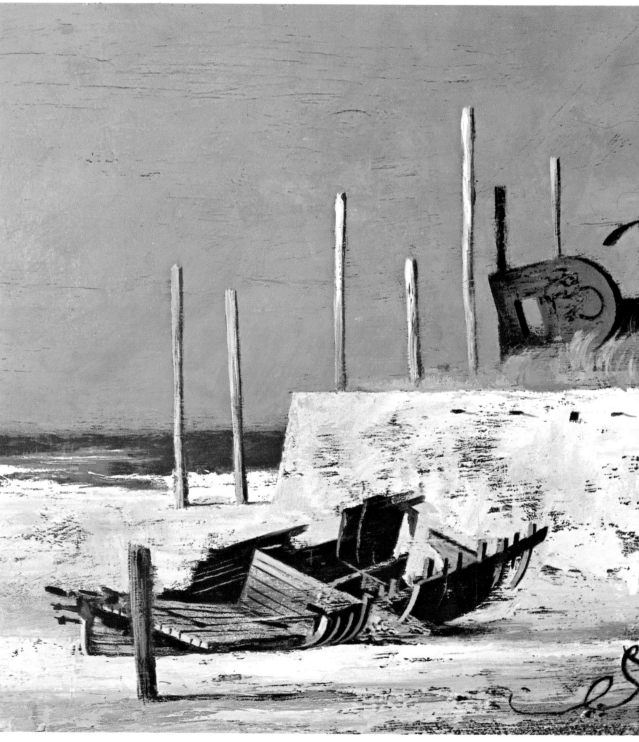

Ⅳ. 정물화 그리기

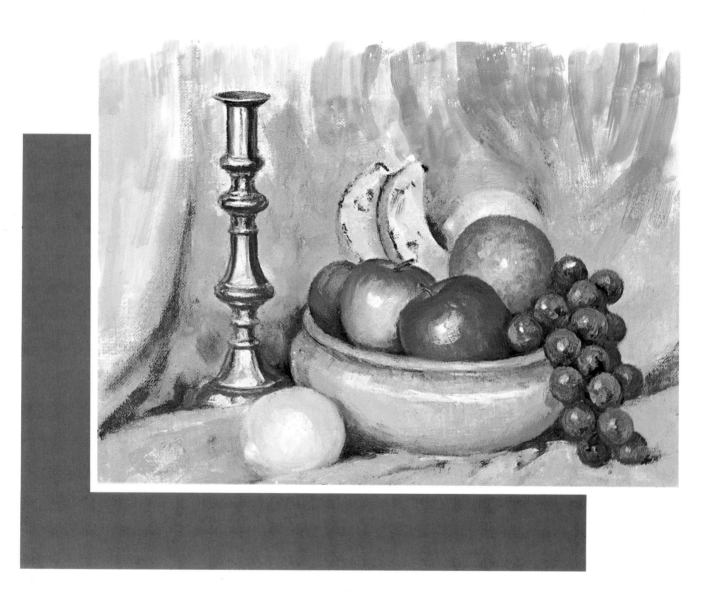

사과와 물병

정물화는 실내에서 그리기 쉬운 소재로 많은 화가들이 즐겨 그린다. 다소 지루한 감이 있겠지만 8페이지에 걸쳐 나오는 '사과와 화병' 그리기를 그 과정대로 따라 그려보자. 이 작품만 몇 번 연습해 보면 정물화와 유화기법에 대해 자신감이 생길 것이다.

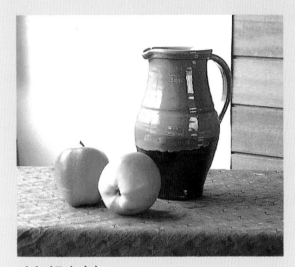

실제 정물의 사진

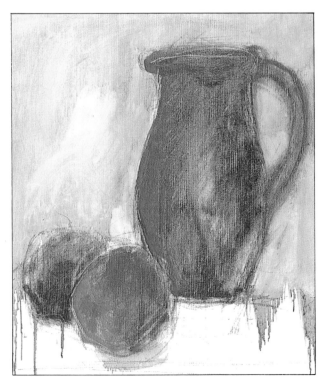

밑바탕칠을 처음부터 주제와 같게 칠할 필요는 없다.

(1) 밑바탕 칠하기

테레빈과 페인팅 오일을 반씩 섞는다.

넓은 면적을 평붓으로 빨리 칠한다.

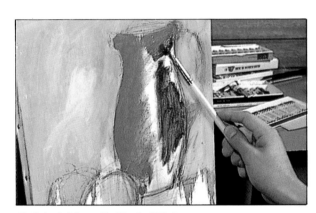

물병의 명암을 크게 나누어 칠한다.

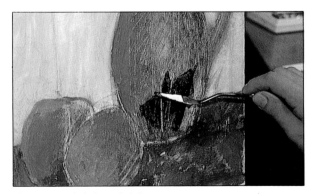

나이프로 칠하거나 긁어낸다.

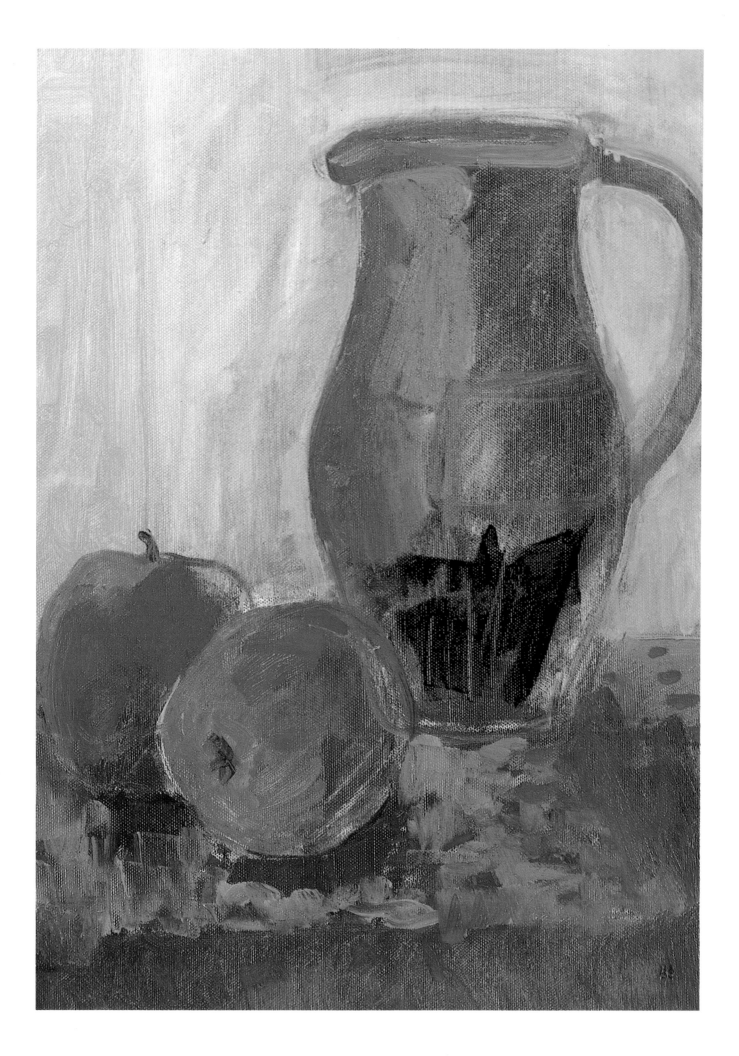

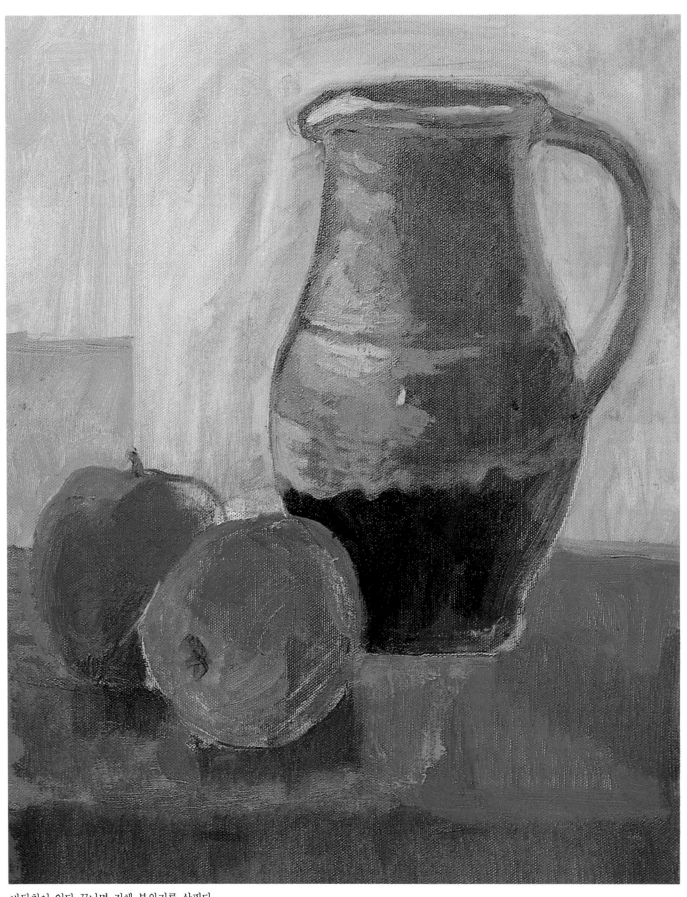

바탕칠이 일단 끝나면 전체 분위기를 살핀다.
실물과 같은 고유색은 아니지만 전체적으로
한번 두텁게 칠해 대강의 색채를 결정한다.

(2) 사과 그리기

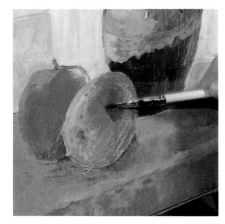

앞쪽을 두터운 터치로 눌러준다.

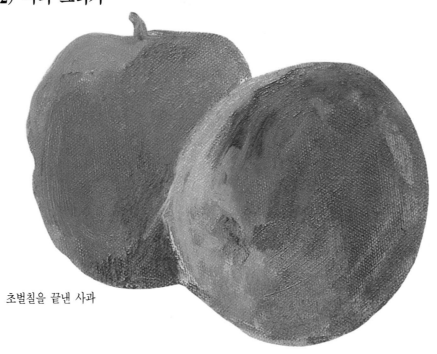

초벌칠을 끝낸 사과

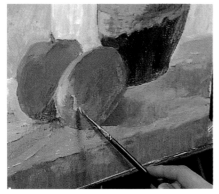

꼭지 부분은 신중하게 묘사해 준다.

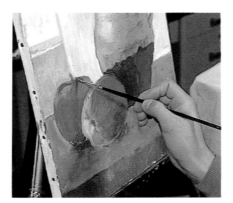

윤곽선이 뭉개지지 않도록 주의한다.

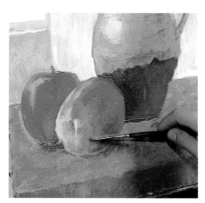

붓을 눕혀서 그려 완만한 곡면을 표현한다.

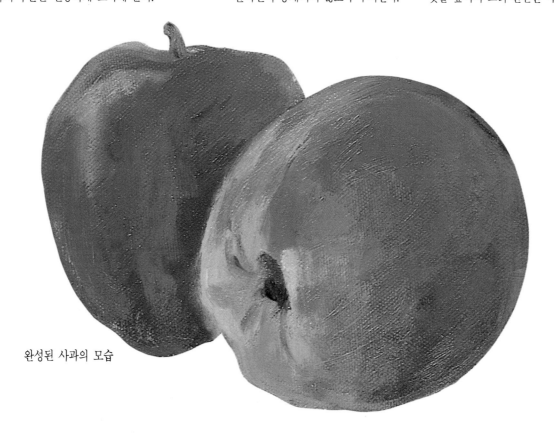

완성된 사과의 모습

(3) 물병 그리기

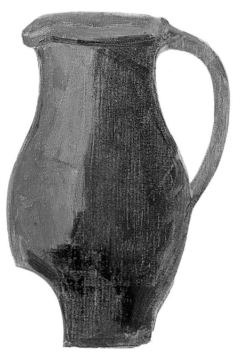

물병의 명암을 크게 나누어 칠한다.

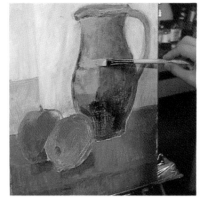

물병의 밝은 부분부터 큼직한
터치로 칠해간다.

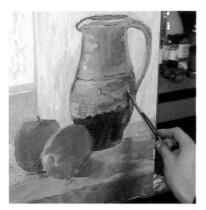

어두운 곳은 밑칠이 마른 후 엷게 칠한다.

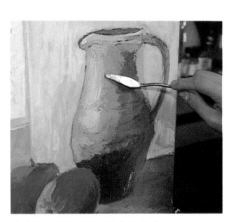

나이프로 밝은 곳을 문질러 준다.

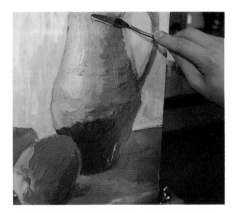

나이프로 물감을 긁어 빛의 반사를 표현한다.

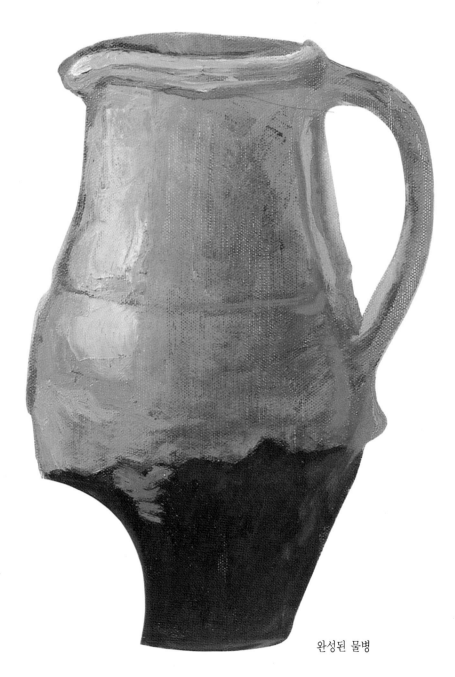

완성된 물병

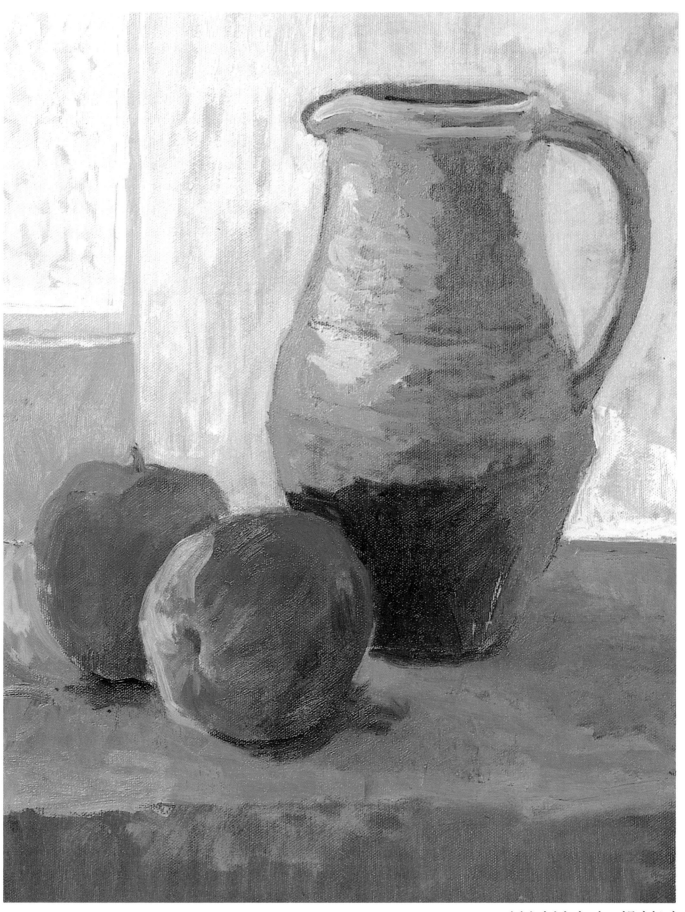

전체의 화면이 어느정도 다듬어졌으며
배경도 정리가 되었다. 이제는 세부를
다듬어 줄 때다.

(4) 마무리와 완성

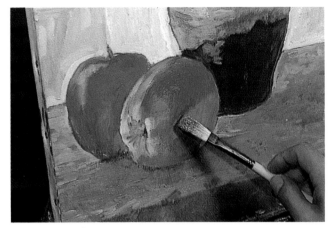

바닥의 반사된 빛을 사과에 나타낸다.

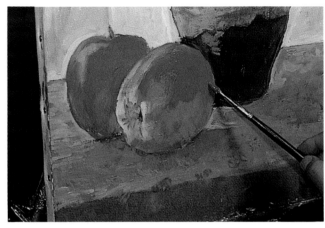

뒤쪽으로 넘어가는 곡면을 나타낸다.

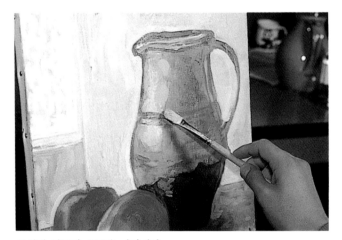

물병의 잘록한 굴곡을 나타낸다.

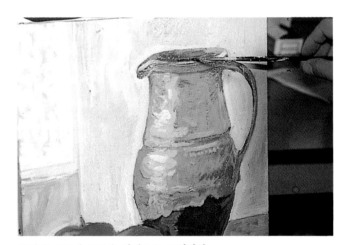

물병의 주둥이 부분을 타원으로 표현한다.

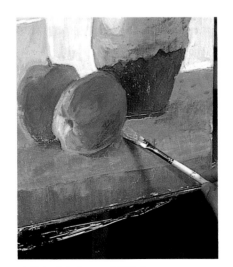

바닥에 최종적으로 색칠한다.

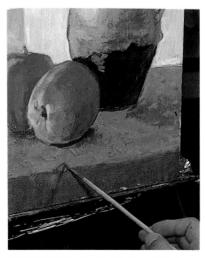

앞쪽의 문양일수록 선명하게 묘사한다.

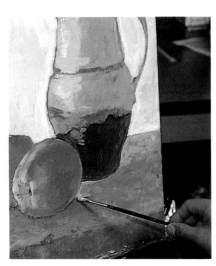

틈새로 들어오는 빛을 묘사해 거리감을 준다.

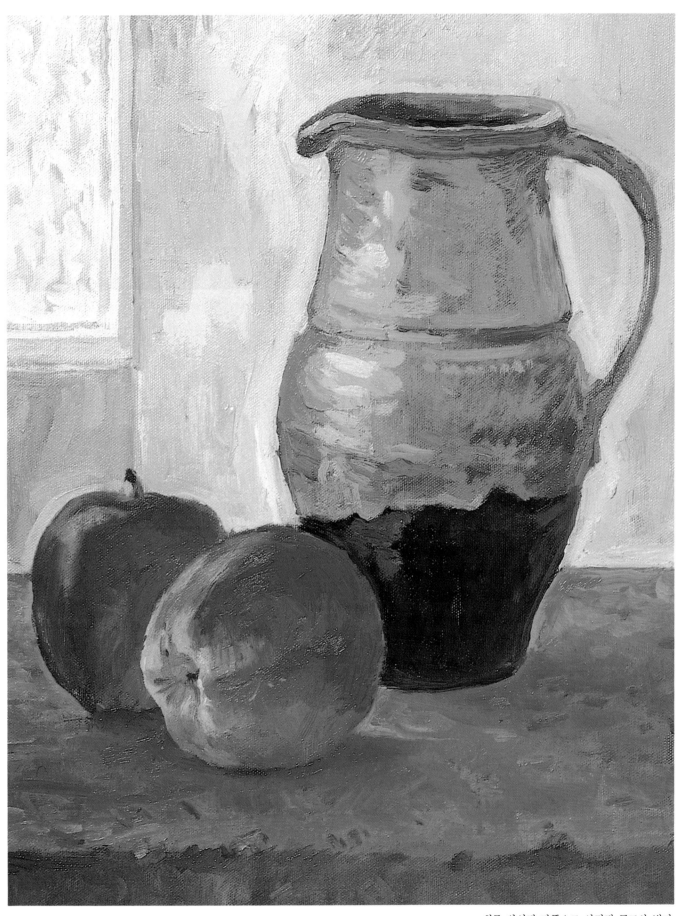

최종 완성된 작품으로 안정된 구도와 빛과
색채의 변화 그리고 유화의 매력이 잘 표
현된 작품이다.

베고니와와 레몬

테이블 위에서 주제가 되는 베고니아와 레몬을 잘 배열하여 구도를 잡은 후 목탄으로 스케치 한다.

처음의 바탕칠은 용해유를 많이 넣어 엷은 색으로 전체의 색조를 잡아본다.

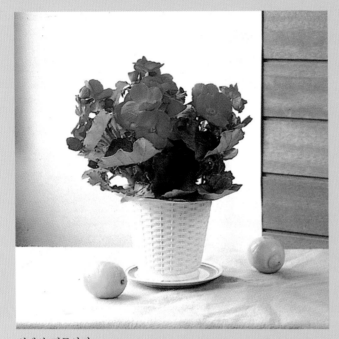

실제의 정물사진

(1) 밑바탕 칠하기

용해유를 담은 접시에 물감을 묽게 풀어본다.

바탕칠에서 물감이 흘러내려도 괜찮다.

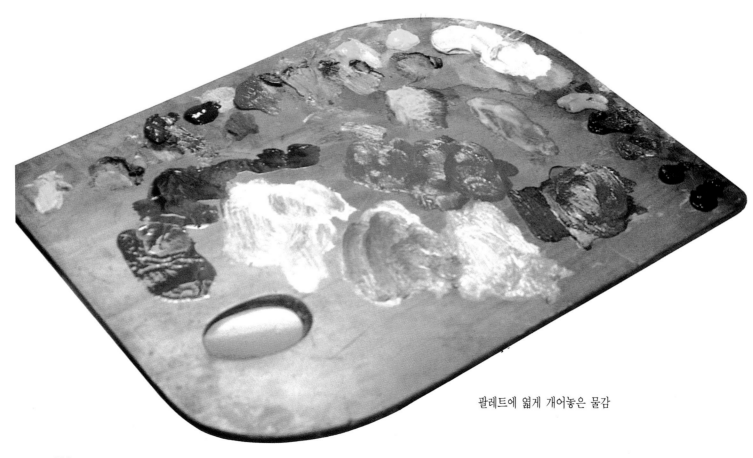

팔레트에 엷게 개어놓은 물감

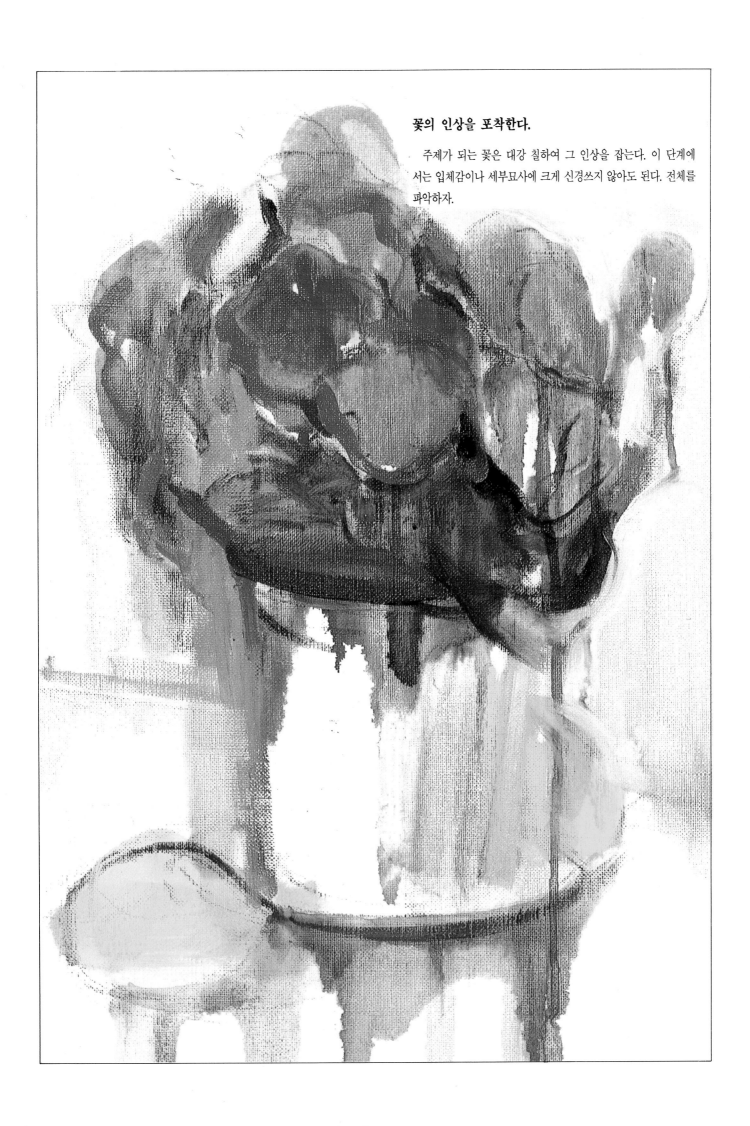

꽃의 인상을 포착한다.

주제가 되는 꽃은 대강 칠하여 그 인상을 잡는다. 이 단계에
서는 입체감이나 세부묘사에 크게 신경쓰지 않아도 된다. 전체를
파악하자.

(2) 베고니아의 묘사

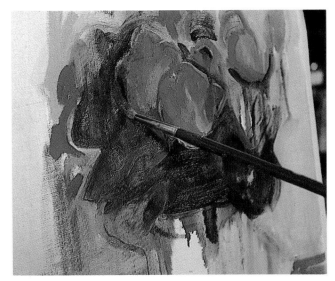

화분에 사용한 푸른색을 꽃 주위에도 사용한다.

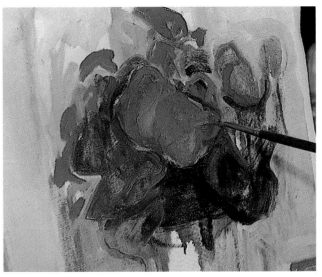

꽃의 형태를 정리하면서 두텁게 칠한다.

꽃 모양이 갖추어졌으면 마무리에 들어간다.

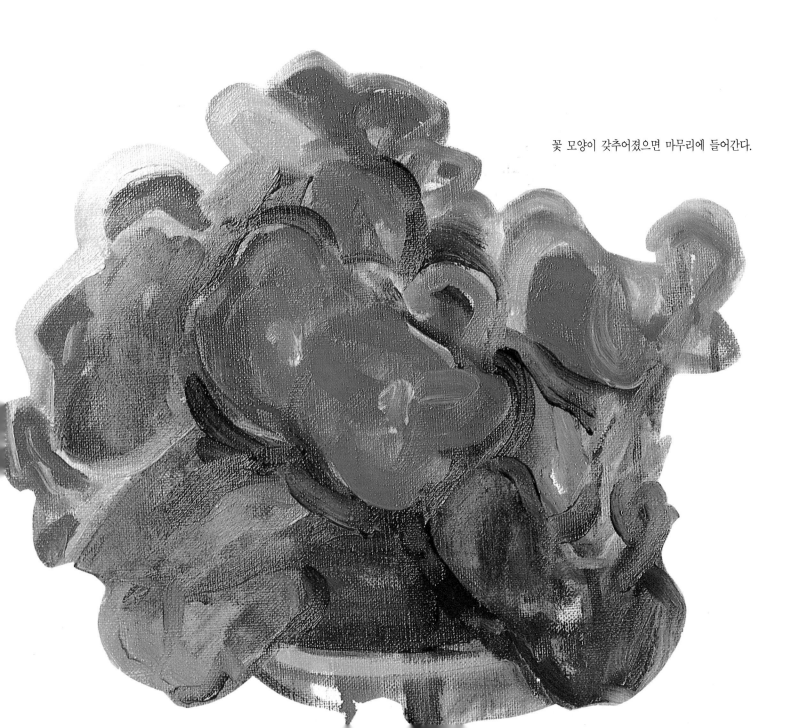

(3) 레몬의 표현

그림자를 대담하게 칠해본다.

레몬을 밝고 어두운 곳으로 크게 나눈다.

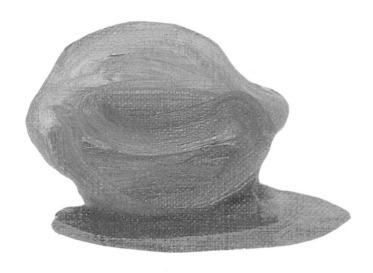

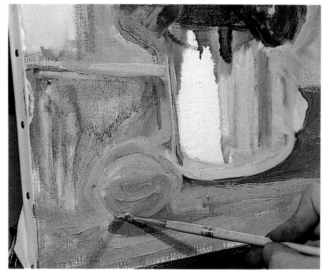

중간 톤을 넣어 명암을 3단계로 칠한다.

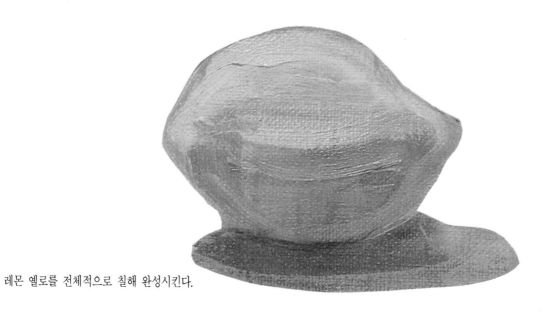

레몬 옐로를 전체적으로 칠해 완성시킨다.

(4) 화분 그리기

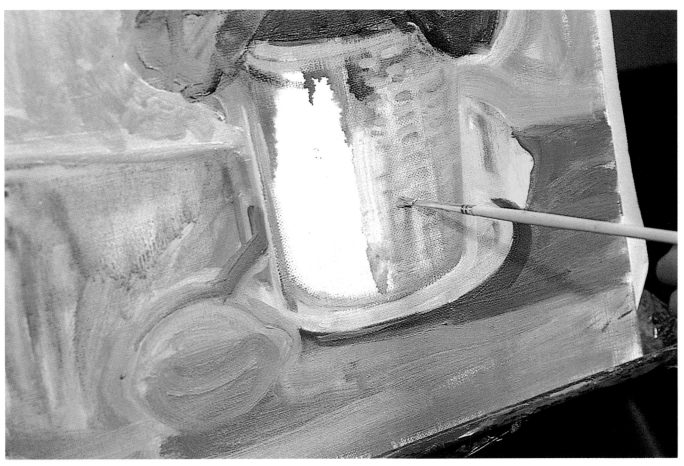

하얀 화분을 먼저 붓으로 그려 나간다.

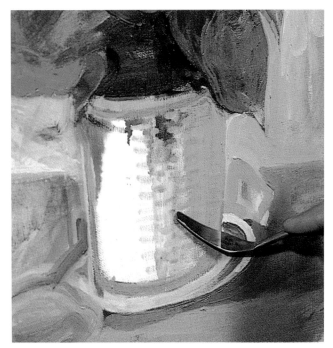

그늘진 곳은 나이프로 문질러 회색이 되게 한다.

회색 위에 흰색으로 다시 칠한다.

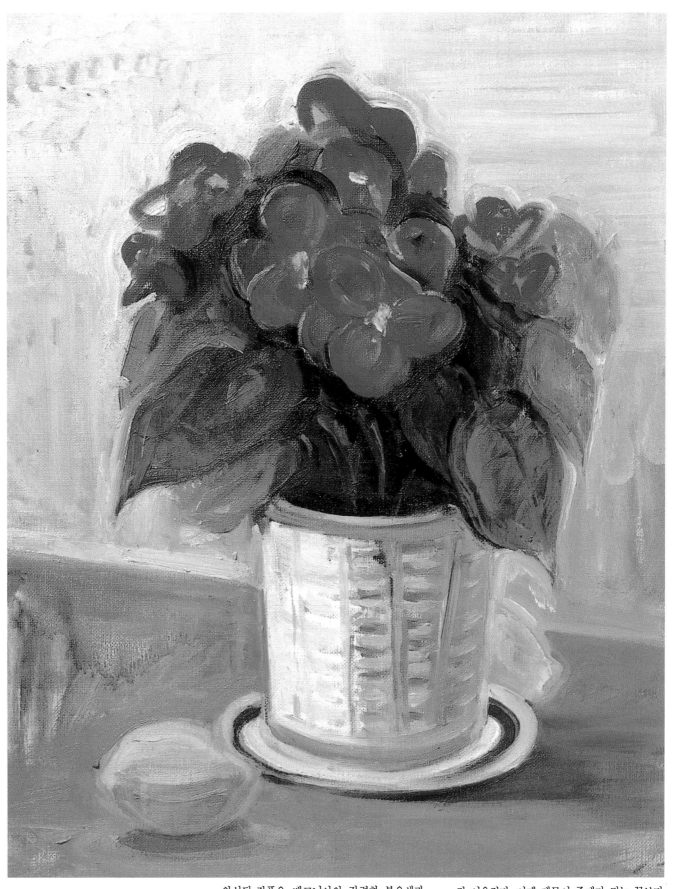

완성된 작품은 베고니아의 강렬한 붉은색과 잎의 보색 그리고 은은한 중간색조의 배경이 잘 어울린다. 이때 레몬이 주제가 되는 꽃보다 더 부각되지 않도록 한다.

1

2

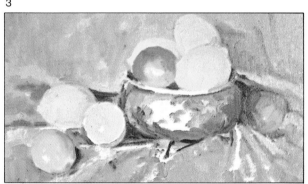

3

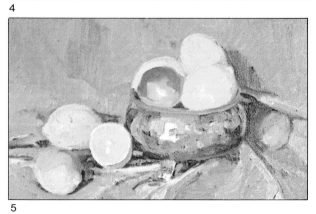

4

5

과일 그리기

1. 옐로 오커를 테레빈에 묽게 하여 스케치 한다.
2. 주름진 천과 과일의 어두운 부분을 먼저 칠하는데 어느 한 쪽을 집중해서 채색하지 않도록 한다. 라임은 그린 계통에 카드뮴 레드 라이트를 섞어준다.
3. 이 그림은 황색계통의 동계색 작품이므로 배경도 위 아래가 비슷하게 칠한다.

4. 주로 옐로 오커, 옐로 그린을 사용했는데 명암의 표현을 놓쳐서는 안 된다.

5. 마무리 단계에서는 과일들의 윤곽을 잡고 명암을 뚜렷이 하여 입체 감이 나도록 한다.

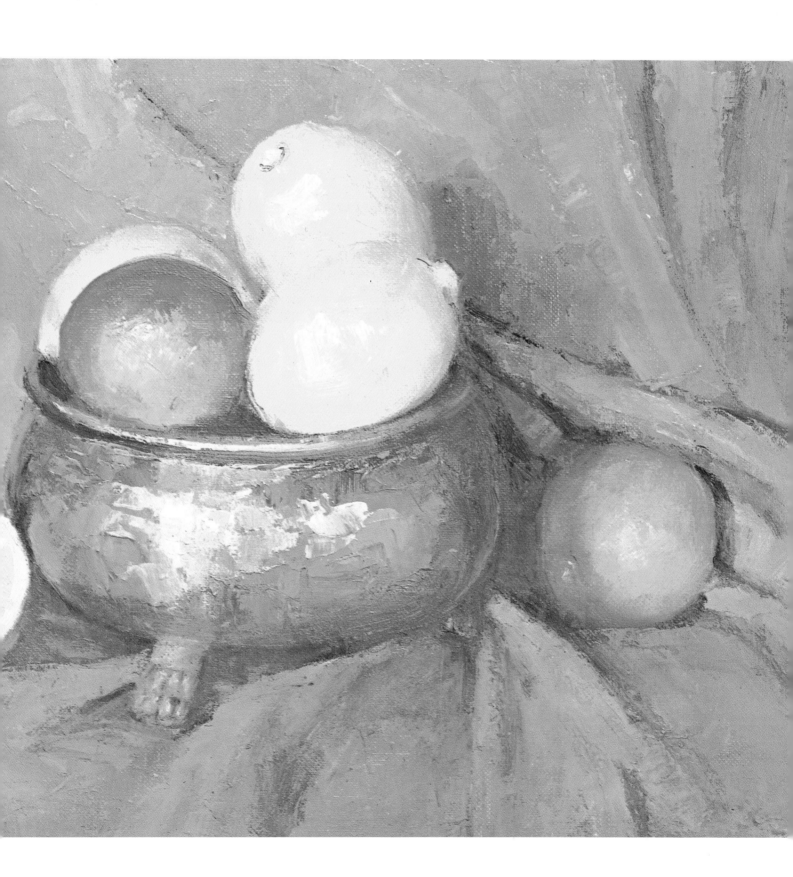

유리병이 있는 정물

유리와 같은 물체를 그릴 때는 그 질감과 투명함을 표현하는 것이 중요하다. 아울러 금속의 번쩍거림 같은 것도 질감을 표현하는 공부에 좋은 소재가 된다.

옐로 오커 알리자린 크림슨 프렌치울트라마린 블루 카드뮴 레드 라이트 옐로 오커
　　　　　　　　　　　　　　탈로 그린 번트 엄버　　　탈로 그린 화이트

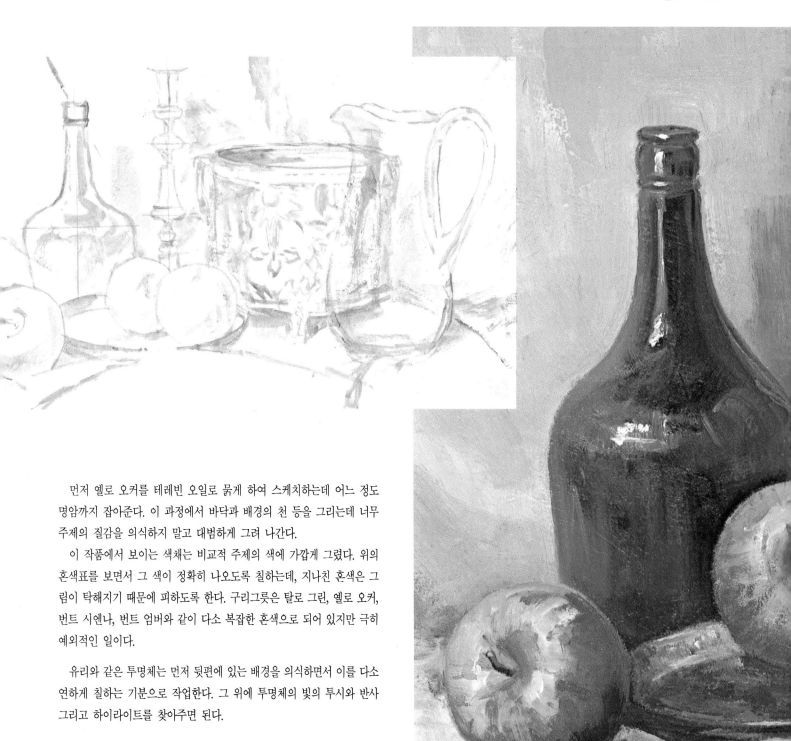

먼저 옐로 오커를 테레빈 오일로 묽게 하여 스케치하는데 어느 정도 명암까지 잡아준다. 이 과정에서 바닥과 배경의 천 등을 그리는데 너무 주제의 질감을 의식하지 말고 대범하게 그려 나간다.

이 작품에서 보이는 색채는 비교적 주제의 색에 가깝게 그렸다. 위의 혼색표를 보면서 그 색이 정확히 나오도록 칠하는데, 지나친 혼색은 그림이 탁해지기 때문에 피하도록 한다. 구리그릇은 탈로 그린, 옐로 오커, 번트 시엔나, 번트 엄버와 같이 다소 복잡한 혼색으로 되어 있지만 극히 예외적인 일이다.

유리와 같은 투명체는 먼저 뒷편에 있는 배경을 의식하면서 이를 다소 연하게 칠하는 기분으로 작업한다. 그 위에 투명체의 빛의 투시와 반사 그리고 하이라이트를 찾아주면 된다.

옐로 오커　프렌치 울트라마린 블루
번트 엄버　화이트

레몬 옐로　번트 엄버

탈로 그린　옐로 오커
번트 시엔나　번트 엄버

번트 시엔나
프렌치 울트라마린 블루

탈로 그린　번트 엄버
화이트

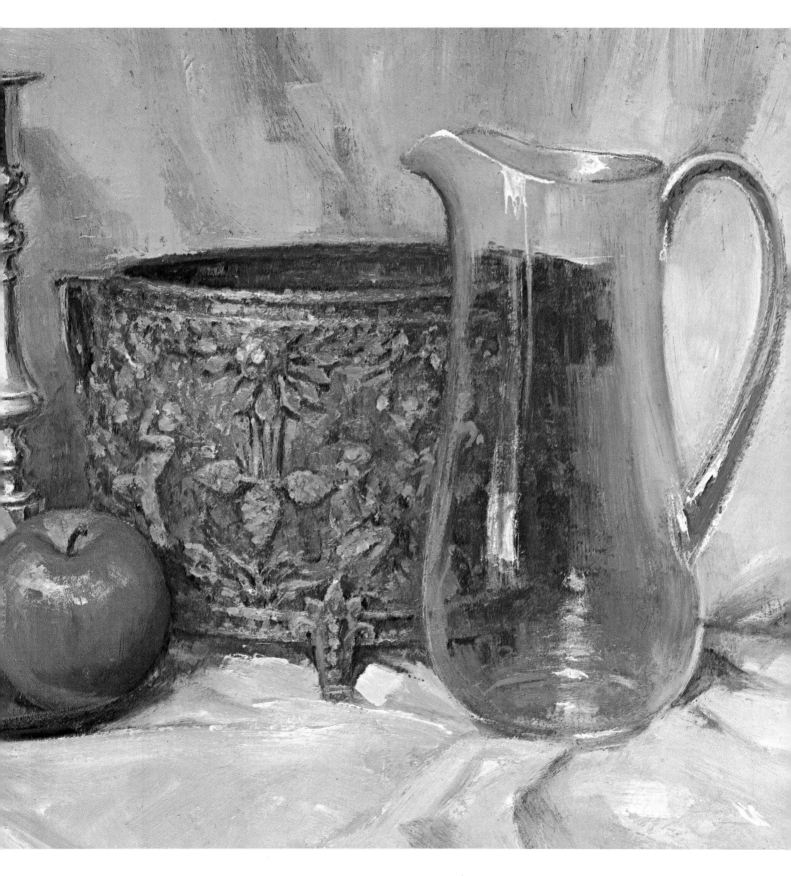

흰 물병과 과일

정물의 주제가 희다고 해서 무조건 흰색으로만 표현해서는 안된다. 우리가 정물을 그릴 때는 시각적 색채의 묘사 보다는 그 느낌에 따라 다소 색채를 변화시켜 색채감이 풍부한 화면을 만들어야 한다.

1. 캔바스에 처음부터 붓으로 엷게 스케치 한다.
2. 화면 전체의 균형을 고려하면서 바탕칠을 하는데, 완성할 때까지 이 바탕색에 구애받을 필요는 없다.
3. 주제와 대비를 고려하여 배경은 푸른색으로 다소 채도가 떨어지는 어두운 색조를 사용했다.

물통은 울트라마린 블루와 옐로 오커, 화이트의 혼색으로 다소 따뜻한 느낌의 흰색이 되었고, 옐로와 그린의 오렌지와 라임이 화면의 액센트가 된다. 마무리 작업에서는 하이라이트와 어두운 부분을 묘사해 준다.

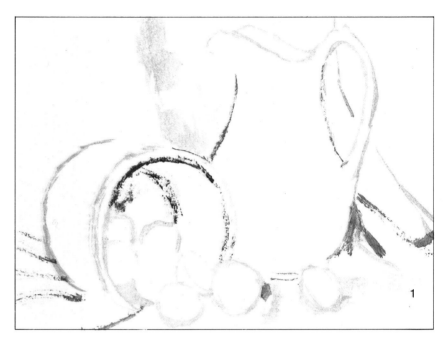

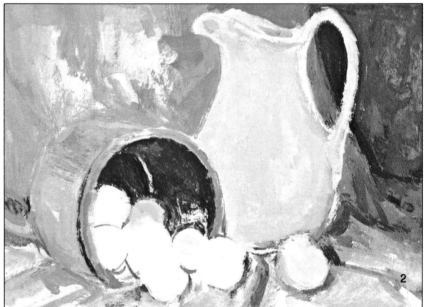

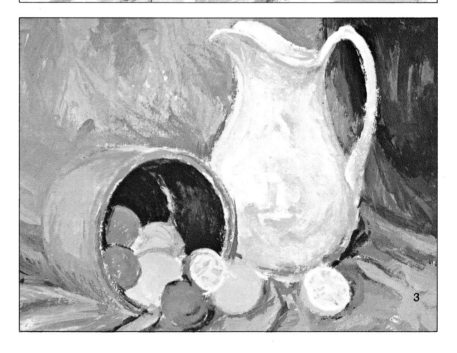

탈로 그린
프렌치 울트라마린 블루
옐로 오커 화이트

옐로 오커
프렌치 울트라마린 블루
화이트

옐로 오커 탈로 그린
카드뮴 옐로 페일

옐로 오커 카드뮴 옐로 페일
프렌치 울트라마린 블루

번트 시엔나
프렌치 울트라마린 블루 화이트

번트 시엔나
프렌치 울트라마린 블루

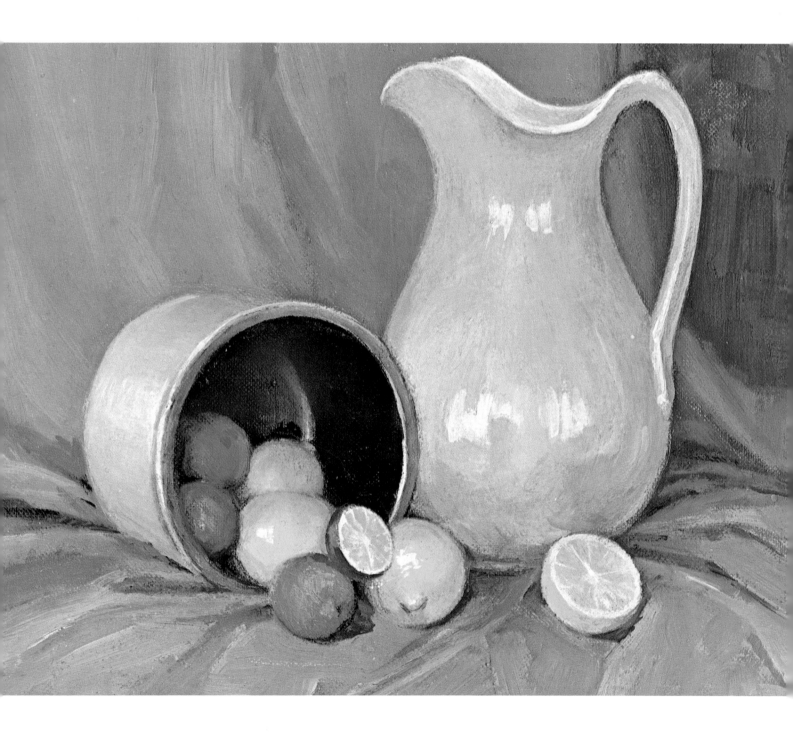

1

2

붉은 국화

작은 꽃잎이 모여진 국화는 붓터치로 하나하나씩 그려야 한다.

(1) 처음에는 꽃의 큰 방향에 따라 단순하게 꽃잎을 그어준다.

(2) 위쪽에 밝은 색상의 꽃잎을 덧그리면서 전체의 명암을 살펴본다.

(3) 전체를 사실적으로 묘사하면서 그늘진 곳의 꽃잎을 다시 가필해 준다.

(4) 명암을 분명히 하면서 하이라이트를 찾아 강조해 준다.

1

2

3

4

라일락 그리기

전체적인 순서는 국화와 같다. (1) 중간 정도의 색채로 대략적 형태만 그린다. (2) 바깥쪽의 밝은색의 꽃은 무시하고 진한 색깔로 어두운 부분을 터치로 나타낸다. (3) 바깥쪽의 밝은 꽃 부분을 터치로 라일락답게 만들어 준다. (4) 밝고 어두운 꽃들을 부분적으로 완성하지만 전체적 명암의 덩어리는 놓치지 않도록 한다.

3

4

장 미

정물화에서는 주제만큼·배경의 처리도 중요하다. 그 이유는 주제인 정물을 돋보이게 하고 주제에 운동감을 부여하기 때문이다. 또한 배경은 화면의 안정감을 이루고 주제와 색상, 명암, 채도 등의 대비를 이루어 준다.

다음 정물화는 유리병에 꽂혀있는 장미를 그린 것이다. 비교적 단순한 주제를 배경의 요란함 때문에 매우 동적이고 활기를 띠게 된다.

채색에 있어서 먼저 옐로 오커로 스케치를 한 다음 전체적으로 바탕칠을 하여 준다. 다음 페이지의 혼색표를 보면 어느색이 어디에 사용되었는지 알 수 있다.

주제인 장미꽃은 알리자린 크림슨, 카드뮴 옐로 흰색으로 혼색을 하였다. 어느 그림이나 마찬가지인데 한꺼번에 어느 부분을 완성시키려 하지 말고, 30분을 그렸다면 화면 전체가 고르게 30분의 진도가 나가야 한다.

이 작품은 마무리에 가까울수록 나이프를 사용해 칠하거나 긁어 내었다. 특히 배경은 나이프를 수직과 수평으로 사용해 거친 질감과 다채로운 색상을 표현하였다.

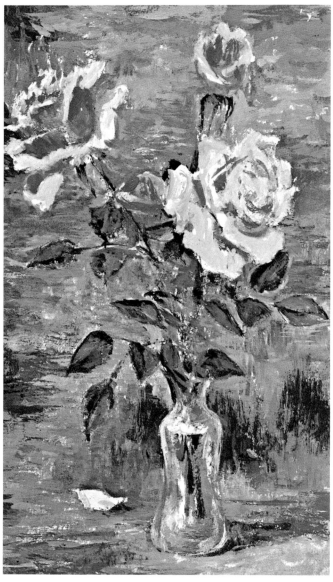

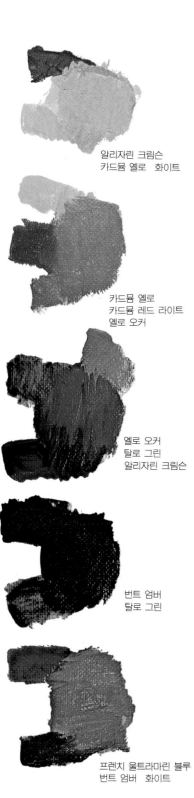

알리자린 크림슨
카드뮴 옐로 화이트

카드뮴 옐로
카드뮴 레드 라이트
옐로 오커

옐로 오커
탈로 그린
알리자린 크림슨

번트 엄버
탈로 그린

프렌치 울트라마린 블루
번트 엄버 화이트

옐로 오커
번트 엄버 화이트

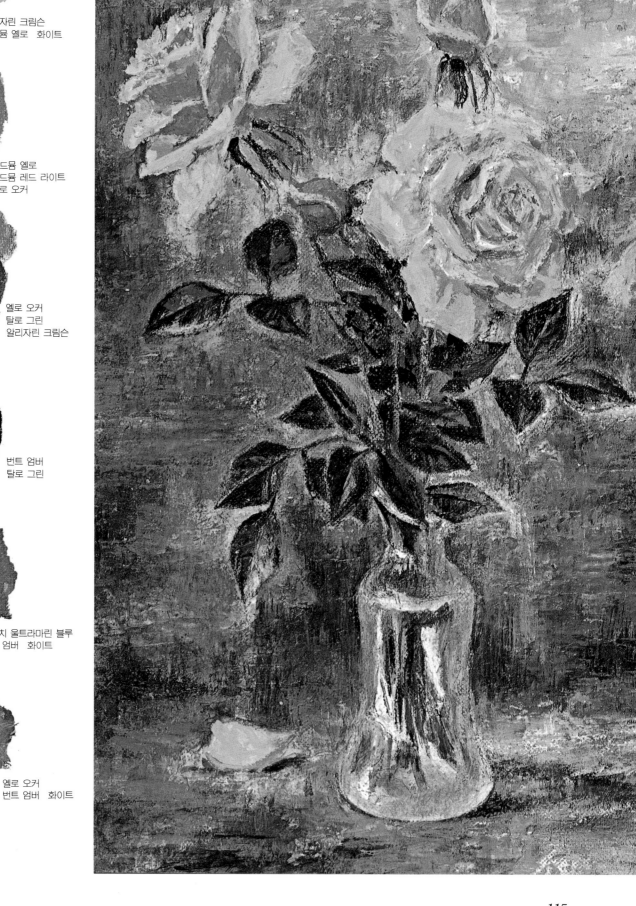

꽃과 화병

아래 정물화는 비교적 복잡한 구성을 갖고 있다. 먼저 라일락, 아이리스, 해국, 백일홍, 금잔화 등이 뒤엉켜 있어 조금은 당황하게 된다. 그러나 같은 종류끼리 몇 군데씩 배치해 보면 다소 정리가 되어 그리기 쉽다.

이들 꽃을 그릴 때는 붉게 하거나 노랗게 칠하는 것이 중요한게 아니라, 그 꽃이 무슨 꽃인지 알아볼 수 있게 특징을 잘 잡아주어야 한다. 특히 위쪽의 혼색표를 잘 보고 어떤색으로 혼색하였는지 알도록 하자.

이 작품에는 처음에는 노란색 계열로 바탕칠을 하였으나 시간이 갈수록 고유의 색을 찾아주고 있다. 배경은 다소 차갑고 밝은색으로 처리하여 주제와 색채대비를 이루고 있으며, 화병은 역광으로 처리해 짙은 그림자로 화면에 안정감을 이루었다.

탈로 그린 카드뮴 옐로 페일
프렌치 울트라마린 블루 화이트

탈로 그린 카드뮴 옐로 페일
카드뮴 오렌지

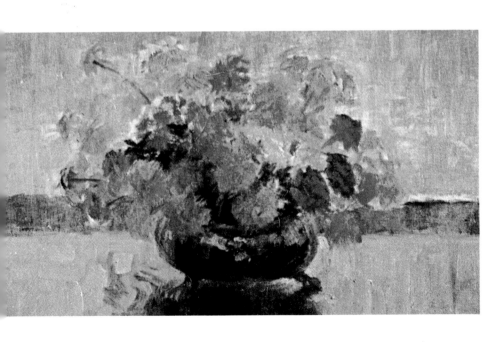

코발트 블루 옐로 오커
화이트

알리자린 크림슨 화이트
카드뮴 옐로 디프

탈로 그린 알리자린 크림슨
카드뮴 옐로

옐로 오커 프렌치 울트라마린 블루
탈로 그린 화이트

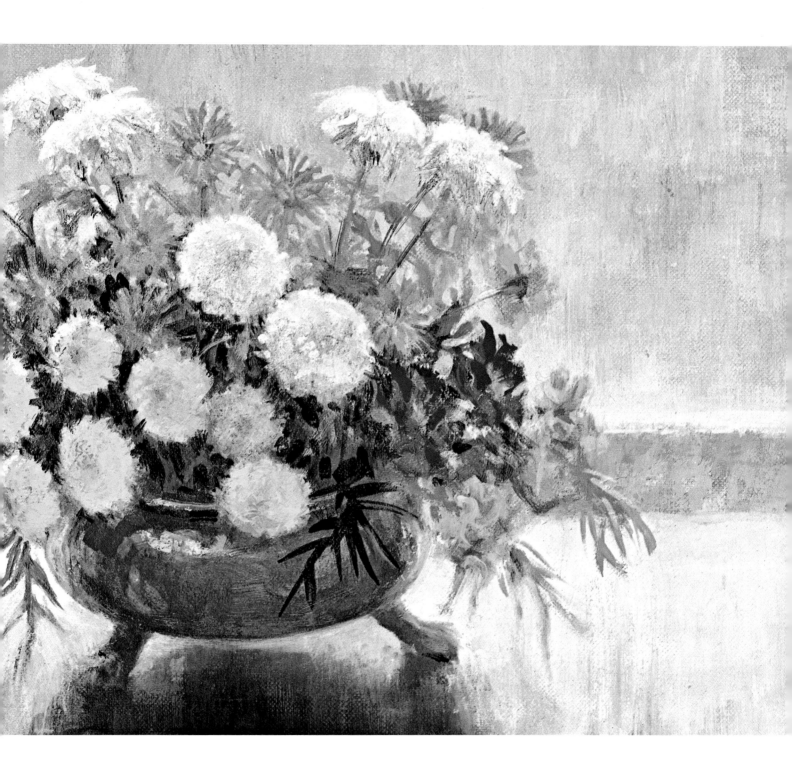

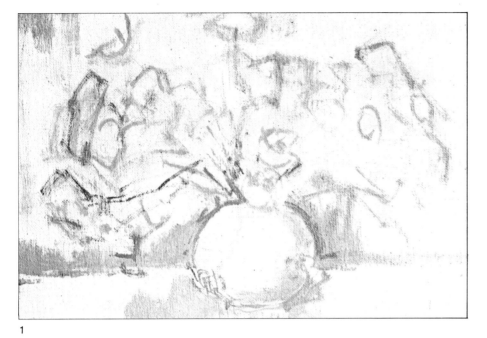

1

들국화

꽃이 비교적 작은 데이지나 들국화는 한 두송이 꽂을 것이 아니라 한아름 꽂고 그리는 것이 좋다. 꽃송이가 작기 때문에 지나치게 정밀해서도 안되고 그렇다고 무엇인지 알아보기 어렵게 마구 그려도 안된다.

1. 코발트 블루와 흰색을 그리고 옐로 오커로 정물의 대략적인 스케치를 해본다.

2. 캔바스 전체를 푸른색조로 바탕칠을 한다음 군데 군데 꽃을 점 찍듯이 표시해 둔다.

3. 바탕색을 한번 더 칠하고 꽃을 제자리에 위치를 잡아두고, 입과 줄기를 암시해 전체적 분위기를 살펴본다.

4. 그림은 사진과 다르다. 실제의 정물보다 꽃의 숫자를 변경할 수도 있고 색채도 고칠 수 있다. 특히 정물화에 있어서는 어느 부분을 강조하고, 어느 부분은 생략할 수도 있다. 화병만 해도 줄무늬를 여기에서는 없앴으나 완성할 때는 다시 그려 주었다.

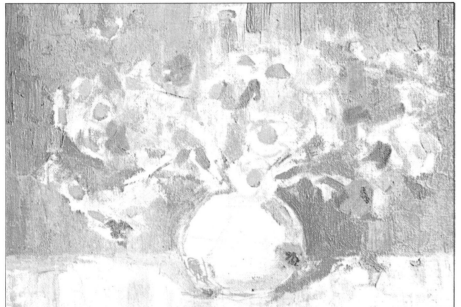

2

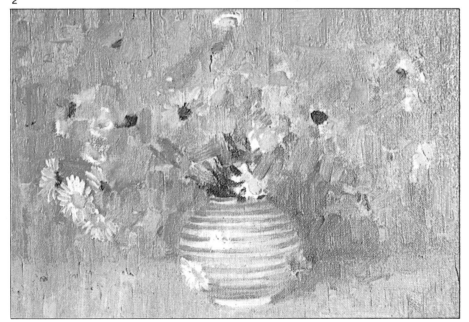

3

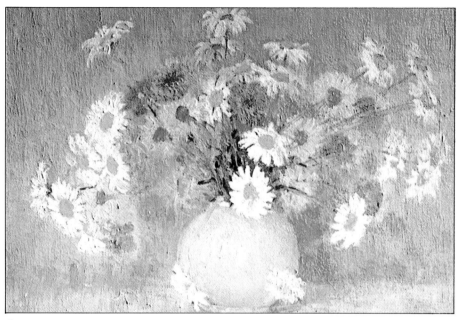

4

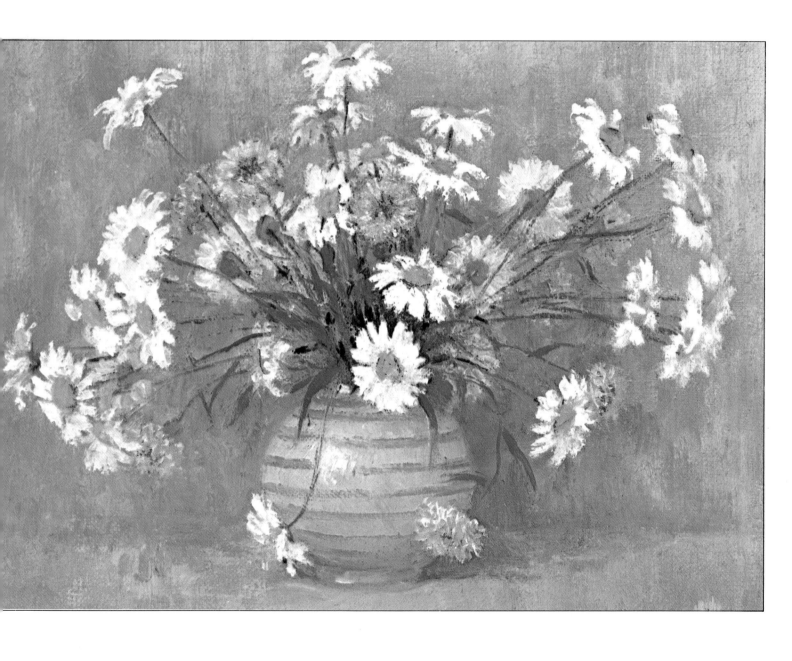

유리잔과 장미

1. 옐로 오커를 테레빈 오일로 묽게 해서 스케치한다.

2. 화이트로 바탕칠을 한 다음 어느 정도 말랐으면 옐로 오커, 카드뮴 옐로 라이트, 카드뮴 옐로를 붓과 병행해 나이프로 덧칠해 준다.

3. 장미꽃은 카드뮴 레드 라이트에 흰색을 섞어 칠하고, 배경을 나이프로 두텁게 칠하였다.

4. 코발트 블루와 알리자린 크림슨으로 잎을 표현했는데 그린을 사용하지 않고도 녹색의 잎을 만들 수 있다. 이 작품에서는 꽃송이와 잎이 서로 강한 보색대비를 이루고 있으며, 배경에도 주제의 색채들이 군데군데 반사해 조화를 이루고 있다. 유리잔은 여기에서는 비중이 크지 않으므로 대략적으로 묘사했다.

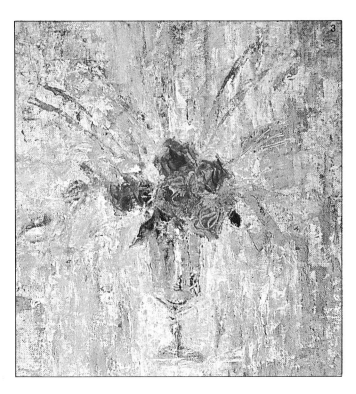

이 작품은 처음부터 거칠게 표현했는데, 붓과 나이프를 병용하였다. 특히, 배경을 두텁고 거칠며 다양한 색채로 표현한 것은 화면의 단조로움을 깨고 주제와 조화를 이루기 위한 노력이다.

배경은 제작과정에서 보았겠지만 단숨에 그린 것이 아니라 주제와 함께 진행되어 나갔다. 이와 같이 작품은 전체가 똑 같은 진행속도로 서서히 완성시켜야 한다.

좋은 정물화를 그리기 위해서는 좋은 작품을 많이 감상하여야 한다.
그리하여 자신에게 필요한 기법과 예술성을 배우고, 이를 수없이 연습
하여 자신만의 독특한 세계를 찾아야 한다. 좋은 작품에는 항상 개성과
창의성이 있어 왔다.

Ⅴ. 인물화 그리기

소 녀

인물화를 그리는데 있어서 실물과 얼마나 닮았는가에 신경을 쓰면 실패하기가 쉽다. 전체적 인상과 그 사람의 성격을 표현하는데 유의하면서 큰 덩어리를 그리고 세부를 차츰 그려 나간다.

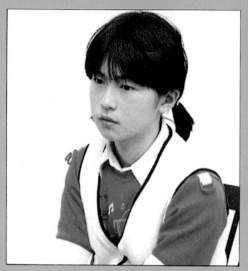

실물의 모습으로 방향과 위치를 잘 잡아야 한다.

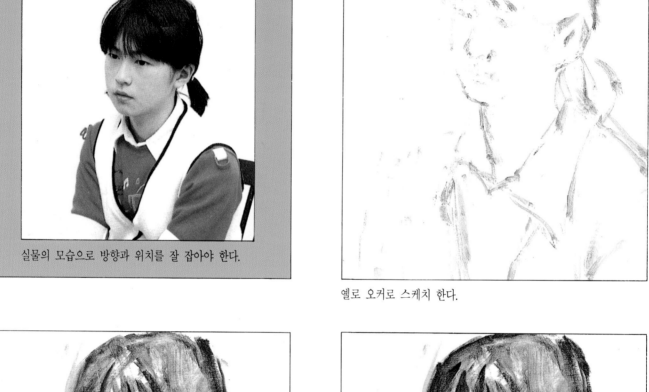

옐로 오커로 스케치 한다.

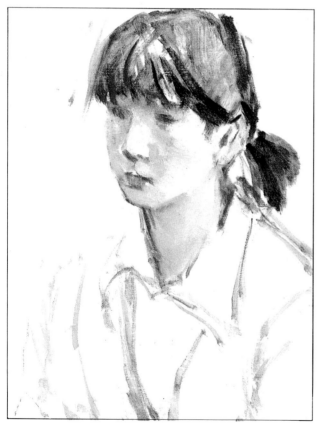

포인트가 되는 얼굴부터 칠하고 이목구비는 대강 형태만 잡아준다.

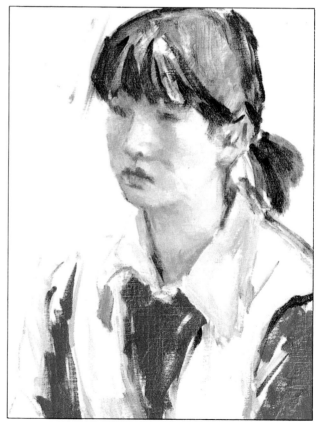

엷은 터치로 전체의 분위기를 잡으면서 바탕칠을 하는데 두텁지 않게 칠한다.

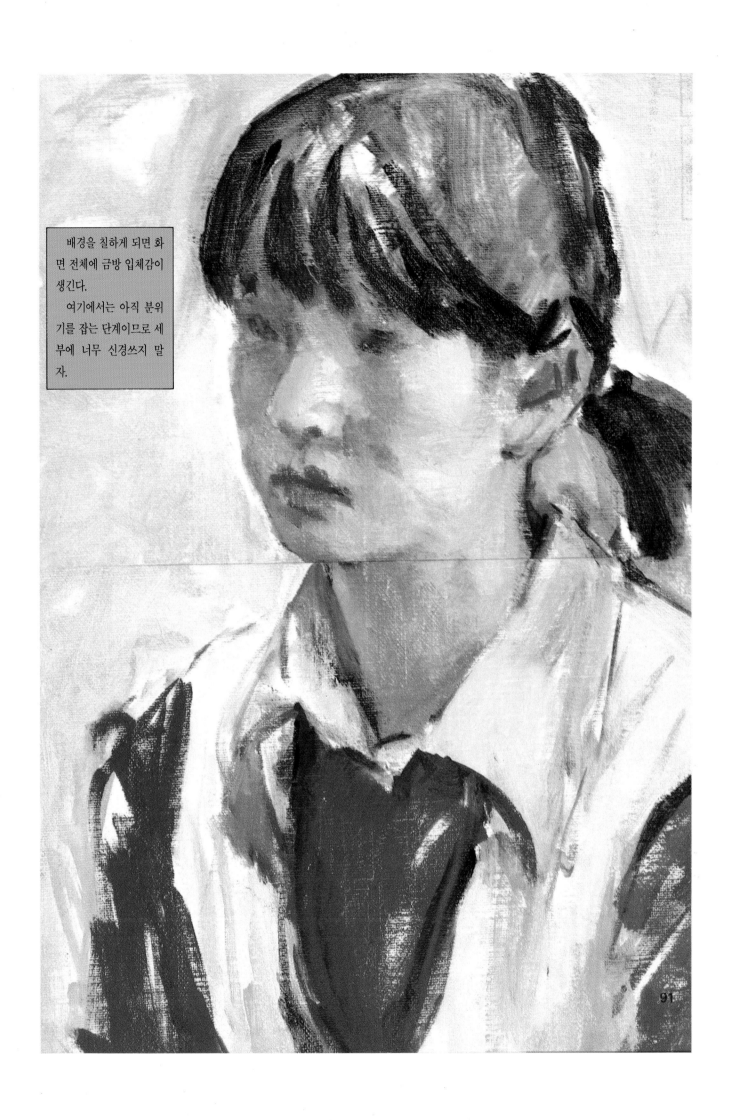

배경을 칠하게 되면 화면 전체에 금방 입체감이 생긴다.

여기에서는 아직 분위기를 잡는 단계이므로 세부에 너무 신경쓰지 말자.

91

색조를 조금씩 강하게 쓰면서 머리와 옷을 묘사하기 시작한다.

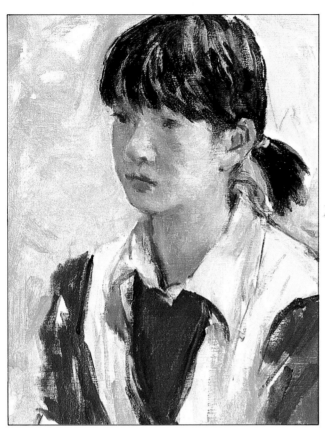

조금씩 세부를 다듬어 본다.

배경에 푸른색을 넣어 변화있는 색과 화면의 안정 그리고 얼굴을
돋보이게 한다.

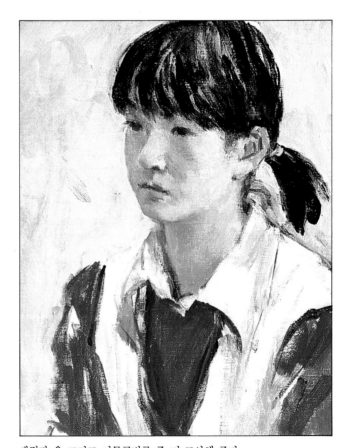

배경과 옷 그리고 이목구비를 좀 더 묘사해 준다.

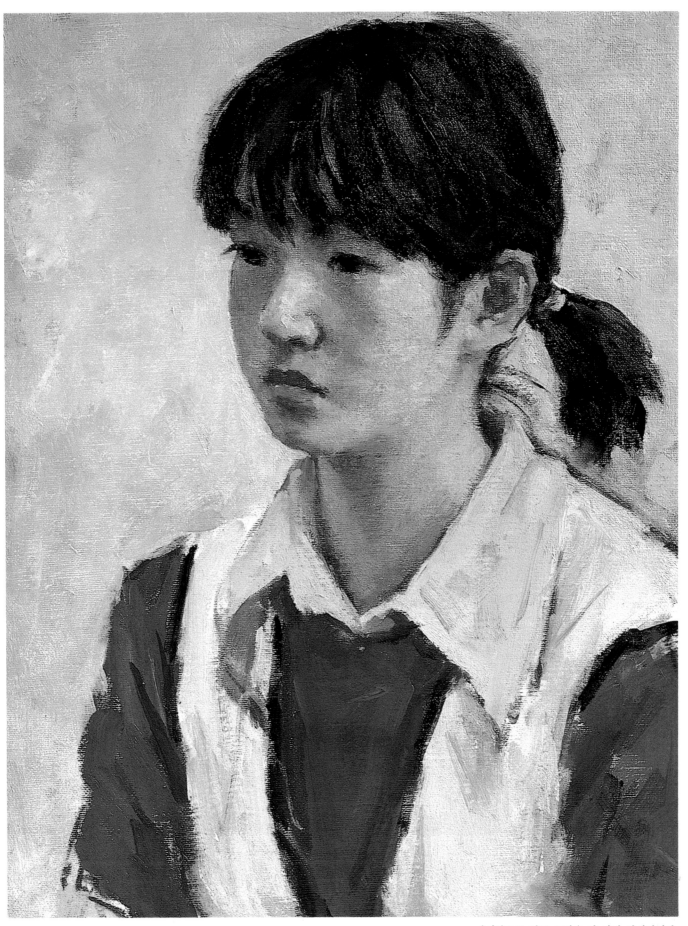

마지막으로 얼굴 표정을 잘 살려 완성시킨다.

여인좌상

회화에 있어 인물화의 중요성은 더 이상 설명할 필요가 없을 것이다. 특히 초상화의 경우에는 고도의 기술적 문제를 처리할 수 있어야 하며, 사실적인 기법을 완전히 터득해야 한다.

다음에 소개하는 작품은 사실적인 기법으로 여인좌상을 그렸는데, 70 여매에 달하는 세부적인 제작과정을 눈여겨 보면 인물화에 대해 많은 공부가 될 것이다.

여러분도 F10호 정도의 캔바스를 준비하고 여기에 소개되는 과정대로 모사를 하도록 하자. 좋은 작품을 모사하는 것처럼 짧은 시간에 기법을 연마하는 방법은 없을 것이다. 오늘도 외국의 박물관에 가보면 많은 미술학도들이 화구를 준비해 명화 앞에서 모사를 하는 광경을 자주 보게 된다.

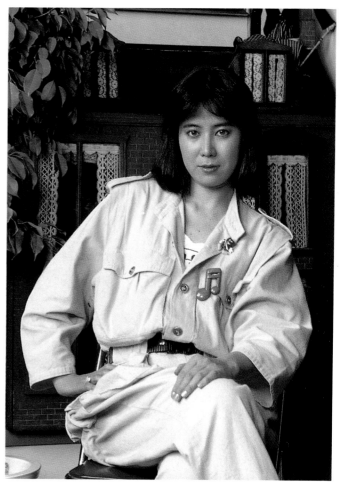

① 인물의 포즈를 잘 잡아 준다.

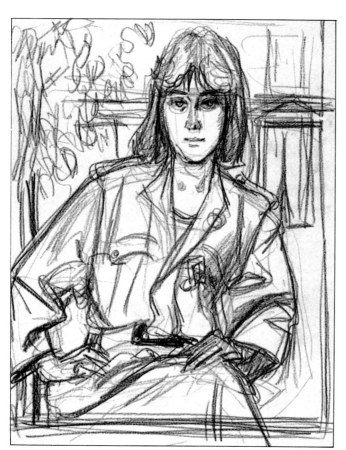

② 콘테로 몇 장이고 스케치를 하여 본다.

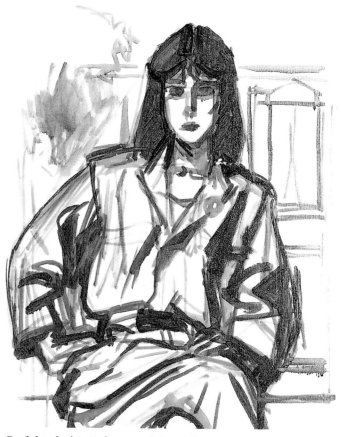

③ 캔바스에 엷은 물감으로 스케치를 한다.

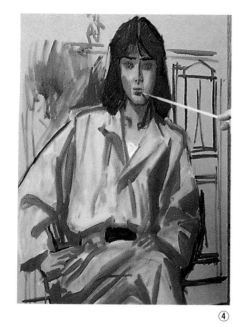

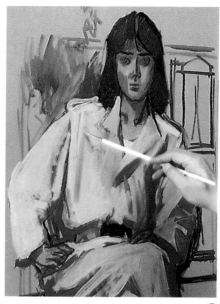

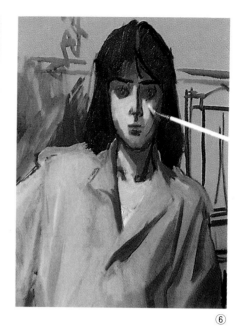

④

⑤

⑥

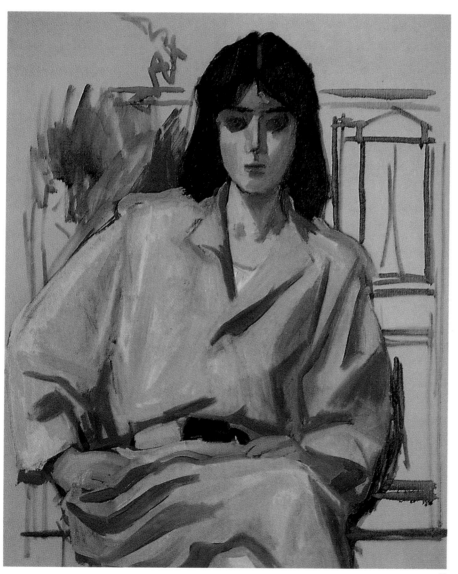

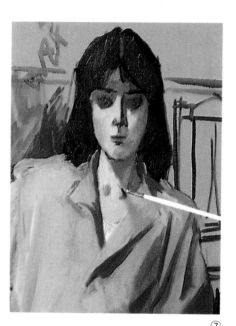

⑦

④~⑧까지의 단계에서는 화면에 바탕칠이 없이 인물의 주조색을 잡으면서 형태와 색채를 결정한다. 세부에는 신경쓰지 말고 큰덩어리를 잡으면서도 명암은 놓치지 말고 나타내주어야 한다.

어느 부분에만 집착하지 말고 인물 전체에 고르게 손을 대어 진도가 같도록 한다.

⑧

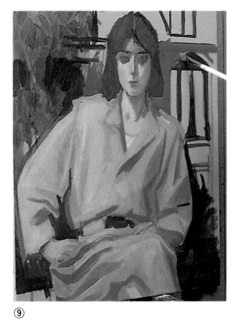

⑨

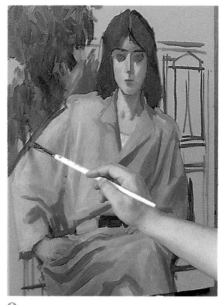

⑩

⑨~⑩단계에서는 배경도 인물과 같은 수준으로 칠해 준다. 이때 윤곽선을 어느 정도 수정을 하여 윤곽을 정리한다.

⑪~⑯까지는 얼굴과 손을 그려주는데 이 단계에서는 명암만 표시해 주는 정도로 끝낸다. 그리고 배경도 한번 더 칠해 준다.

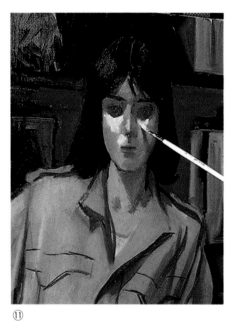

⑪

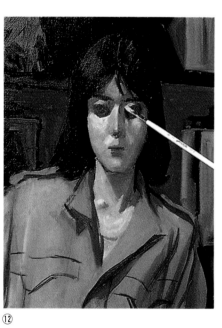

⑫

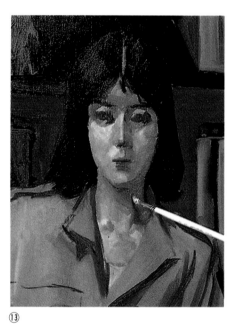

⑬

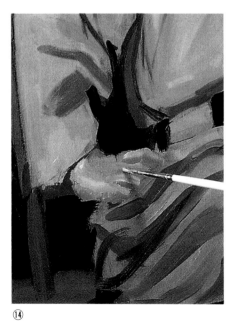

⑭

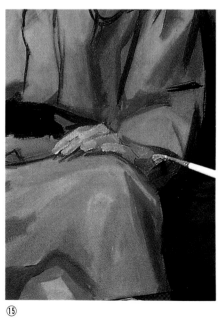

⑮

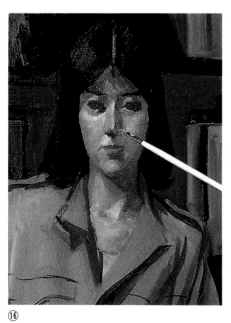

⑯

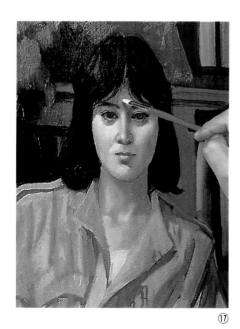

⑰

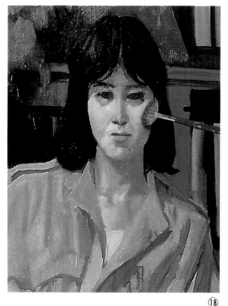

⑱

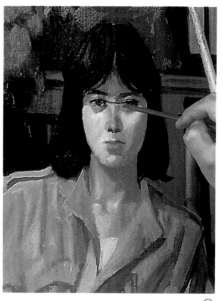

⑲

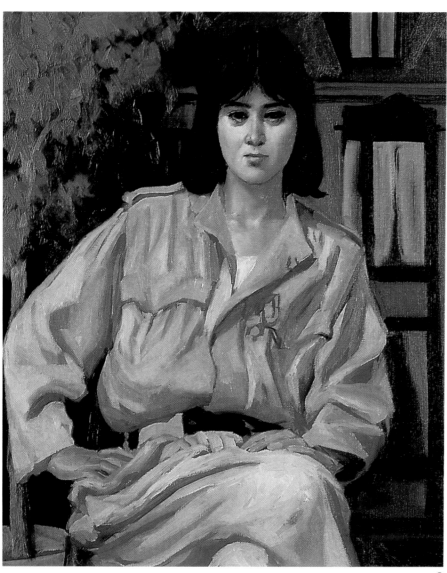

⑳

⑰~⑳까지는 머리를 일차 정리한 다음 얼굴을 묘사하기 시작한다. 이때 얼굴을 실감나게 만들기 위해 ⑱처럼 물감이 없는 맨붓으로 부드럽게 문질러 바림(보카시)을 하여 준다.

이 정도로 얼굴의 묘사를 한 다음에 전체적으로 형태나 분위기, 인상 등에 이상이 없나 잘 관찰해 보고 어떻게 마무리하여 완성할 것인가 계획을 세울 필요가 있다.

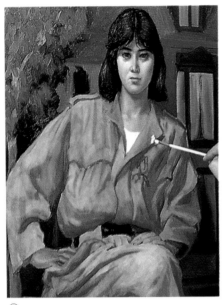

㉑

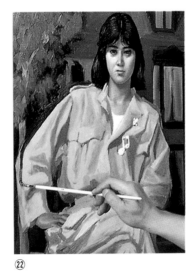

㉒

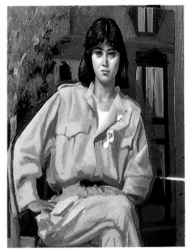

㉓

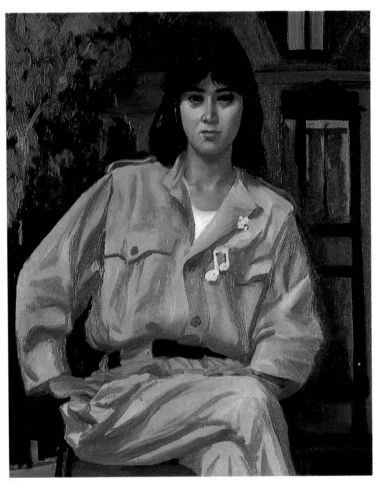

㉔

㉑에서는 옷의 액서서리를 묘사해 주고 ㉒, ㉓에서는 상체가 부풀은 것 같은 느낌이 있어 윤곽선을 교정하여 주었다. 도판에서 보듯이 상체의 좌우를 지워 훨씬 좁아졌다. 인물화를 그릴 경우 비록 모델이 옷을 입고 있더라도 옷 속의 육체를 항상 고려하면서 그려야 한다.

㉔의 도판을 보자. 이 정도에 이르면 전반적인 형태와 색채가 일단 결정되었으면 분위기도 충분히 살아났다. 다음부터는 안면과 의상 그리고 배경의 세부처리를 해야할 때다.

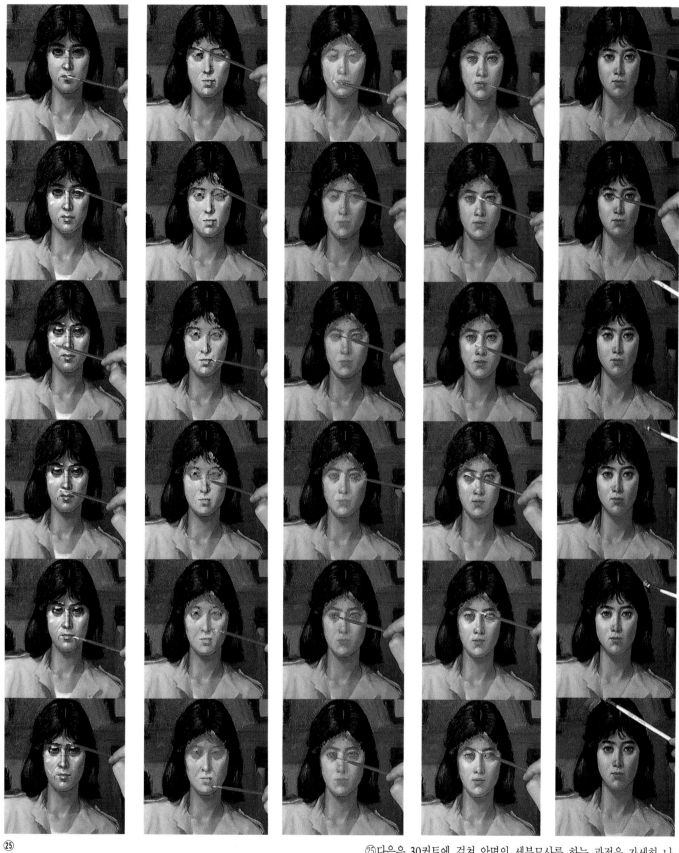

㉕

㉕다음은 30커트에 걸쳐 안면의 세부묘사를 하는 과정을 자세히 나타내었다. 특히, 눈의 경우는 거의 뭉개고 새로 그리다시피 하였다. 이 과정들을 세밀하게 관찰하여 연습해 보면 인물의 얼굴 묘사에 자신이 생길 것이다.

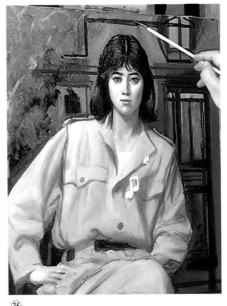
㉖

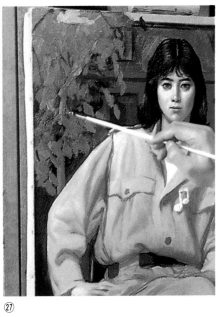
㉗

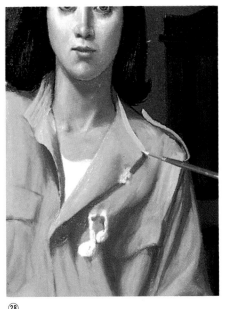
㉘

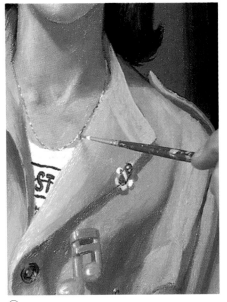
㉙

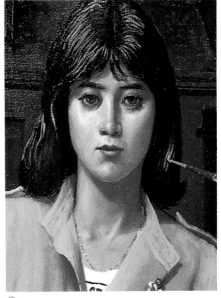
㉚

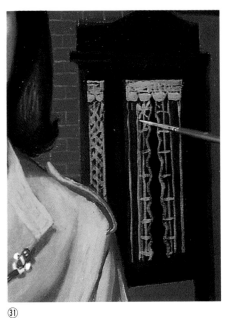
㉛

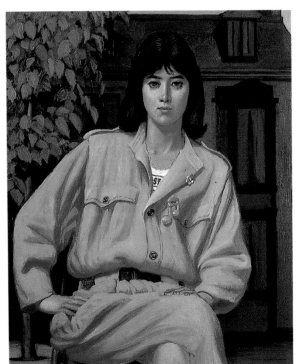
㉜

㉖, ㉗번은 배경을 묘사하는 과정인데 전체 색조를 무겁게 하여 주제를 잘 받쳐주게 한다. 다만, 인물의 뒷편에 있는 장식용 건축물이 실제의 건물인양 보여 그 비례가 눈에 거슬린다.

㉙에서는 의상의 디테일과 액서서리의 세부묘사를 하였는데, 세밀한 붓으로 끈기있게 작업해야 한다.

㉚은 밝은 색으로 머리칼을 몇군데 그려넣고 조금 마른 후 문질러 자연스러운 머리를 만들었다.

㉛번에서 배경의 장식용 가옥의 세부를 묘사하는데 그 색이 너무 튀지 않도록 한다. 그런 다음 이제는 전체적인 수정과 가필로 마무리 단계에 들어서는데, 빛의 하이라이트와 아주 어두운 부분 그리고 윤곽선을 다듬어 준다.

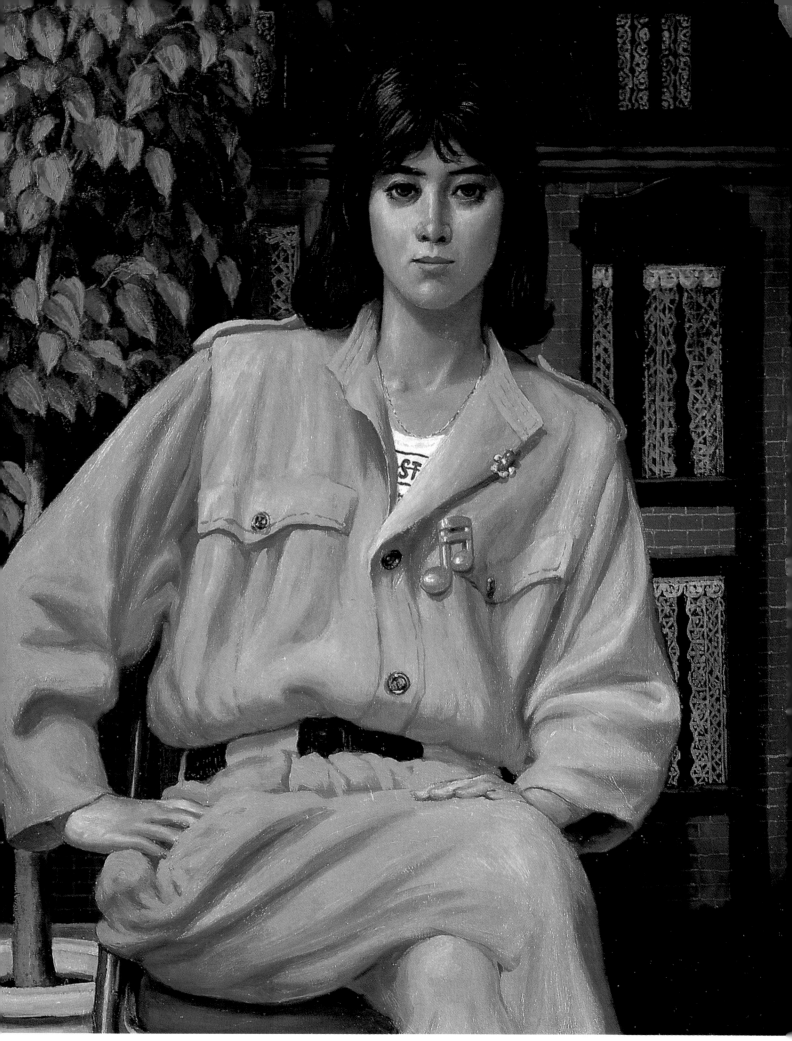

완성된 작품으로 형태감과 색조, 분위기가 의도한대로 잘 나타났다.

여인 누드

누드는 인물화의 극치로 이를 통하여 인간의 생생한 생명력을 나타내기 때문에 옛날부터 회화에서 가장 많이 취급해 온 주제이다.

그러나 인체에 대한 완벽한 해부학적 지식이 요구되고, 미묘한 피부의 색조와 명암 그리고 근육의 불분명한 굴곡 등은 소화하기에 매우 어려운 문제들이다. 여러분들은 여기에 소개되는 무려 67커트의 도판을 참고하여 누드를 따라 그려보면 인물화 뿐만 아니라 유화 전체에 대한 자신감이 생길 것이다.

누드를 그리기에 앞서 수많은 크로키와 데생을 통해 인체에 대해 연구를 충분히 할 필요가 있다. 특히 정확한 데생력이 승부를 좌우한다고 말할 수 있다.

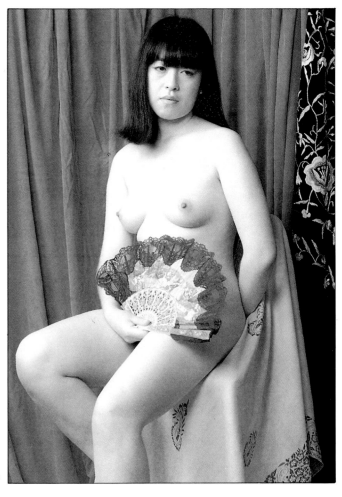

① 실제 모델의 포즈

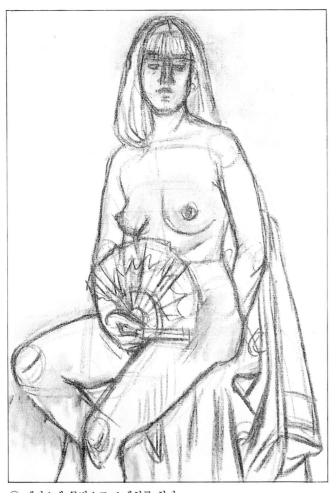

② 캔바스에 목탄으로 스케치를 한다.

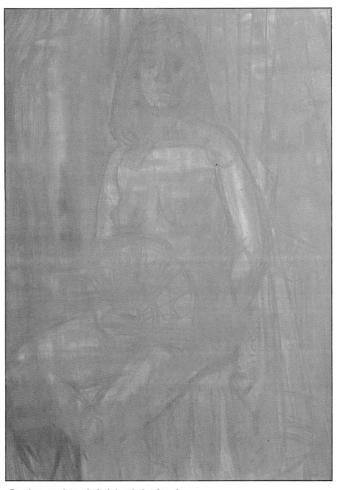

③ 옐로 오커로 바탕칠을 엷게 해준다.

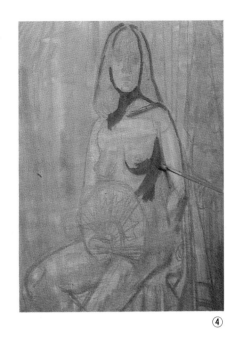

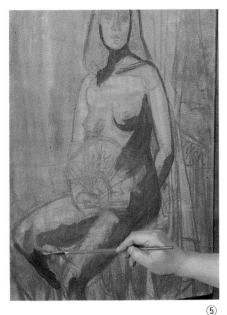

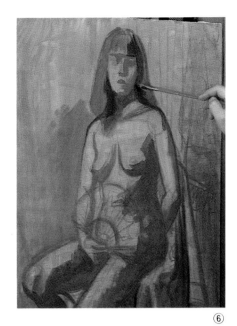

④

⑤

⑥

④~⑦은 단색으로 누드의 어두운 부분을 먼저 칠해본 것이다. 먼저 눈을 반쯤 감고 주제의 밝고 어두운 부분을 찾아 보아야 한다. 그런 다음 바탕에 들어난 목탄 스케치에 따라 옐로 오커로 어두운 부분을 큼직큼직하게 칠해 준다.

⑥번에서는 한단계 더 어두운 색으로 전체의 윤곽을 잡으며 더욱 어두운 부분을 잡아 칠해 준다.

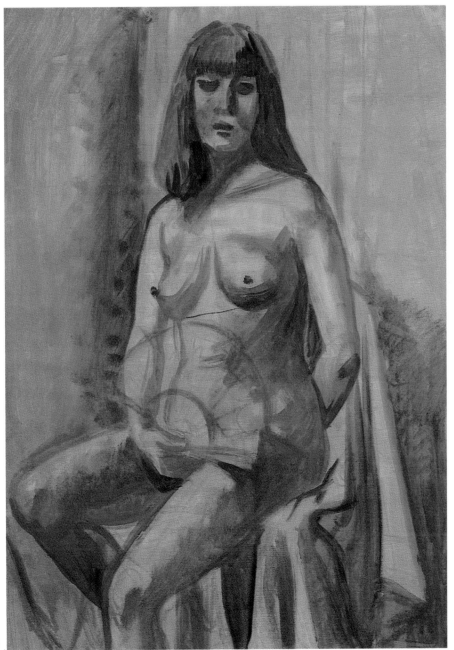

⑦

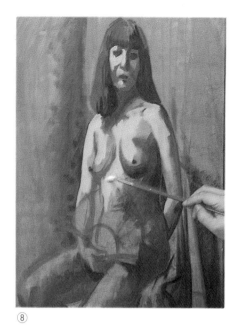

⑧

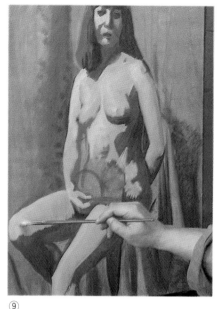

⑨

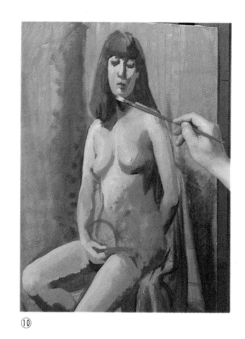

⑩

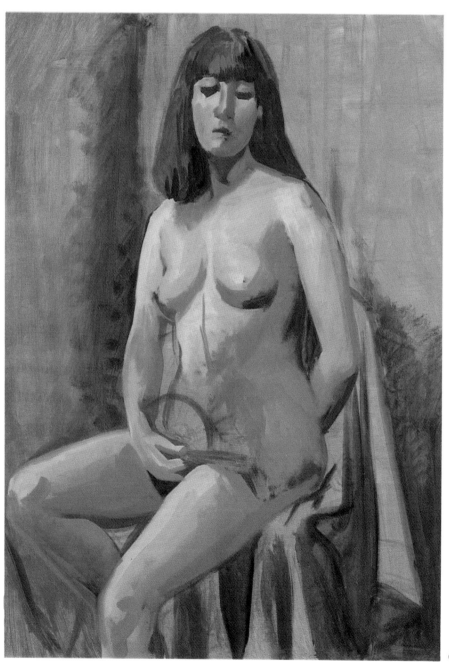

⑪

⑧부터는 지금까지와는 반대로 누드의 밝은 부분을 칠해주는데, 형태 보다는 명암의 구분만 한다는 기분으로 대범하게 그린다.

⑨, ⑩에서는 밝은 중에서도 더욱 밝은 부분을 찾아 칠해주면 화면 전체는 ⑪처럼 어두운 곳 2단계, 밝은 곳 2단계 모두 4단계의 명암으로 나누어지게 된다. 이 정도로서 바탕칠이 끝나게 되었다.

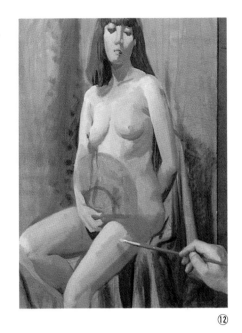

⑫

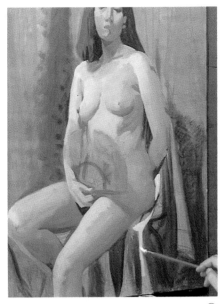

⑬

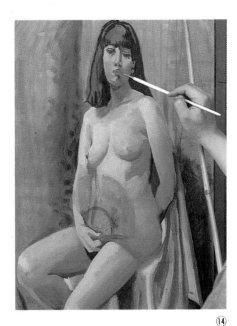

⑭

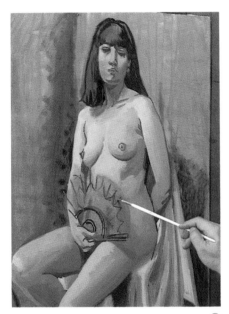

⑮

⑫에서는 앞서 4단계로 나누어진 명암을 정리하여 주고 피부색을 교정하였다. ⑬부터는 배경도 바탕칠을 한번 해주고 안면에 윤곽을 잡은 후 진한 선으로 전체의 윤곽을 확실하게 잡아본다.

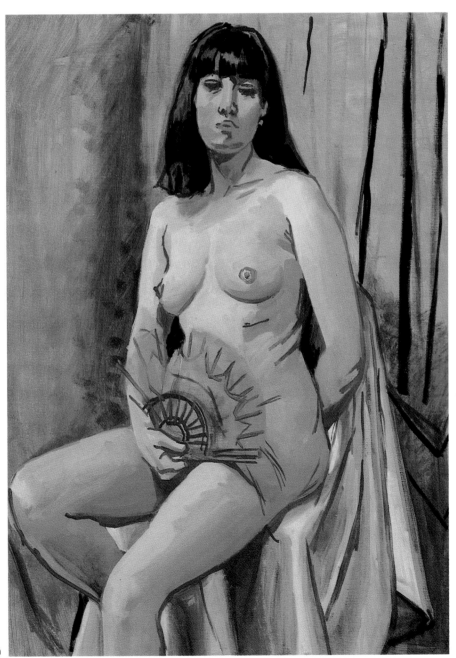

⑯

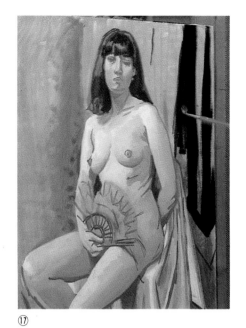

⑰

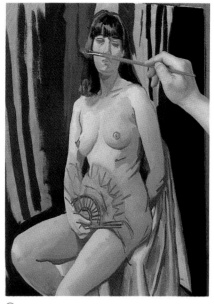

⑱

⑰, ⑱은 배경을 칠하는 과정인데 주제를 부각시키기 위해 어둡게 칠하였다. 지금까지 밑칠이 일단락 되었지만 결코 이 화면이 완성까지 그대로 유지되는 것은 아니다. 그려나가는 과정에서 전체의 조화를 위해 몇번이고 고치게 된다.

초보자의 경우에는 이 정도 오기까지 몇번이나 세부 즉, 얼굴이나 부채 등에 손대고 싶은 유혹을 느끼겠지만, 그림에서는 전체가 고른 진행속도를 보여야지 어느 한 부분에 집착하여 완성까지 할려면 전체적 균형이 깨어지게 된다.

⑲까지 와서 다음 단계는 무엇을 해야 할 것인가 생각해 보자. 인물의 형태와 바탕칠은 되었지만 세부표현이 안되었다. 이제부터 어려운 단계이지만 인내심을 가지고 극복해 보자.

⑳~㉘까지는 피부에 채색하는 과정인데, 밝은 부분부터 시작하여 어두운 곳까지 다듬어 주는데 이때 인체의 미묘한 양감과 근육의 형태, 운동감을 염두에 두어야 한다.

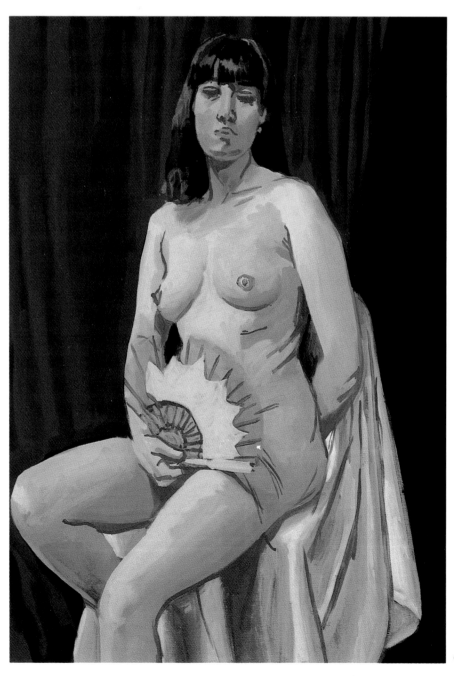

⑲

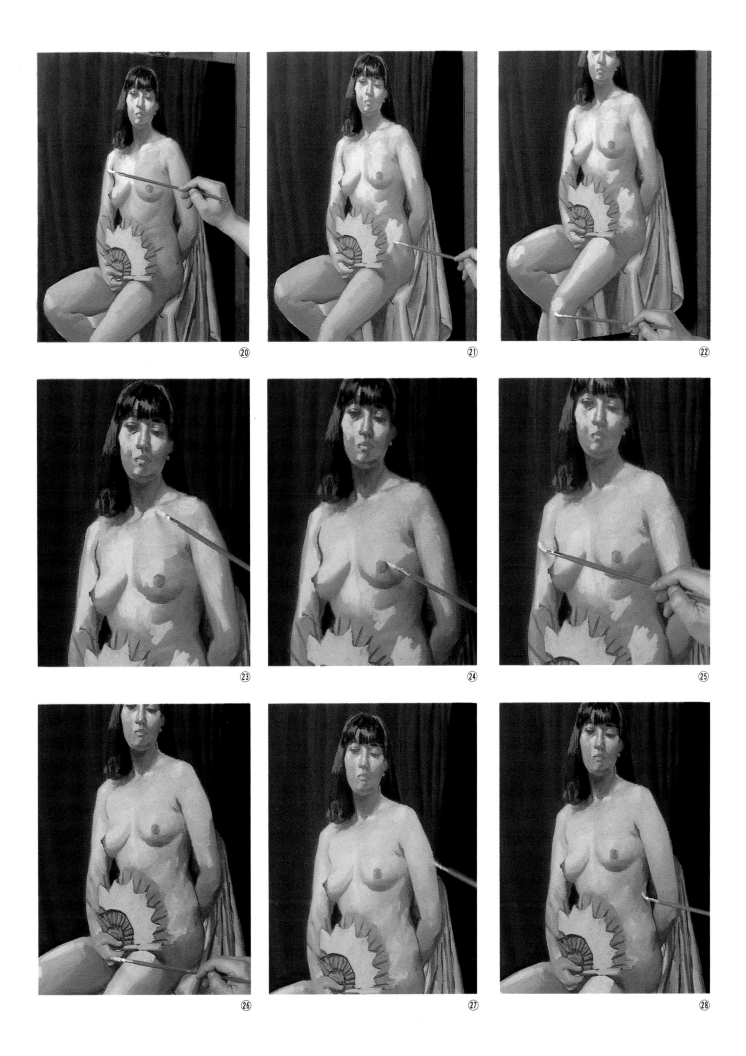

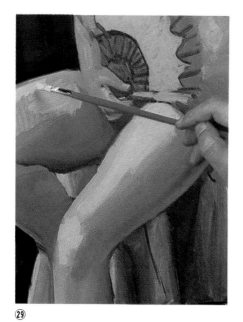

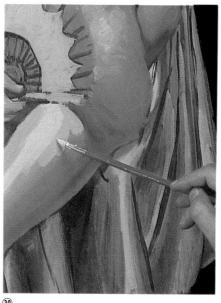

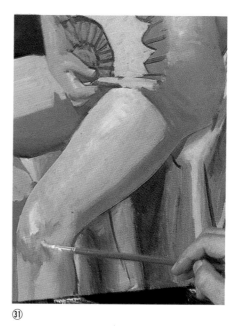

㉙ ㉚ ㉛

㉙~㉛은 다리 부분을 묘사하는 과정을 보여주고 있다. 먼저 밝은 톤에서 차츰 어두운 톤을 만들어 주고 있다. ㉜번에 이르면 얼굴도 어느 정도 묘사되었고, 알맞는 피부색과 볼륨, 운동감이 충분히 드러났다.

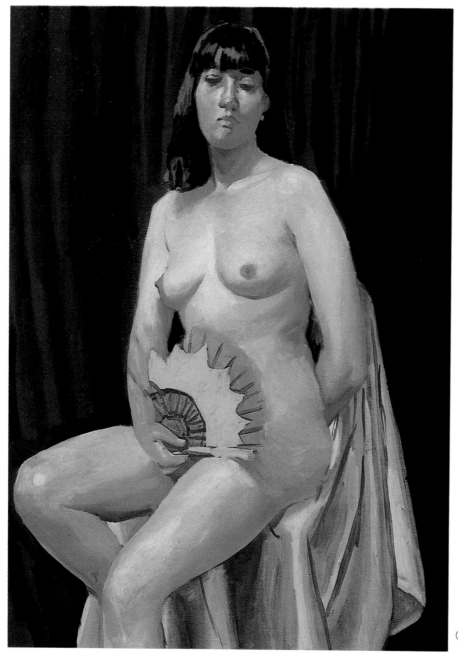

㉜

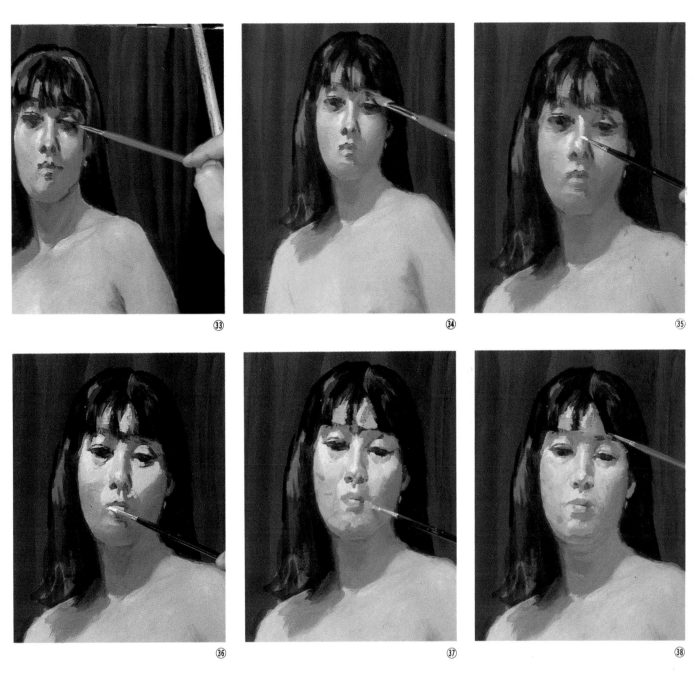

③③~④①까지는 얼굴을 본격적으로 다듬는 과정이다. 밝은 색과 조금 어두운 색을 번갈아 칠하면서 차츰 윤곽을 다듬고, 바탕의 물감이 채 마르기 전에 붓으로 문질러 붓자국을 없애고 부드럽게 다듬는다.

특히 ③⑨에서 ④⓪까지 얼굴의 결이 부드럽게 다듬어졌는데, 이때 마른 붓으로 잘 부벼 주어야 한다. ④①부터 진한 색으로 매우 어두운 부분을 묘사해 주면 윤곽이 뚜렷이 살게 된다.

안면에서 하던 방식으로 상체부분을 다듬어 본다. ④④를 보면 손을 댄 상체와 아직 다듬지 않은 하체가 비교가 된다. 피부를 다듬는 장면이 ④③에서 잘 보이는데 그러나 너무 심하게 붓을 문질러 근육의 흐름이나 명암이 없어지게 하면 안된다.

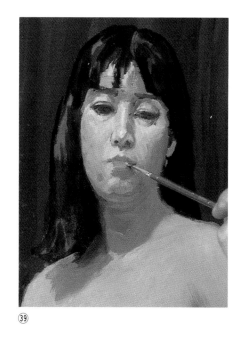

㊴

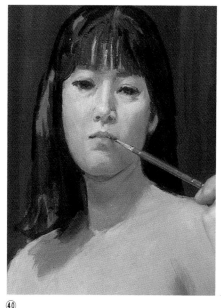

㊵

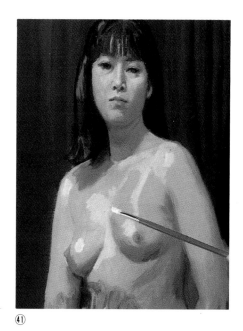

㊶

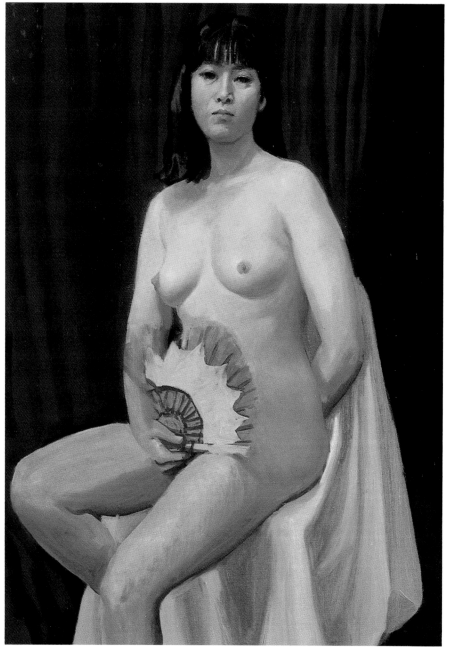

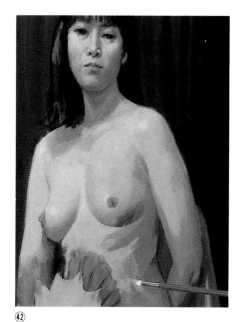

㊷

㊸

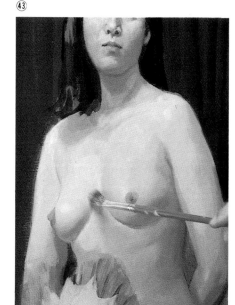

㊹

144

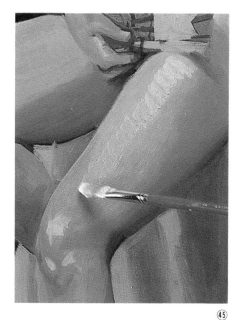

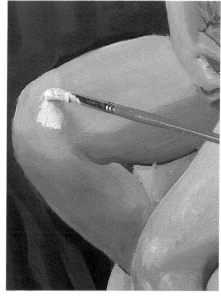

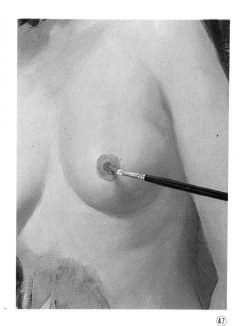

④⑤, ④⑥은 다리를 다듬는 모습인데 앞서 상체를 다듬는 것 보다는 좀 더 크고 대범하게 한다. 왜냐하면 다리는 안면이나 상체에 비하여 근육의 구조가 단순하기 때문에 크게 잡아 줄 필요가 있다.

④⑧은 유방과 젖꼭지를 묘사하는 장면인데 자연스럽게 신체의 일부로서 묘사되어야 한다.

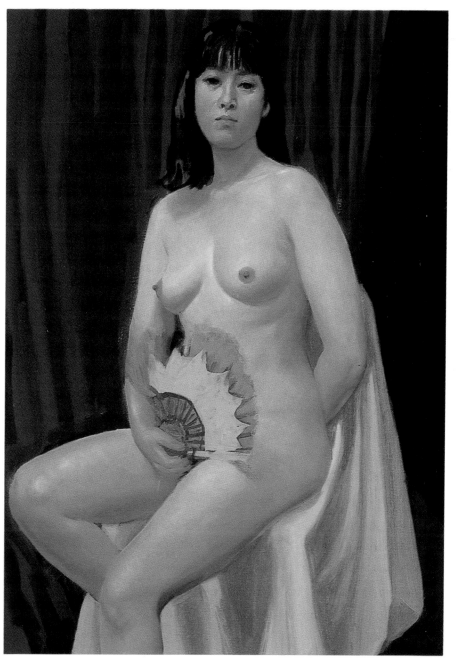

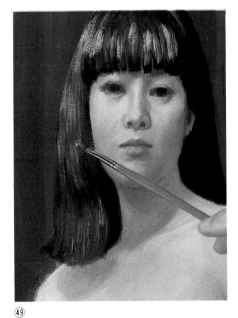
㊽

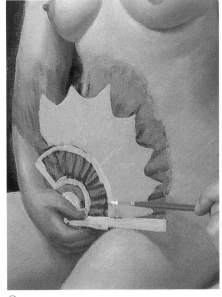
㊿

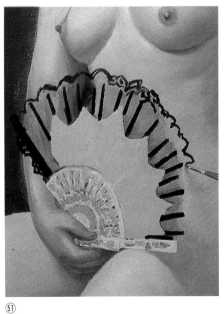
�51

㊾에 이르러 인체가 대충 마무리 되었다. 인체도 이제 생기를 갖게 되었으며 분위기도 매우 안정되었다.

㊾부터는 세부묘사의 단계이다. 머리칼은 밝게 반사된 곳을 가는 붓으로 묘사한 다음 어두운 색으로 문질러 자연스럽게 만든다. 부채는 아래쪽에 밝은 색으로 바탕을 만들고 미리 칠해둔 피부 위에 세부를 덧칠로 묘사해 준다.

52에서는 부채를 완성하고 피부에 하이라이트와 아주 어두운 곳을 가필해 입체감을 분명하게 했다. 특히 턱밑과 유방밑 그리고 허벅지와 천의 경계에는 어둡고 날카롭게 묘사했으며, 그 어두운 선 옆에는 반사광을 넣어주어 근육의 둥근맛과 양감을 잘 나타내고 있다. ㊽과 52를 비교해 보면 어떤 점이 달라졌나 금방 이해할 것이다.

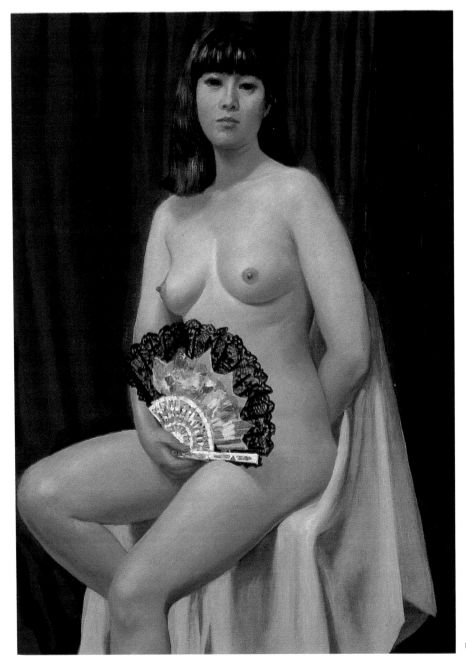
52

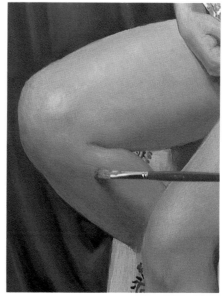

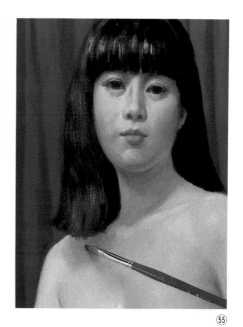

⑤③

⑤④

⑤⑤

마지막으로 모델이 깔고 앉은 천과 커텐, 화려한 무늬가 수 놓아진 배경을 그리는데, 커텐은 처음 보다 붉게 칠해 화면 전체에 생명감이 넘치게 하였다. 천을 표현하는데 있어서 중요한 것은 그것이 천답게 보이는 질감의 표현이다. 특히, 세밀한 천의 문양이나 검은천 위에 수를 놓은 것을 묘사하는 것은 대단히 어려울 것 같으나 차근차근 그려나가면 뜻밖에 쉽게 그릴 수 있다.

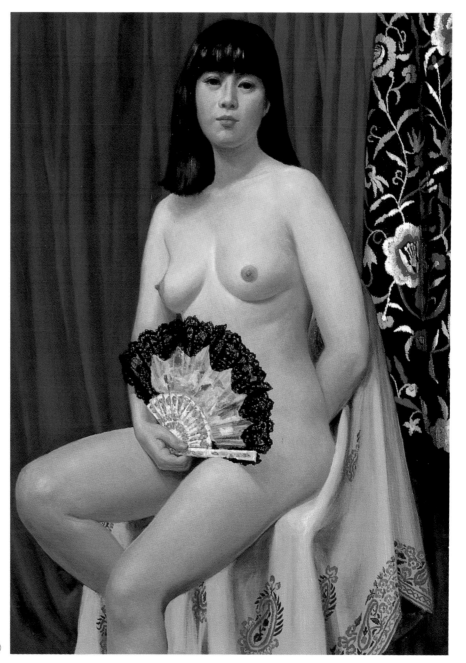

⑤⑥

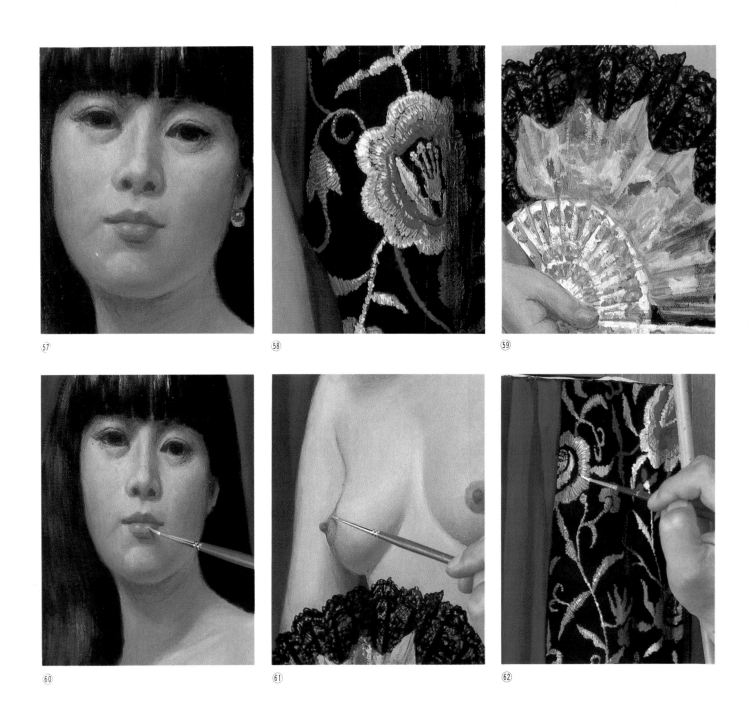

⑤⑦ ⑤⑧ ⑤⑨
⑥⓪ ⑥① ⑥②

⑤⑧처럼 검은천 위에 보라색 꽃의 바탕을 칠하고 그 위에 가는 붓으로
밝고 어두운 색을 꼼꼼하게 터치를 넣어주면 수를 놓은 것처럼 보인다.
⑥②를 잘 보면 그 과정을 금방 이해할 수 있을 것이다.

⑤⑦～⑥②은 화면 전체의 세부를 마무리하는 과정이다. 안면에 하이라이
트를 찍어주고, 귀거리도 그리며, 부채의 검은 망사천도 실감있게 표현
했다.

▶
완성된 작품으로 생명감 넘치는 젊은 여인의 누드작품이 되었다.

148

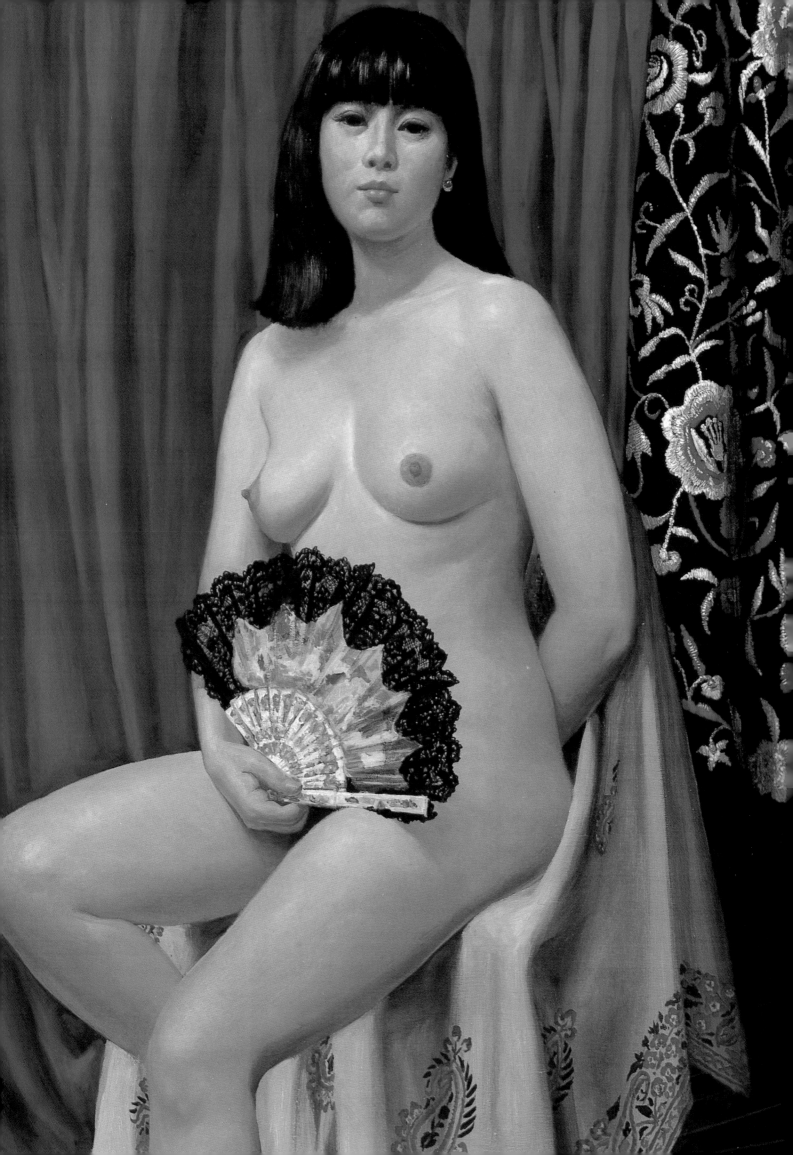

소 녀

　지금까지 우리는 극사실적인 방법으로 그린 인물화를 보아 왔다. 지금부터는 활달하게 주관적 입장에서 그린 인물화를 공부하도록 하자.

　인물화는 정물화나 풍경화와는 다른 점이 많다. 첫째, 감정에 따라 표정이 달라지고, 정지된 물체가 아니라 살아있기 때문에 묘사하기가 어렵다. 또한 성별이나 노소에 따른 차이, 의상과 배경 등 여러가지 변화요소가 많다.

　다음 인물화는 어린 소녀상으로 비교적 그리기 쉬운 소재이다. 인물화에서는 빛에 의한 명암과 완만한 곡선의 표현이 어려운데, 얼굴이면 얼굴을 하나의 덩어리로 보고 면을 크게 나누어 칠한다.

　이 그림에서는 옷과 얼굴색의 명암대비가 강하기 때문에 배경은 엷은 색으로 칠했다. 머리카락은 그 흐름에 따라 붓을 움직여야 하는데 어두운 부분이라도 검정색을 쓰지 않고 여러 색깔로 혼색하였다. 옷의 표현도 그 주름에 따라 붓질을 하는데 너무 작은 주름까지 그릴 필요는 없다.

　다음은 이 그림을 그리는데 사용한 기본색이다.

슈퍼바 화이트　알리자린 크림슨　아이보리 블랙　마르스 바이올릿　네이플스 옐로
세룰리안 블루　옐로 오커　로 엄버　로 시엔나　번트 엄버　번트 시엔나
울트라마린 블루　카드뮴 오렌지　비리디안　카드뮴 레드 라이트

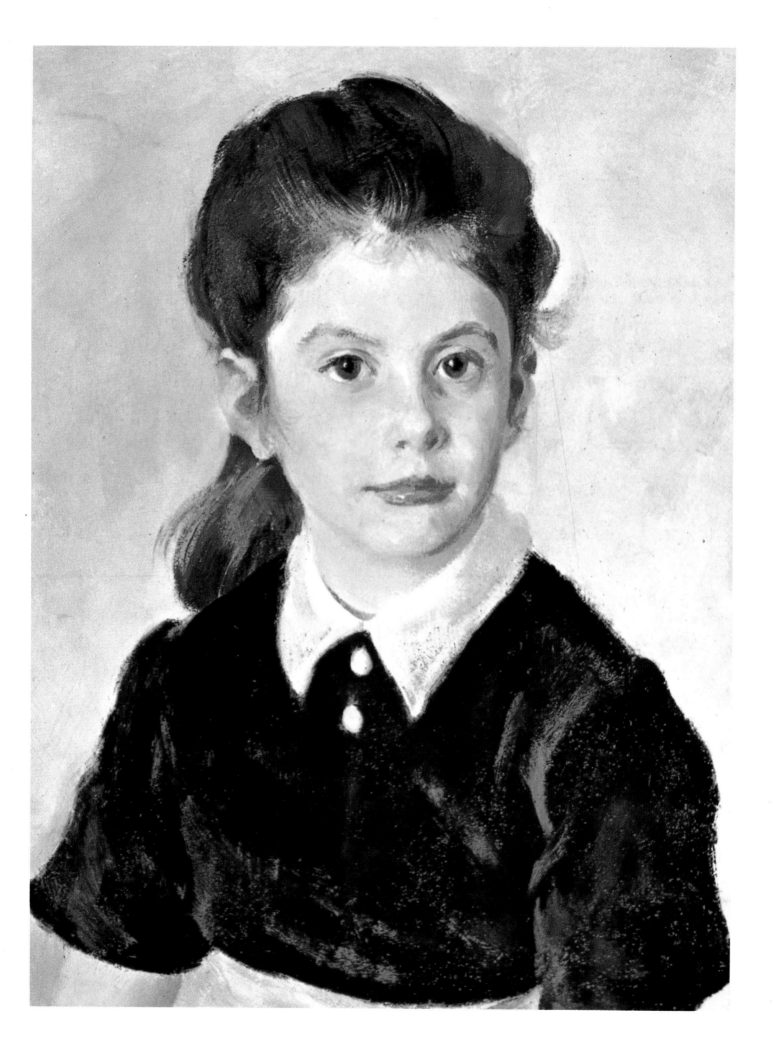

흑인의 얼굴

인물화를 그리는데 있어서 어떤 색으로, 어떤 순서에 입각하여 그리느냐가 초보자에게는 항상 의문이 된다. 여기에 소개하는 순서는 반드시 정해진 룰은 아니지만 많은 참고가 될 것이다.

1. 먼저 머리 부분에 로 시엔나와 번트 시엔나를 테레빈 오일에 묽게 개어 스케치하고, 배경은 옐로 오커, 카드뮴 옐로 라이트의 혼색으로 칠하며 탈로 그린과 화이트로 터치를 넣었다. 또 상의는 알리자린 크림슨과 카드뮴 오렌지로 대강 칠해준다.

2. 다음에는 부분적인 묘사에 들어가는데, 이때 어느 한 부분만 집중적으로 파고들지 말며 전체 균형을 위해 각 부분을 고르게 그린다. 그러므로 붓은 이곳을 그리다가 저곳으로 전 화면에 바쁘게 옮겨다녀야 한다. 마지막 작업으로 하이라이트와 어두운 곳을 묘사해 준다.

번트 시엔나
옐로 오커
프렌치 울트라마린 블루 화이트

옐로 오커 탈로 그린

옐로 오커
카드뮴 옐로 페일
탈로 그린 화이트

로 시엔나 번트 시엔나

프렌치 울트라마린 블루
번트 시엔나

번트 시엔나
카드뮴 오렌지
알리자린 크림슨

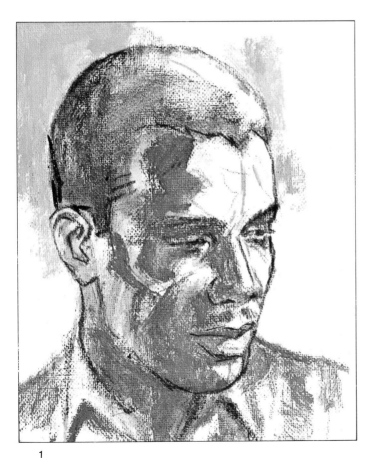

1

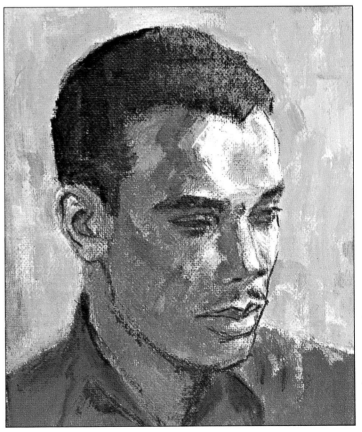

2

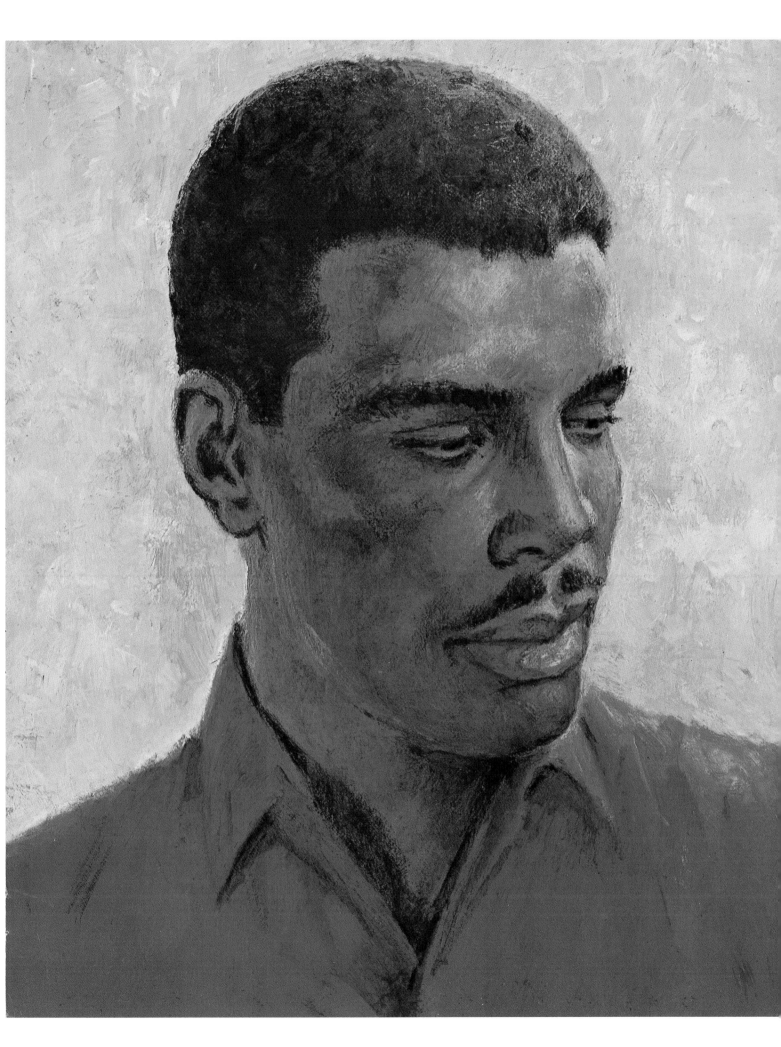

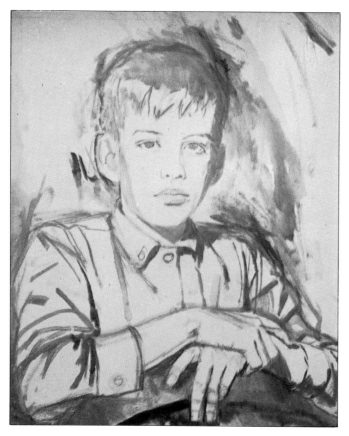
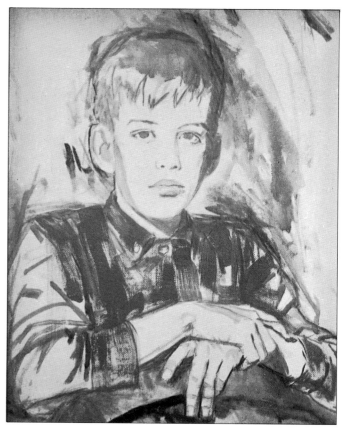

살색

그린을 섞은 색

옐로 오커를 섞은 색

소년상

인물화를 그리는데 가장 고심하는 점이 피부색을 어떻게 만드느냐 하는 것이다. 위쪽에 나열된 것은 피부에 사용된 색들인데 이밖에도 스스로 다양한 피부색을 만들어 보자.

물감에 피부색이 있더라도 여기에 기본색을 잘 활용해야 한다. 인물의 피부색은 주위의 여러 색채조건을 반사하는 경향이 있어 뜻밖에도 다양한 색채로 표현될 수 있다.

다음의 소년상을 보면 이해가 잘될 것이다.

이 그림은 먼저 옐로 오커를 테레빈 오일로 묽게해 캔바스에 스케치하고, 탈로 그린에 옐로 오커를 약간 섞어 배경을 칠했는데, 번트 시엔나를 군데군데 첨가했다. 상의는 알리자린 크림슨, 카드뮴 레드, 카드뮴 페일을 혼색했으며, 얼굴과 손의 어두운 부분은 번트 시엔나, 카드뮴 레드 라이트, 옐로 오커로 칠하고 탈로 그린으로 터치를 만들었다. 그리고 피부의 밝은 부분은 흰색과 소량의 옐로 오커, 카드뮴 레드 라이트, 알리자린 크림슨을 섞었으며 차거운 곳은 탈로 그린을 이용한 혼색이다.

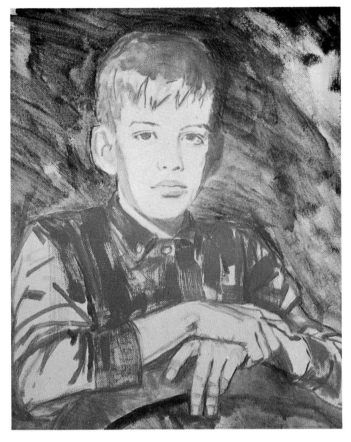 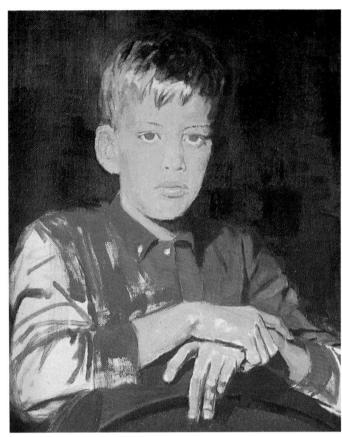

그럼베이처 레드를 섞은 색

마르스 바이올릿을 섞은 색

　화면의 조화를 위해 대개 주제와 배경을 색채로 대비시키는데 여기서
는 빨강과 녹색의 보색대비가 되었다. 인물화에서는 자주 하이라이트를
작은 부분에 넣는데 그럼으로 입체감이 두드러지게 된다. 또한 화면의
우측 얼굴과 귀사이, 우측 팔목의 아래부분에 보면 밝은 선이 보이는데
이것은 반사광으로 인물의 묘사에서 자주 보이는 기법이다. 하이라이트
와 반사광선은 화면에 생기를 주며 또한 입체감을 살리는 역할을 하게
된다.

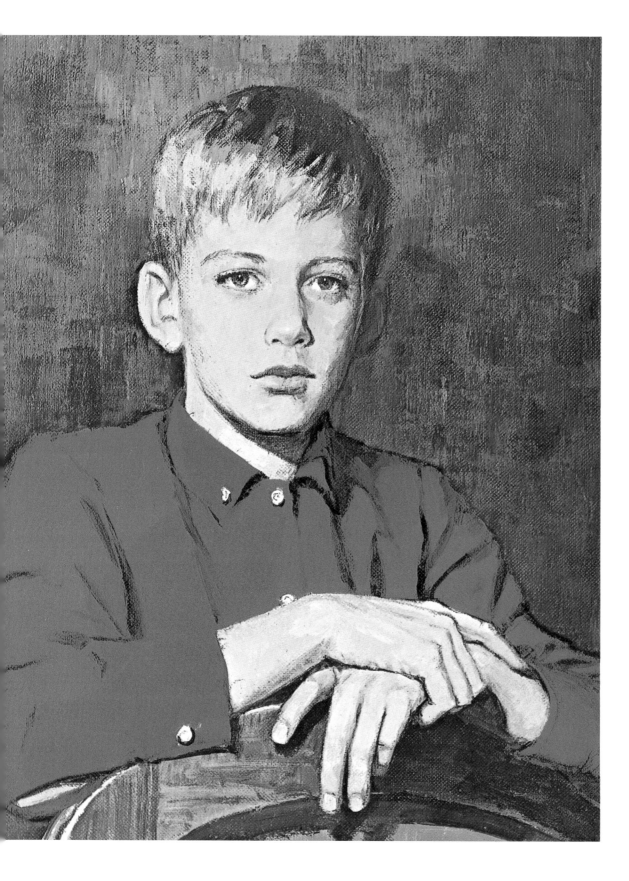

옐로 오커　번트 시엔나
탈로 그린

탈로 그린　옐로 오커
카드뮴 레드 라이트
알리자린 크림슨　화이트

번트 시엔나　알리자린 크림슨
탈로 그린

알리자린 크림슨
번트 엄버

　화면의 색채를 살펴보면 얼굴에도 그린 계통의 색채가 군데 군데 사용된 것을 볼 수 있다. 물론 이러한 색이 피부의 고유색은 아니나 명암의 변화와 미적 감각에 의해 찾아낸 색들이다. 이러한 기법이나 색채의 다양한 구사능력은 훌륭한 작품을 감상하고, 적절한 가르침을 받고 또한 꾸준하게 실습을 하는 과정에서 터득하게 된다.

　이 그림에 사용된 색채는 기본색 9가지 정도로 혼색도 2~3가지를 섞어 필요한 색을 만들었다. 너무 많은 색을 혼색하면 그림이 탁해지고 생동감을 잃게 된다.

슈퍼바 화이트　옐로 오커　카드뮴 옐로 페일　카드뮴 레드 라이트　알리자린 크림슨
번트 시엔나　번트 엄버　울트라마린 블루　탈로 그린

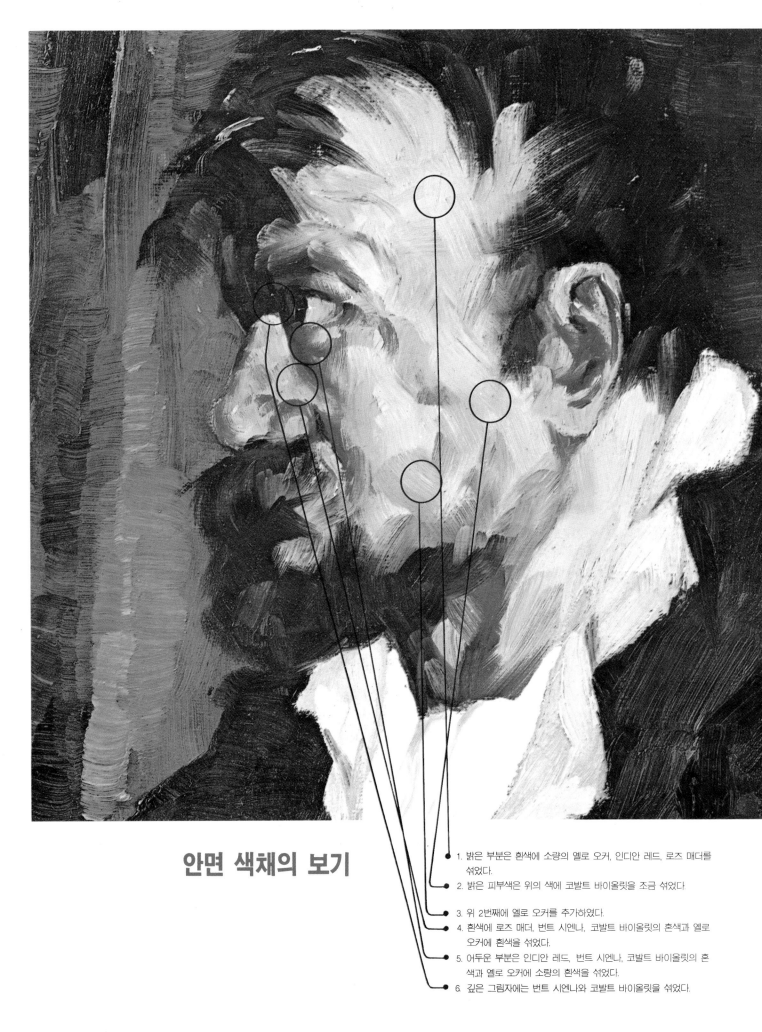

안면 색채의 보기

1. 밝은 부분은 흰색에 소량의 옐로 오커, 인디안 레드, 로즈 매더를 섞었다.

2. 밝은 피부색은 위의 색에 코발트 바이올릿을 조금 섞었다.

3. 위 2번째에 옐로 오커를 추가하였다.

4. 흰색에 로즈 매더, 번트 시엔나, 코발트 바이올릿의 혼색과 옐로 오커에 흰색을 섞었다.

5. 어두운 부분은 인디안 레드, 번트 시엔나, 코발트 바이올릿의 혼색과 옐로 오커에 소량의 흰색을 섞었다.

6. 깊은 그림자에는 번트 시엔나와 코발트 바이올릿을 섞었다.

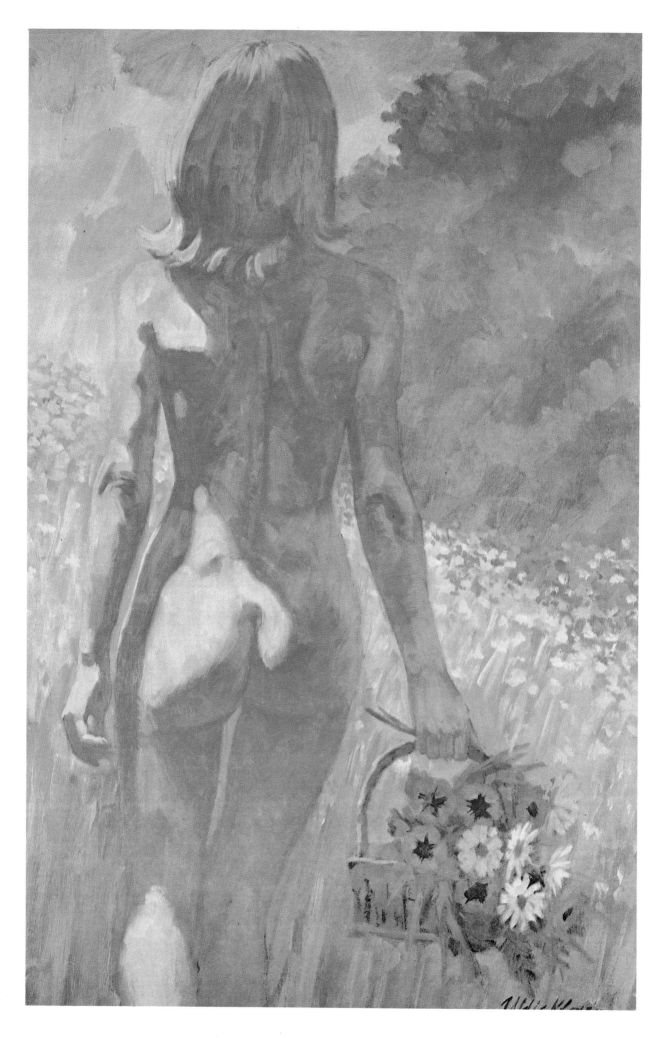

꽃바구니를 든 누드

이 작품은 아크릴 물감으로 캔바스에 그린 것이다. 아크릴 물감은 현대에 와서 개발된 것인데 유화에 못지않은 장점이 많아 오늘날 많이 쓰인다.

화면을 대각선으로 나눈 풀밭 위에 누드의 여인이 꽃바구니를 들고 가는 장면인데, 비교적 사실적인 기법으로 그렸지만 색채에 있어서는 창의적인 색을 만들어 썼다.

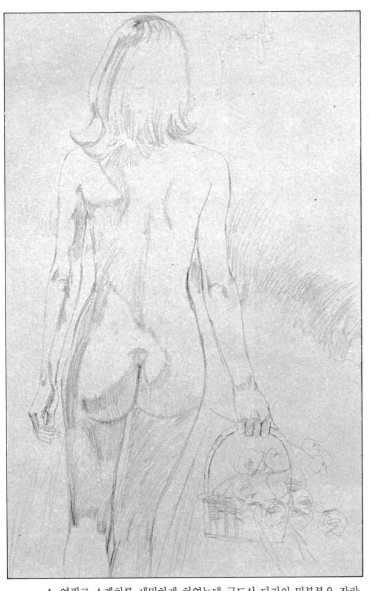

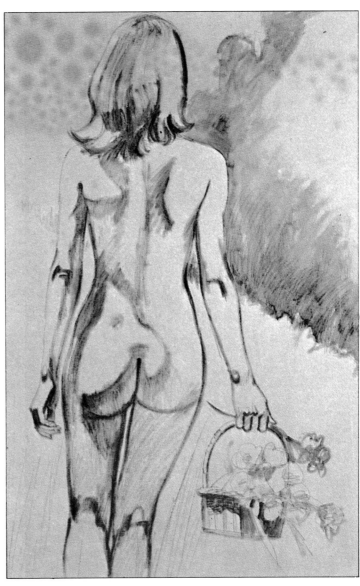

1. 연필로 스케치를 세밀하게 하였는데 구도상 다리의 밑부분은 잘랐다. 오른편 공간이 비어 있음으로 꽃바구니를 오른손에 들게하여 균형을 맞추었다.

2. 아크릴 물감으로 스케치한 선을 따라 윤곽을 잡고 어두운 부분을 나타냈다. 큰붓으로 투명한 톤을 가진 물감을 찍어 수목을 초벌칠하였다.

연필로 스케치하기

그럼 베이처 퍼플

티오 바이올릿

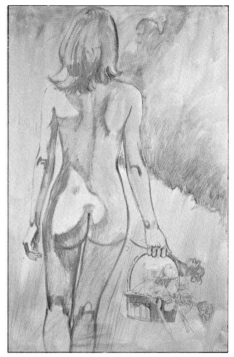

3. 물감을 엷게 풀어 큰붓으로 화면 전체를 칠해 주었다. 이것은 전체의 색채분위기를 파악하기 위한 바탕칠이다. 이 바탕칠은 나중에 부분묘사에 영향을 끼치기 때문에 신중하게 색채를 선택해야 한다.

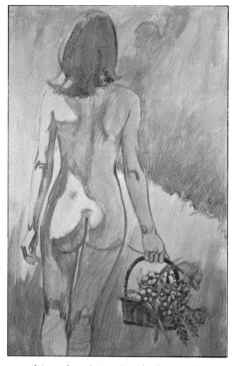

4. 엷은 코발트 블루로 수목과 어두운 곳을 칠한 다음 전경의 풀밭은 로 엄버로 칠해준다. 또 같은 색으로 여인의 머리와 꽃바구니를 칠해주고, 어두운 선으로 묘사를 대강해준다.

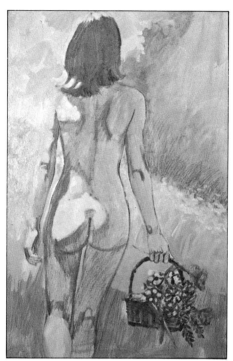

5. 이제부터 흰색을 사용해 큼직한 붓으로 단번에 칠한다. 머리와 인체의 부분 그리고 하늘과 풀밭을 이렇게 바탕칠을 하였다.

티오 바이올릿

코발트 블루

로 엄버

마르스 바이올릿 네이플스 옐로
울트라마린 레드 그럼베이처 레드
티타늄 화이트
탈로
옐로
그린
아이보리 블랙

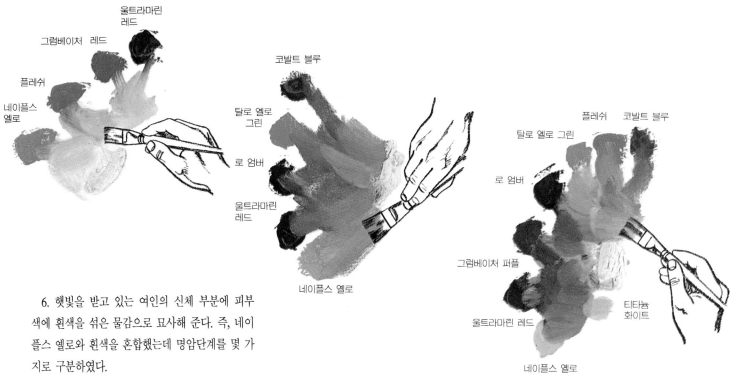

울트라마린 레드
그럼베이처 레드
플레쉬
네이플스 옐로

코발트 블루
탈로 옐로 그린
로 엄버
울트라마린 레드
네이플스 옐로

플레쉬 코발트 블루
탈로 옐로 그린
로 엄버
그럼베이처 퍼플
울트라마린 레드
티타늄 화이트
네이플스 옐로

6. 햇빛을 받고 있는 여인의 신체 부분에 피부색에 흰색을 섞은 물감으로 묘사해 준다. 즉, 네이플스 옐로와 흰색을 혼합했는데 명암단계를 몇 가지로 구분하였다.

7. 배경이 되는 나무숲은 로 엄버, 네이플스 옐로, 옐로 그린의 혼색에 화이트를 섞어 칠했다. 이 작품은 동계색의 그림이기에 너무 동떨어진 색은 쓰지 않는다.

8. 신체를 다시 칠해 주는데, 밝은 그늘은 차거운 색의 보라계열과 블루의 혼색을, 어두운 곳은 브라운과 그린을 사용해 혼색하였다.
마지막으로 들판과 바구니의 꽃을 대강 묘사해 주었다.

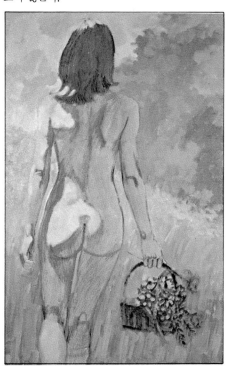

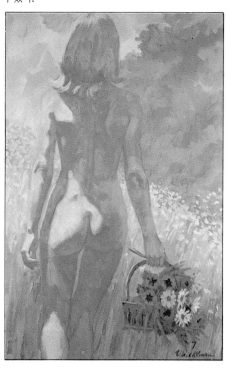

161

원화의 확대

대형의 작품을 그리는데는 처음부터 100호 이상의 캔바스에 직접 그릴 수도 있지만 대개는 소형 캔바스에 한번 그려보고 이를 대형 캔바스에 옮기는 것이 좋다. 이때 소형 화면에 어느 정도 컬러까지 포함한 스케치를 해야 하는데 형태를 정확하게 잡는 것이 중요하다.

소형 화면을 옮기고자 할 때는 먼저 원화에 바둑판 무늬를 그리고 대각선까지 표시해 세분화 시킨다. 그 다음 소형의 원화와 가로, 세로의 비율이 같은 대형화면에도 똑같은 비례로 바둑판 무늬와 대각선을 그어 놓는다.

그런 다음 원화를 보면서 대형화면에 스케치를 하면 거의 정확하게 원화를 대형으로 옮길 수 있다. 이때 형태의 윤곽선만 옮기는 것이 아니라 명암이나 색채의 경계까지 표시하는 것이 좋다. 만일 똑같은 크기의 작품을 옮길 경우에는 트레이싱 페이퍼를 이용할 수도 있다.

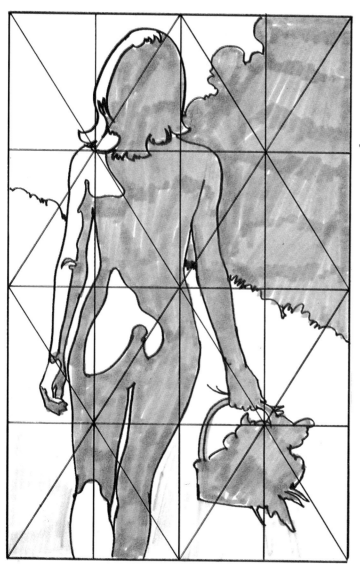

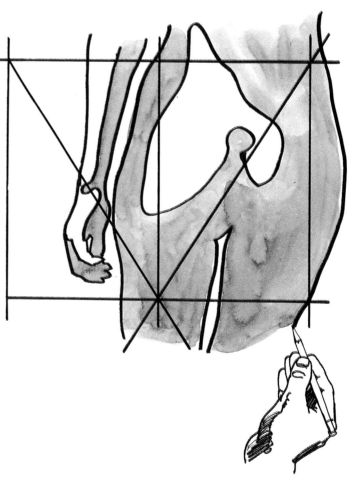

인체의 이해

인체의 부분 부분은 마치 기하학적 구조물과 같은 경우가 많다. 예를 들어 엉덩이나 유방은 공과 비슷한 구조를 갖고 있어 이를 묘사할 때 공에서 생기는 명암법을 적용시키면 된다.

인체를 그리기 전에 해부학에 대해 어느 정도 지식을 갖추면 보다 정확하게 인물을 표현할 수 있다. 우리의 피부는 다만 근육을 덮고 있을 뿐이다. 근육의 구조와 운동을 안다면 그림에서 생명감과 운동감이 넘치는 소위 살아있는 인간을 그릴 수 있다.

인체에서 유방이나 엉덩이는 공과 구조를 갖고 있다고
생각하고 그려야 한다.

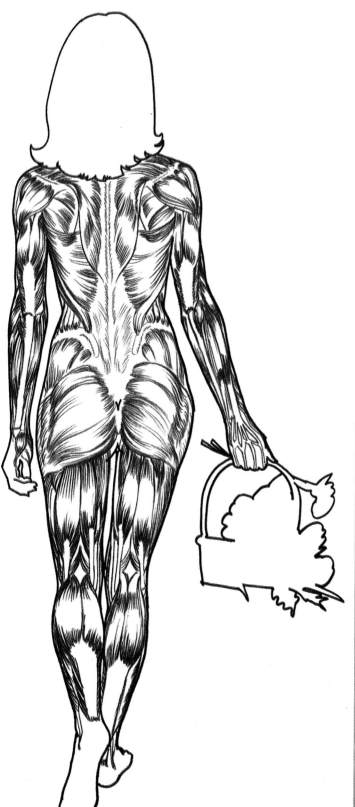

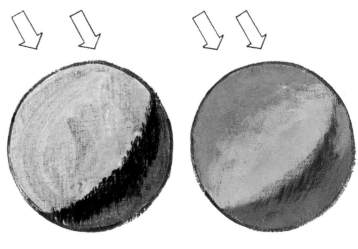

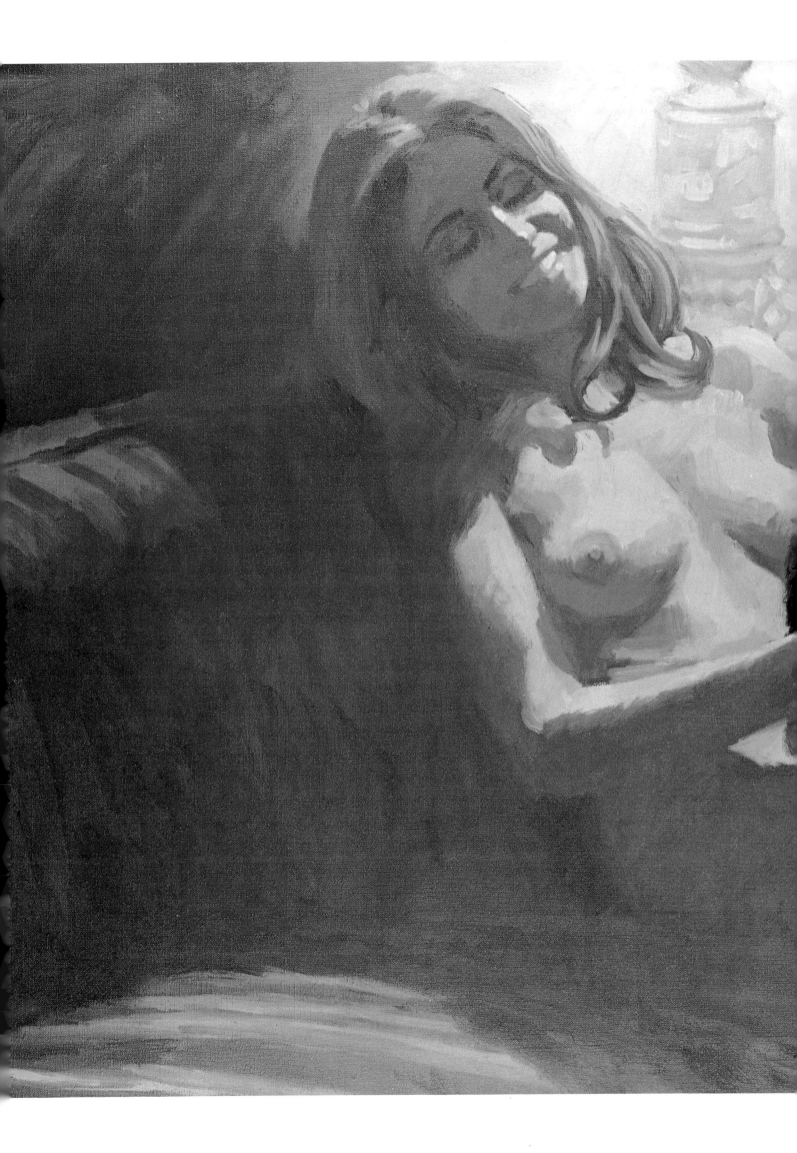

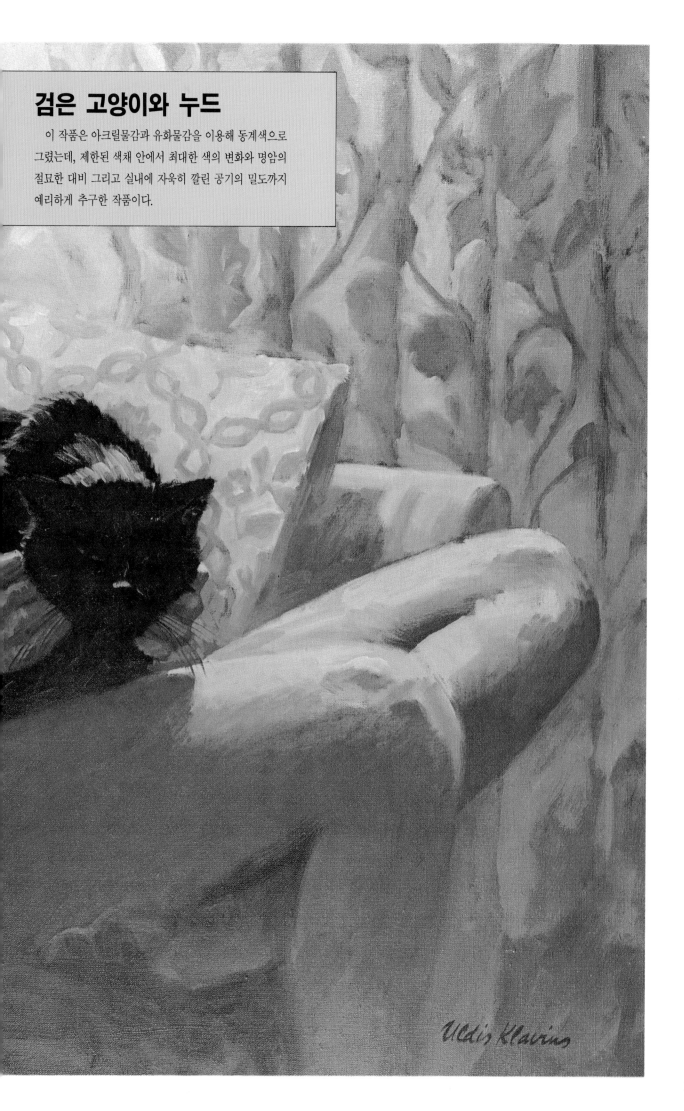

검은 고양이와 누드

이 작품은 아크릴물감과 유화물감을 이용해 동계색으로 그렸는데, 제한된 색채 안에서 최대한 색의 변화와 명암의 절묘한 대비 그리고 실내에 자욱히 깔린 공기의 밀도까지 예리하게 추구한 작품이다.

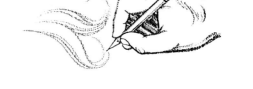

1. 연필로 스케치하는데 인물과 고양이, 배경까지 비교적 섬세하게 묘사하였다.

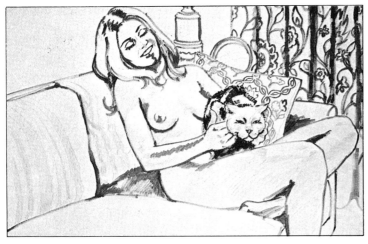

2. 번트 시엔나를 이용해 스케치한 선을 따라 한번 칠해주는데, 형태 묘사에 최대한 신경을 쓴다.

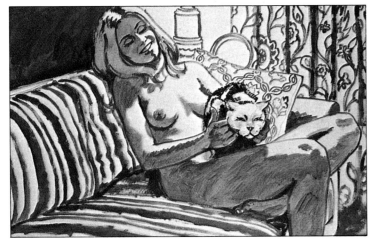

3. 뻣뻣한 큰붓으로 인물과 쇼파, 배경의 어두운 부분을 먼저 칠해 주는데 색채는 번트 시엔나, 로 시엔나, 번트 엄버를 사용했다.

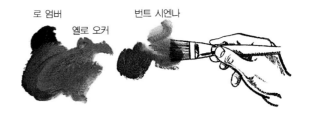

4. 로 엄버와 옐로 오커의 혼색을 전 화면에 엷게 칠한 다음 번트 시엔나를 엷게 덧칠을 한다. 이렇게 하면 전체의 색조가 생겨났다.

마르스 블랙

5. 검정색으로 고양이를 칠해주는데, 화면에서 가장 어두운 부분이 되며 동시에 포인트가 된다.

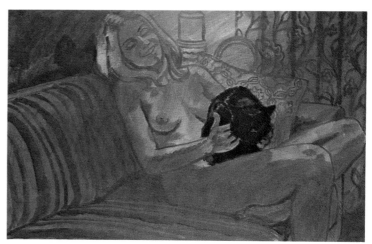

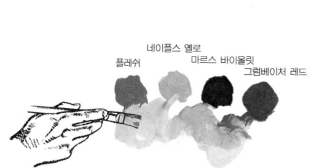

네이플스 옐로
플레쉬
마르스 바이올릿
그럼베이처 레드
티타늄 화이트

6. 이제부터는 유화물감을 사용하는데, 먼저 피부의 밝은 부분을 큼직큼직하게 칠하였다.

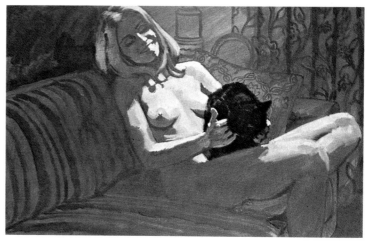

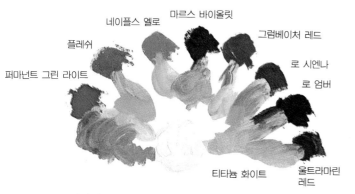

네이플스 옐로
마르스 바이올릿
플레쉬
그럼베이처 레드
퍼머넌트 그린 라이트
로 시엔나
로 엄버
티타늄 화이트
울트라마린 레드

7. 커텐과 배경을 그려넣는데 빛이 창문에서 쏟아져 들어오는 느낌을 잘 표현한다. 이때 다양한 색채가 필요하다.

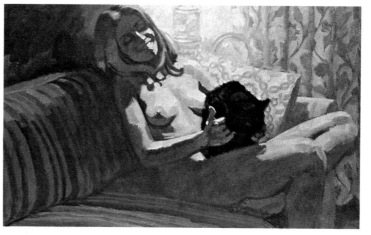

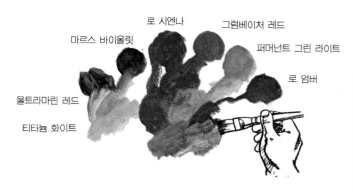

로 시엔나
그럼베이처 레드
마르스 바이올릿
퍼머넌트 그린 라이트
로 엄버
울트라마린 레드
티타늄 화이트

8. 머리카락, 고양이 등의 세부를 그리면서 전체를 마무리하여 완성시킨다.

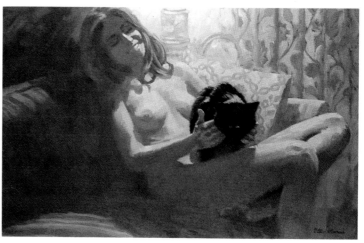

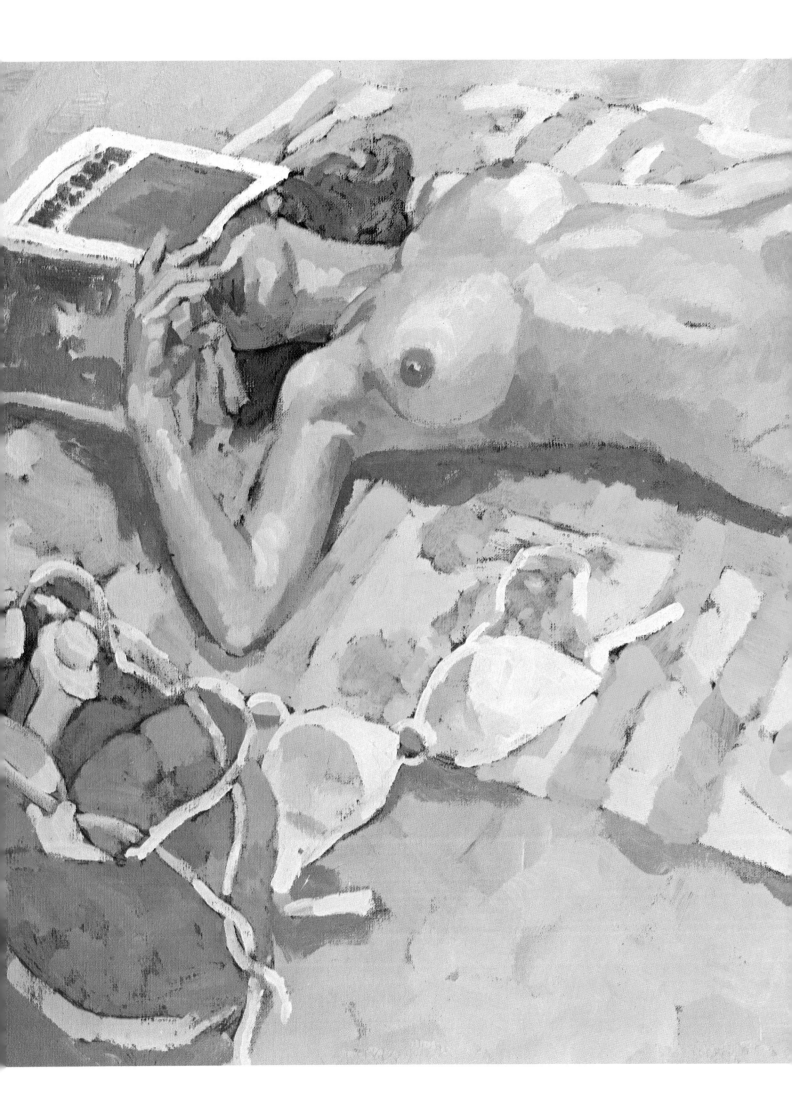

일광욕

이 작품도 아크릴 물감으로 그렸으며 노랑과 엄버 동계색으로 이루어졌다. 한여름 백사장에 눈부시게 쏟아지는 밝은 광선과 열기가 온 화면을 뒤덮고 있다.

Uldis Klavins

연필로 스케치한다

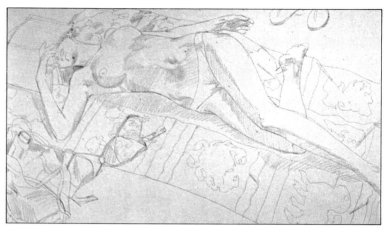

1. 연필과 목탄으로 비교적 세밀하게 스케치 하였다.

아무리 소소한 것이라도 스케치하는 과정에서 묘사해 주어야 채색할 때 빼놓지 않게 된다. 명암도 대강 그려 주었다.

로 엄버

로 시엔나 한자 오렌지

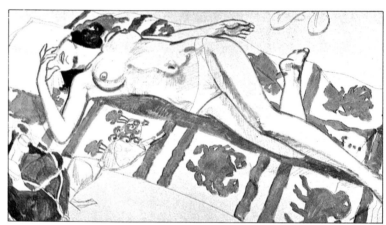

2. 오렌지와 로 시엔나의 혼색으로 타월의 무늬와 비치백을 그려넣고 인체의 윤곽선도 잡아 주었다. 왼쪽 그림에서 물감의 혼색과 붓질을 눈여겨 보자.

번트 엄버

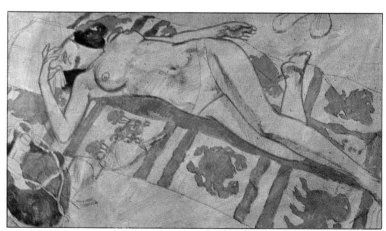

3. 번트 엄버를 묽게 개어 큰붓으로 화면 전체를 쓱쓱 칠해 바탕칠을 하였다. 왼쪽 그림은 바로 붓질하는 모습을 나타낸 것이다.

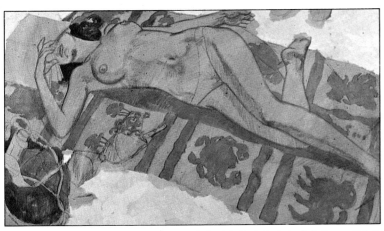

티오 바이올릿
그럼베이처 퍼플
카드뮴 옐로 디프
한자 오렌지
티타늄 화이트
번트 엄버
코발트 블루

4. 팔레트 가운데 흰물감을 짜 놓고 몇 가지 색을 혼색해 빛에 반사되는 모래사장을 그렸다. 자세히 보면 다양한 색채가 쓰였다.

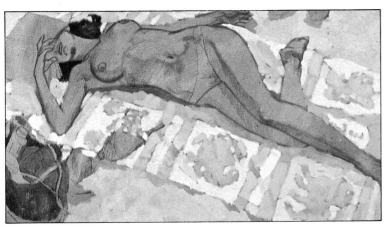

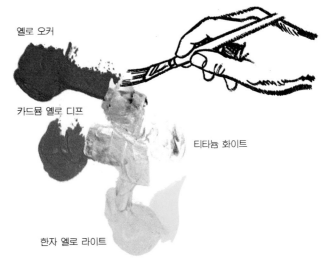

옐로 오커
카드뮴 옐로 디프
티타늄 화이트
한자 옐로 라이트

5. 타월의 흰부분을 흰색에 노랑을 약간 섞어 칠했는데 모래사장 보다도 밝게 하였다. 또한 타월의 무늬를 옐로 오커, 카드뮴 옐로 디프, 옐로 라이트의 혼색으로 다시 그려 넣었다.

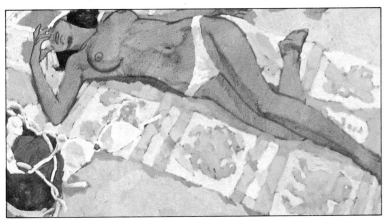

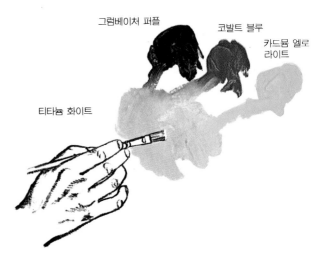

그럼베이처 퍼플
코발트 블루
카드뮴 옐로 라이트
티타늄 화이트

6. 화이트로 팬티와 비치백 옆의 속옷, 잡지 등을 그리고 티타늄 화이트에 코발트블루, 카드뮴 옐로 라이트 등을 소량 혼색해 이들 흰물체에도 어두운 부분을 표현해 입체감을 살려 준다.

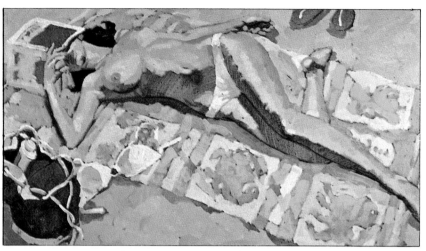

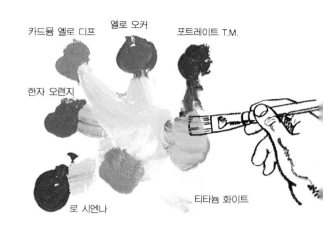

카드뮴 옐로 디프　옐로 오커　포트레이트 T.M.

한자 오렌지

로 시엔나

티타늄 화이트

7. 햇빛을 강하게 받고 있는 신체의 밝은 부분에 흰색을 주로한 혼색으로 칠하고 그늘진 곳을 어둡게 칠해 보았다. 마찬가지로 주변의 사물에도 어두운 곳을 강조했다.

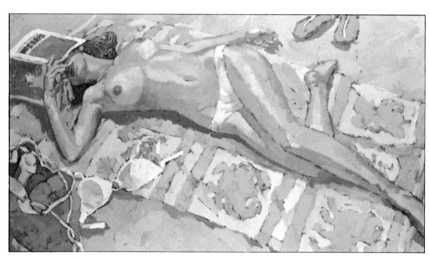

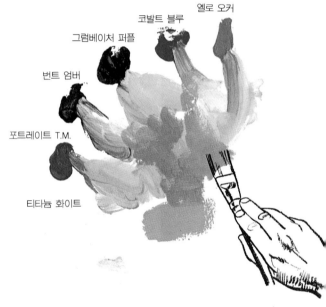

옐로 오커

코발트 블루

그럼베이처 퍼플

번트 엄버

포트레이트 T.M.

티타늄 화이트

8. 이번에는 어두운 곳에 블루와 보라 계열의 밝은 혼색으로 칠하여 명암을 부드럽게 만들었다. 잡지나 비치백, 머리칼 등의 세부를 다듬어 완성시키는데 신체의 어두웠던 그늘이 밝아진 것은 모래의 반사를 의미한다.

팔과 다리는 이와 같은 원통형으로 파악해 묘사한다.

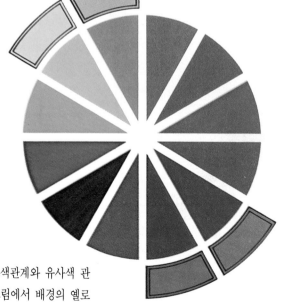

색상환을 보고 그 색의 보색관계와 유사색 관계를 이해하도록 하자. 이 그림에서 배경의 옐로와 피부색 표현에 어떤 기본색이 사용되었나 찾아보자.

인체 데생의 3단계

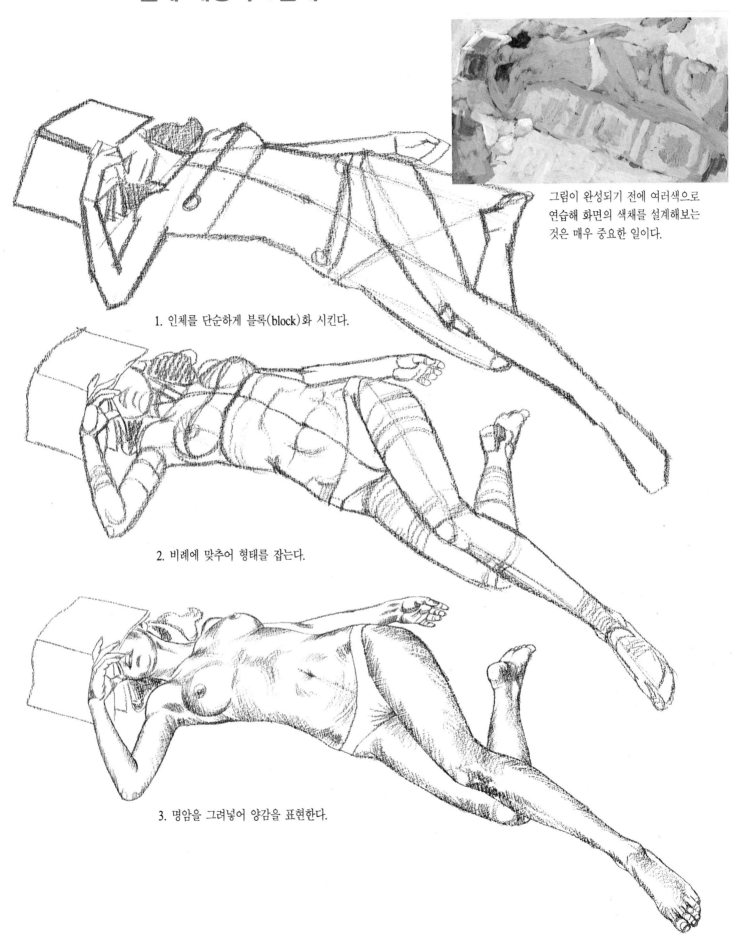

그림이 완성되기 전에 여러색으로
연습해 화면의 색채를 설계해보는
것은 매우 중요한 일이다.

1. 인체를 단순하게 블록(block)화 시킨다.

2. 비례에 맞추어 형태를 잡는다.

3. 명암을 그려넣어 양감을 표현한다.

173

아침의 커피 한잔

회화에서는 주제를 돋보이게 하기 위하여 여러가지 보조적인 사물이 배경과 함께 등장한다. 이러한 보조적인 장면들은 어디까지나 주제를 위하여 존재하기 때문에 그 형태나 색채, 구도 등에서 실제와는 변형될 수가 많다. 아크릴 물감으로 그렸다.

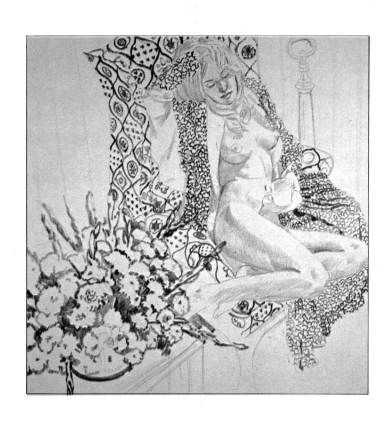

1. 연필이나 목탄으로 인물과 주변을 스케치하는데 비교적 섬세하게 묘사한다. 또 의자와 꽃은 번트 엄버와 로 엄버를 이용해 묘사해 준다.

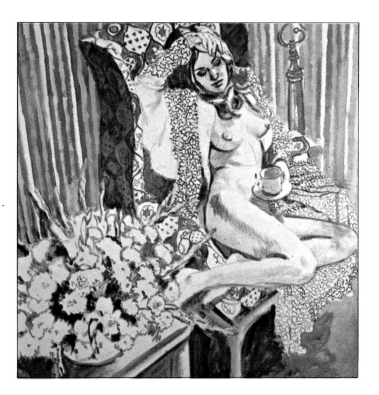

2. 로 엄버와 번트 엄버로 전 화면을 한번 칠해 주는데, 이때 기본적인 명암 관계가 분명히 들어나와야 한다.

포트레이트 T.M.

번트 엄버

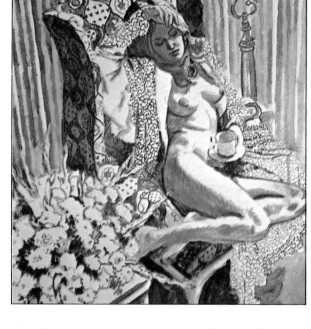

3. 인체에 명암을 표현해 주는데 우선 밝은 곳과 어두운 곳을 크게 나누어 본다.

옐로 오커

로 시엔나

번트 엄버

4. 옐로 오커, 로 시엔나, 번트 엄버를 혼합하여 캔바스 전체를 칠하여 화면의 주조색을 잡는다. 이때 물감은 얇게 칠해 바탕의 명암과 형태들이 보이게 한다.

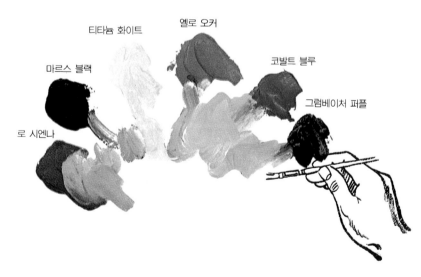

티타늄 화이트

옐로 오커

마르스 블랙

코발트 블루

그럼베이처 퍼플

로 시엔나

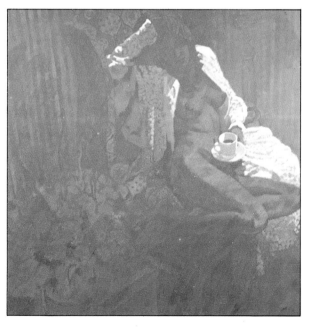

5. 화이트를 주로 이용해 잠옷의 밝은 곳과 그늘진 곳을 묘사하는데 위의 혼색표처럼 실제로는 다양한 색이 동원되었다.

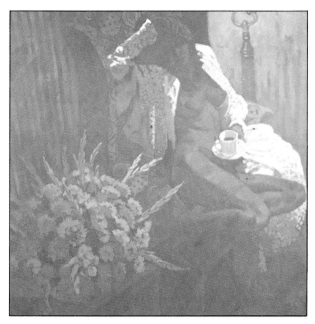

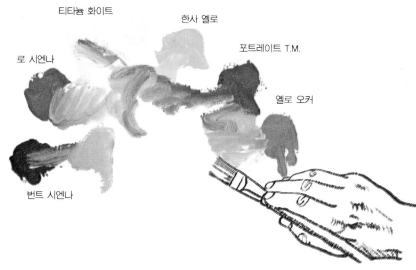

로 시엔나　티타늄 화이트　한사 옐로　포트레이트 T.M.　옐로 오커　번트 시엔나

6. 꽃을 칠하고 벽에 걸린 램프도 그리면서 그 빛이 쏟아지는 모습을 표현한다.

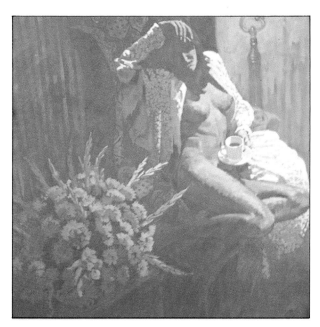

티타늄 화이트　포트레이트 T.M.　로 시엔나　옐로 오커　번트 엄버

7. 램프의 조명을 받아 생긴 인체의 명암을 두텁게 나타낸다.

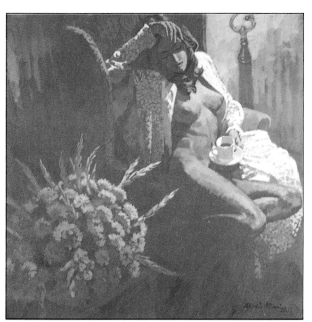

옐로 오커　로 엄버　번트 엄버　로 시엔나　티타늄 화이트

8. 인체의 어두운 부분을 칠한 다음 머리카락을 비롯해 화면의 세부를 다듬어 완성시킨다.

177

목욕하는 여인

　실내화의 경우에는 바닥이나 벽의 무늬 때문에 규칙적인 문양의 배경이 생기기 쉽다. 이 경우에도 여인의 누드가 있기 때문에 이러한 배경을 잘 소화시켜 하나의 미적이고 예술적인 작품이 되는 것이다. 이것 역시 아크릴 물감으로 그렸다.

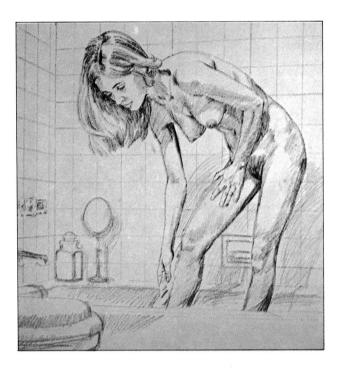

　1. 연필이나 목탄으로 배경의 바둑판 무늬와 인체를 그리는데 명암까지 보이게 스케치한다.

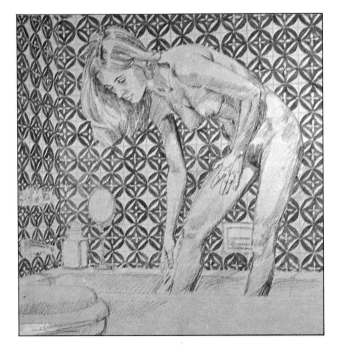

　2. 코발트 블루를 묽게하여 타일의 문양을 그리는데, 이 문양은 연필로 밑그림을 그리지 않고 직접 붓으로 그려야만 한다. 그 이유는 연필 자국이 지저분하게 울어나는 것을 피하기 위해서이다.

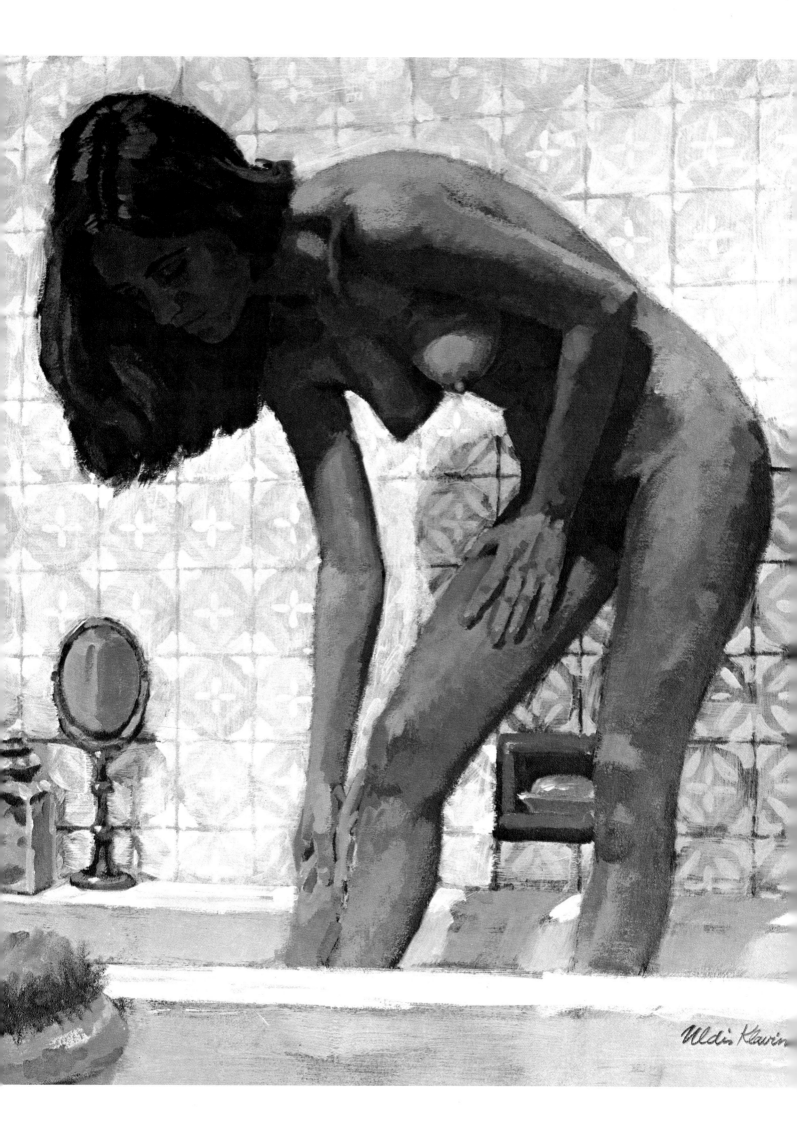

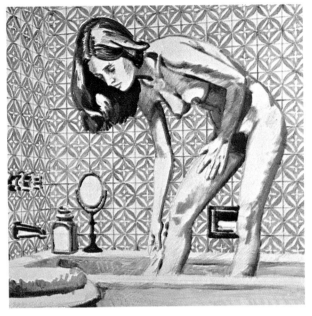

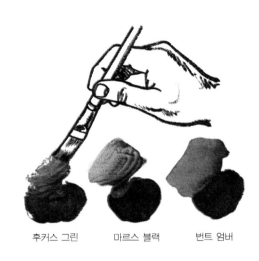

후커스 그린 마르스 블랙 번트 엄버

3. 변기를 녹색으로 칠하고 번트 엄버에 검정을 약간 섞어 인체의 어두운 부분을 묘사해 준다.

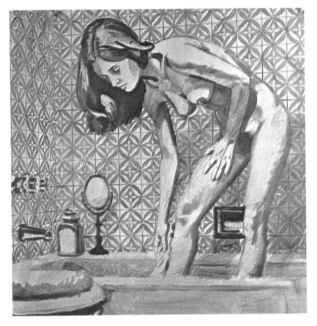

후커스 그린

마르스 블랙

4. 마르스 블랙과 후커스 그린으로 화면에 얇게 바탕칠 을 해준다.

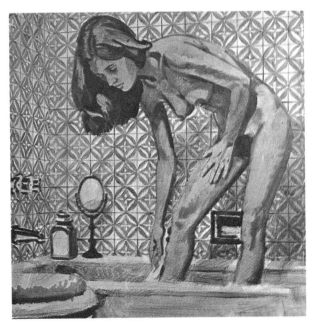

번트 시엔나 번트 엄버

5. 번트 시엔나와 번트 엄버로 인체의 전체를 고르게 칠해 바탕색을 만들어 준다.

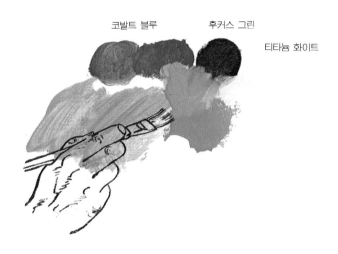

코발트 블루　　　후커스 그린

티타늄 화이트

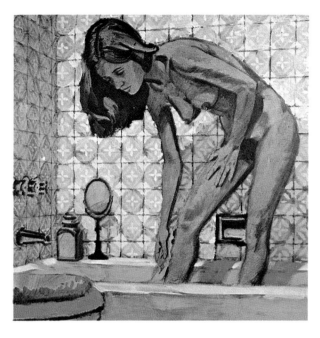

6. 팔레트에 흰색을 많이 준비하고 차가운 색으로 타일 하나 하나를 얇고 투명하게 칠한다.

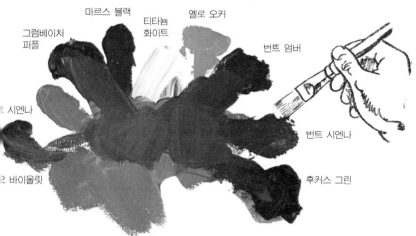

마르스 블랙　　티타늄 화이트　　옐로 오커

그럼베이처 퍼플

번트 엄버

시엔나

번트 시엔나

바이올릿

후커스 그린

7. 캔바스에서의 채색은 항상 대담하게 칠해야 한다. 여기에서는 비교적 다양한 색으로 인체를 묘사하였는데 머리칼만 해도 자주와 보라색까지 사용되었다.

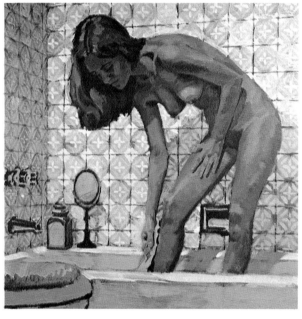

후커스 그린

탈로 블루

티타늄 화이트

코발트 블루

마르스 블랙

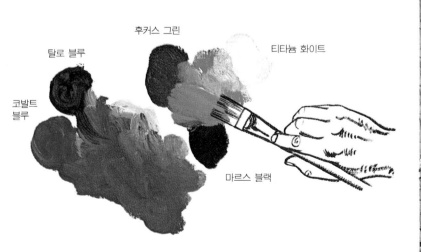

8. 수도꼭지를 비롯한 세부를 마무리하고 인체의 명암을 다시 손질해 완성시킨다.

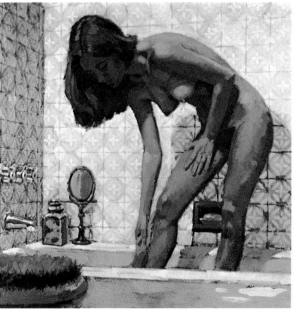

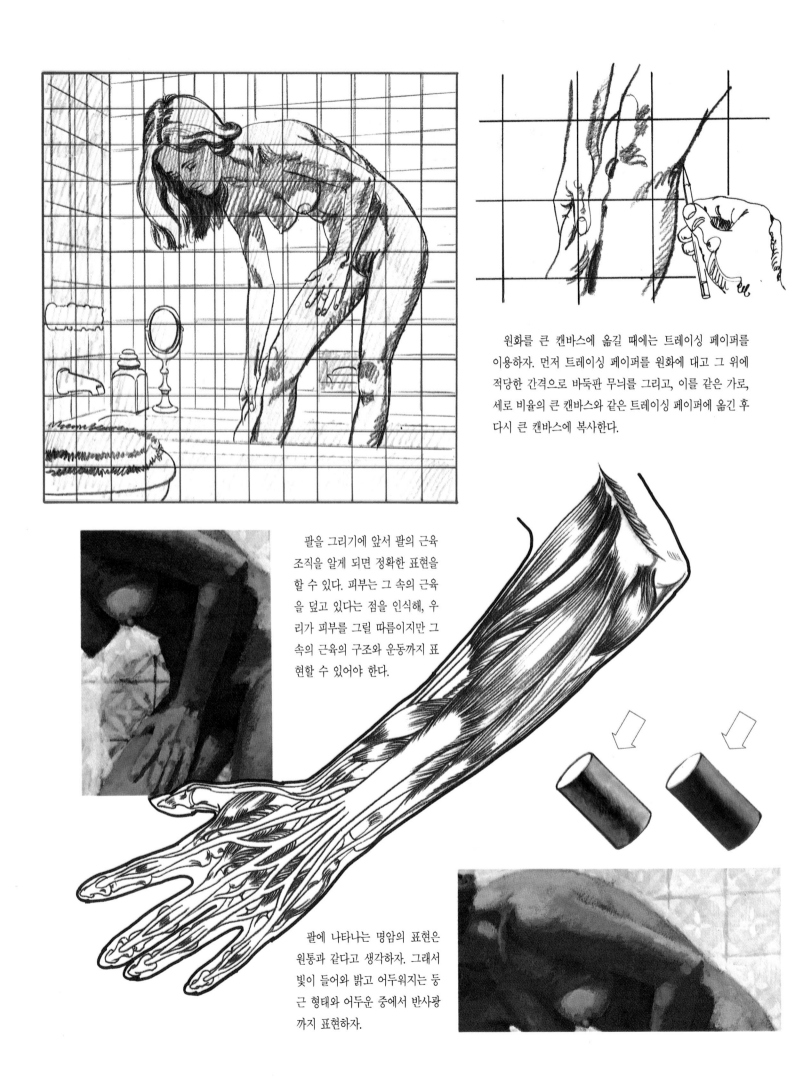

원화를 큰 캔바스에 옮길 때에는 트레이싱 페이퍼를
이용하자. 먼저 트레이싱 페이퍼를 원화에 대고 그 위에
적당한 간격으로 바둑판 무늬를 그리고, 이를 같은 가로,
세로 비율의 큰 캔바스와 같은 트레이싱 페이퍼에 옮긴 후
다시 큰 캔바스에 복사한다.

팔을 그리기에 앞서 팔의 근육
조직을 알게 되면 정확한 표현을
할 수 있다. 피부는 그 속의 근육
을 덮고 있다는 점을 인식해, 우
리가 피부를 그릴 따름이지만 그
속의 근육의 구조와 운동까지 표
현할 수 있어야 한다.

팔에 나타나는 명암의 표현은
원통과 같다고 생각하자. 그래서
빛이 들어와 밝고 어두워지는 둥
근 형태와 어두운 중에서 반사광
까지 표현하자.

Ⅵ. 명화는 이렇게 그려졌다

　　유화를 빨리 배우고 좋은 작품을 제작하기 위한 방법의 하나로 명화의 모사를 들 수 있다. 과거의 위대한 화가들은 그 자신도 이런 방법으로 기법을 연마하고 연구하였다.

　　여러분들도 다음에 소개되는 명화를 한번씩 모사해 보면 유화에 대한 다양한 기법을 습득할 수 있으며 명작에 대해 많은 것을 배울 수 있다. 물론 앞으로도 이 방법으로 그림을 그려나가는 것은 아니다. 이러한 기법의 연마 뒤에 이를 토대로 자신의 길을 찾아야 한다.

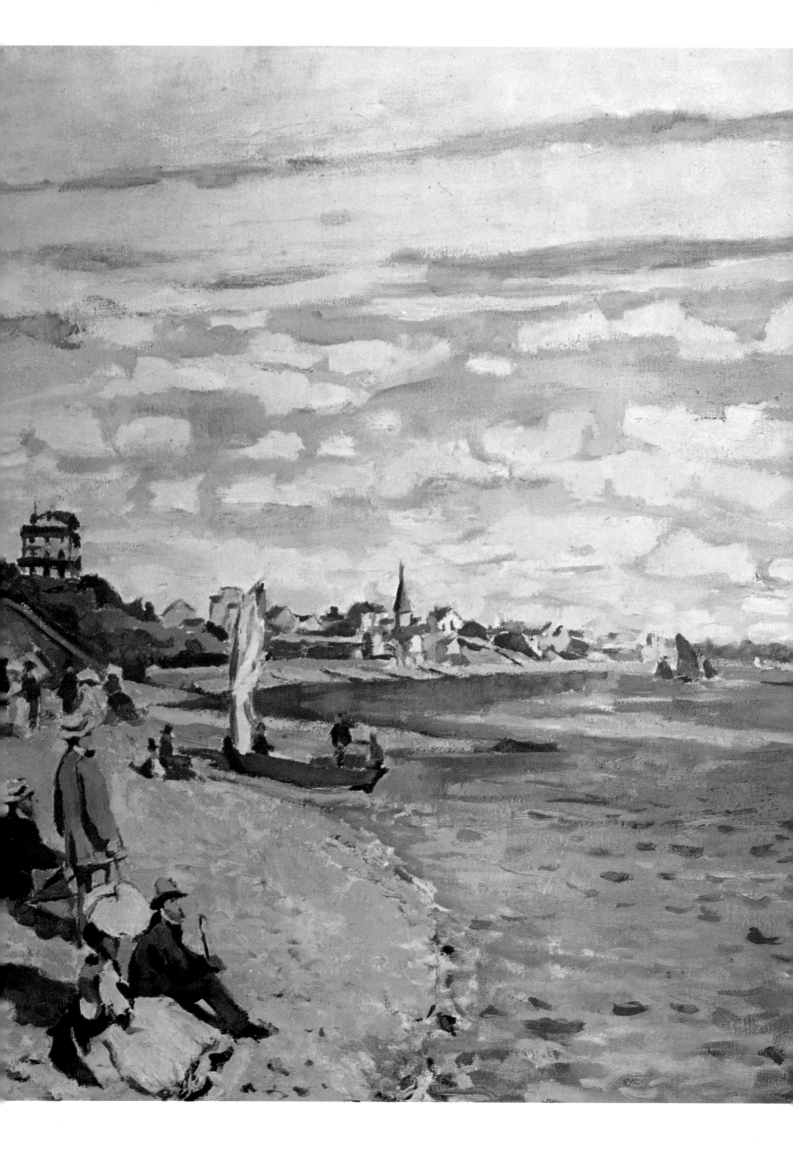

모네의 아드레스 해변

모네는 인상파 화가로 아드레스 해변의 모습을 순간적인 색채의 포착으로 모자이크적인 화면을 구성하였다.

1. 스케치가 끝난 후 하늘과 바다, 마을, 보트, 사람들을 재빠르게 옅은색으로 한번 칠했다.

아이보리
블랙　　티타늄
화이트　　옐로 오커　　탈로 블루　　티타늄
화이트　　로 엄버

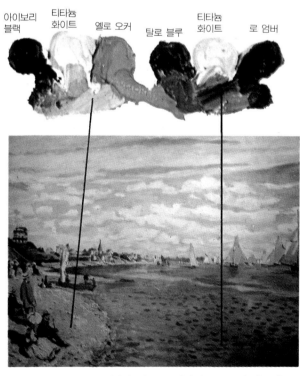

2. 캔바스 표면을 바다와 하늘, 모래사장으로 크게 나누어 그리고, 깊은 느낌의 바닷물에 밝고 가벼운 하늘, 그리고 해변과 인물의 질감을 표현한다.

185

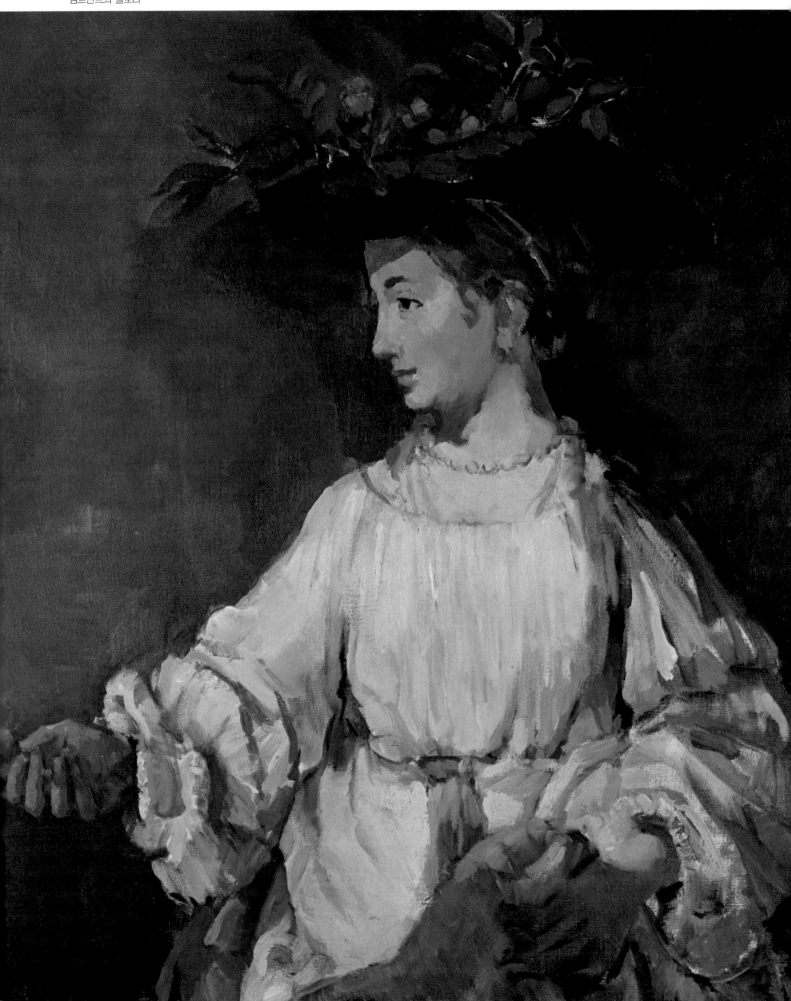

용해유의 혼합비율

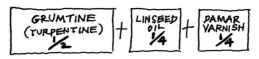

번트 시엔나 　　　로 엄버 　　　아이보리 블랙

렘브란트의 플로라

렘브란트는 바로크 시대 플랑드르의
거장으로 극단적인 명암대비와 굳건한
색채로 근대미술을 개척한 화가이다.

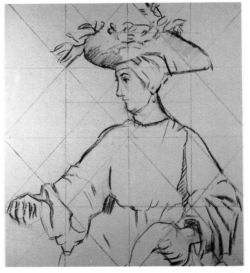

1. 제소로 밑칠한 대형 캔바스에 엄버 계통의 엷은
바탕칠을 하고 원화를 확대해 스케치하였다.

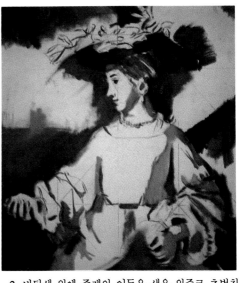

2. 바탕색 위에 주제의 어두운 색을 위주로 초벌칠
하는데, 번트 시엔나, 로 엄버, 아이보리 블랙을 주로
사용한다.

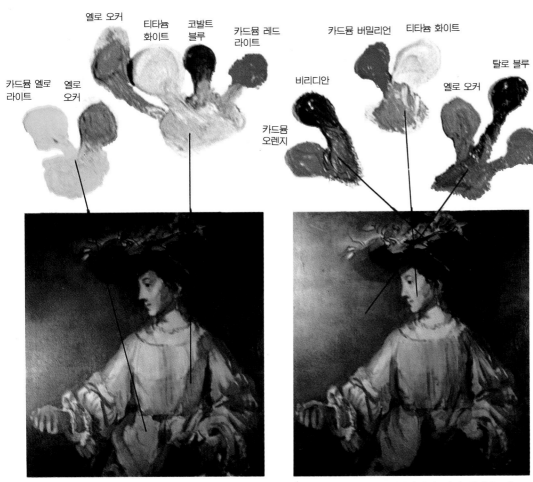

3. 따뜻한 색으로 인물을 엷게 칠하는데 위의 혼색
표를 살펴보고 색을 잘 만들어 보자.

4. 인물과 배경을 정리하면서 이제 두터운 색으로
다소 거칠게 칠해 나간다.

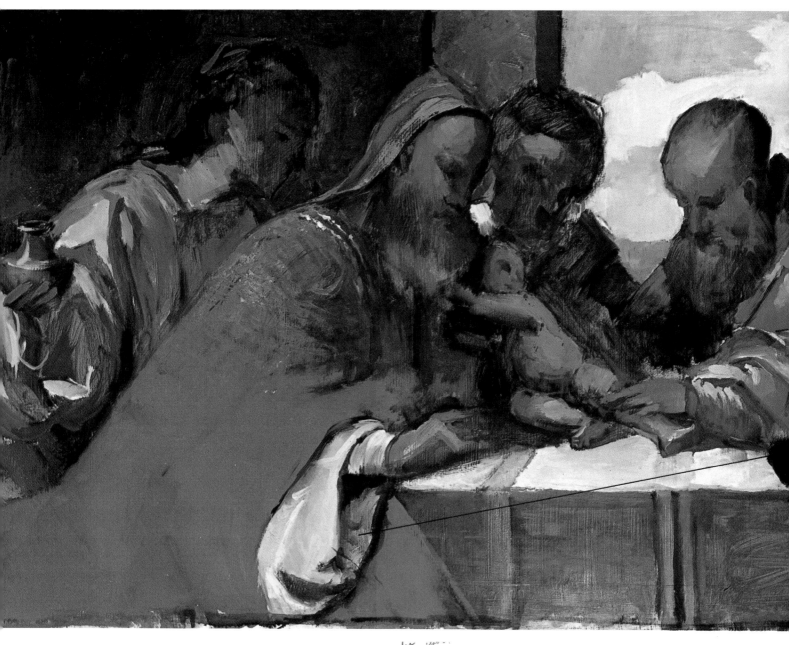

티치아노의 할례의식

티치아노는 베니스 화파의 한 사람으로 기하학적인 엄격한 구성에 화려한 색채화가로 유명하였다.

1. 제소로 바탕칠을 한 하드보드를 준비하고 그 위에 원화를 옮긴 다음 요소 요소에 필요한 혼색명을 써 보았다.

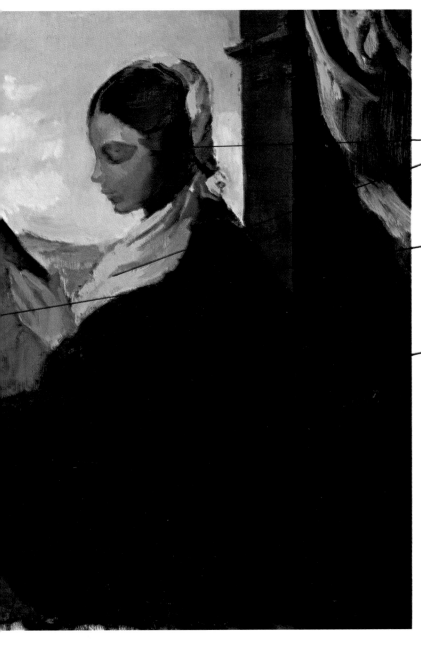

카드뮴 옐로 라이트

번트 시엔나

카드뮴 레드 라이트

알리자린 크림슨

티타늄 화이트

네이플스 옐로

비리디안

이곳은 명암대비가 강하고 일부는 실루엣으로 표현했다.

여기에는 명암의 교차가
심하고 묘사가 불분명하다.

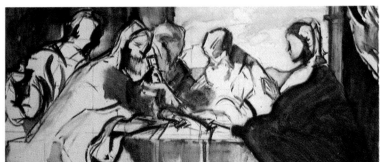

2. 블루 계통의 옅은 색으로 밑칠을 하고 엄버 계통의 물감으로 전체를 묘사하기 시작한다.

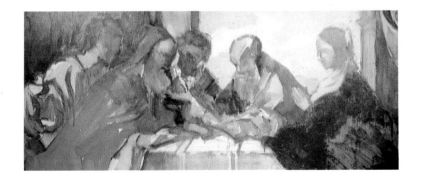

3. 머리부분은 엄버 계통과 흰색을 섞어 칠하고 옷의 주름을 나타낸다. 여기에서 하늘과 구름, 옷의 밝은 부분 묘사에 신경써야 한다.

뭉크의 아침나절

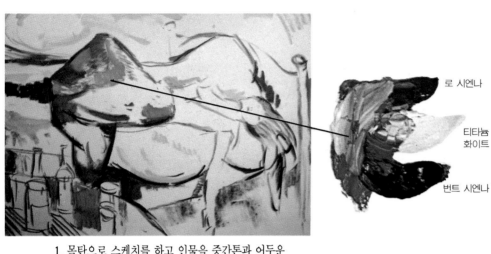

로 시엔나

티타늄
화이트

번트 시엔나

1. 목탄으로 스케치를 하고 인물을 중간톤과 어두운
톤으로 윤곽선만 묘사한다. 다른 부분도 대강 표시만
해둔다.

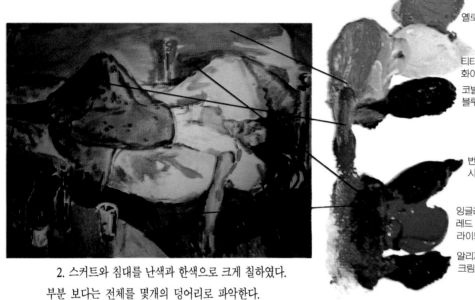

옐로 오커

티타늄
화이트

코발트
블루

번트
시엔나

잉글리쉬
레드
라이트

알리자린
크림슨

2. 스커트와 침대를 난색과 한색으로 크게 칠하였다.
부분 보다는 전체를 몇개의 덩어리로 파악한다.

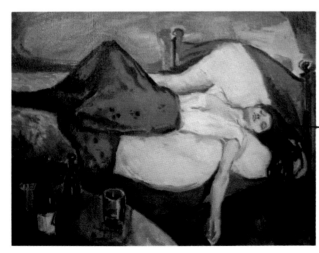

코발트
블루

아이보리
블랙

3. 화이트를 많이 쓴 중간톤으로 침구의 부드러운
효과를 살렸다. 이 작품은 정서적인 분위기로 예술성을
높이고 있다.

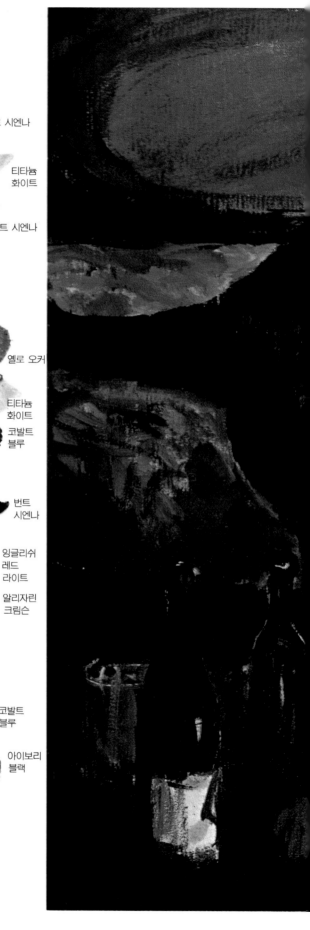

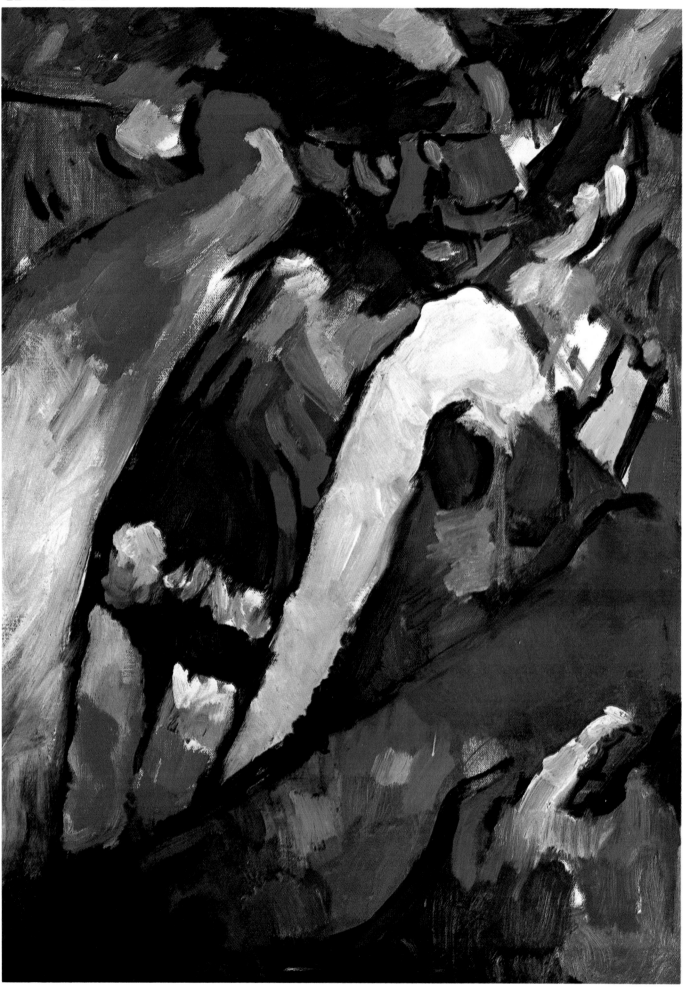

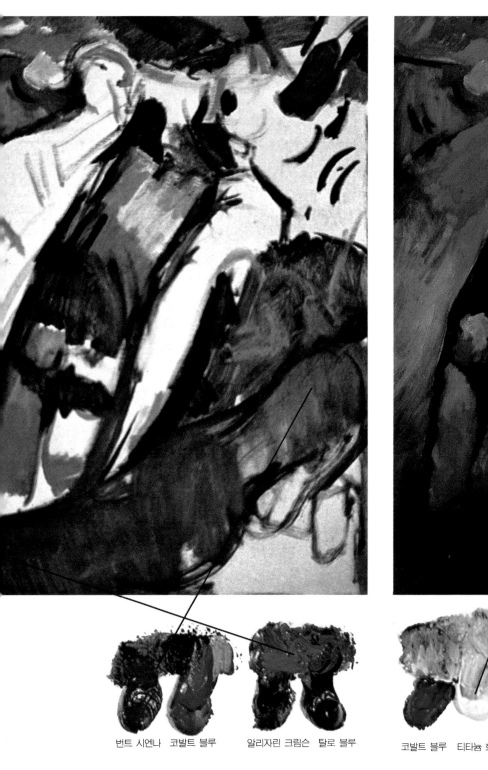

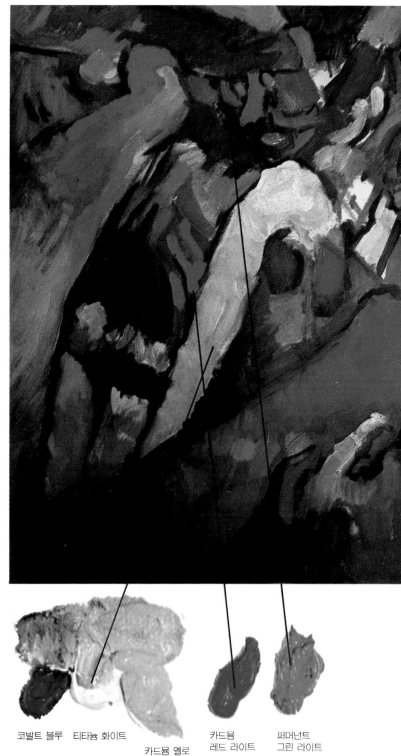

번트 시엔나 코발트 블루 알리자린 크림슨 탈로 블루

코발트 블루 티타늄 화이트 카드뮴 퍼머넌트
 레드 라이트 그린 라이트
 카드뮴 옐로

칸딘스키의 즉흥을 위한 습작

칸딘스키는 20세기 추상미술의 창시자 중 한 사람으로 이 작품에서 음악적 요소를 색채의 배열로 나타냈다.

1. 따뜻한 색을 묽게하여 둥근 붓으로 큼직큼직하게 그려 나간다. 다시

색채를 바꾸어 어두운 쪽에서 밝은 쪽으로 과감하게 칠한다.

2. 여기에서 추상적인 형상이 붓질에 의해 이루어진다. 푸른색에 대해 붉은색과 중앙의 흰색으로 연결되는 다채로운 색의 전개를 주목하자.

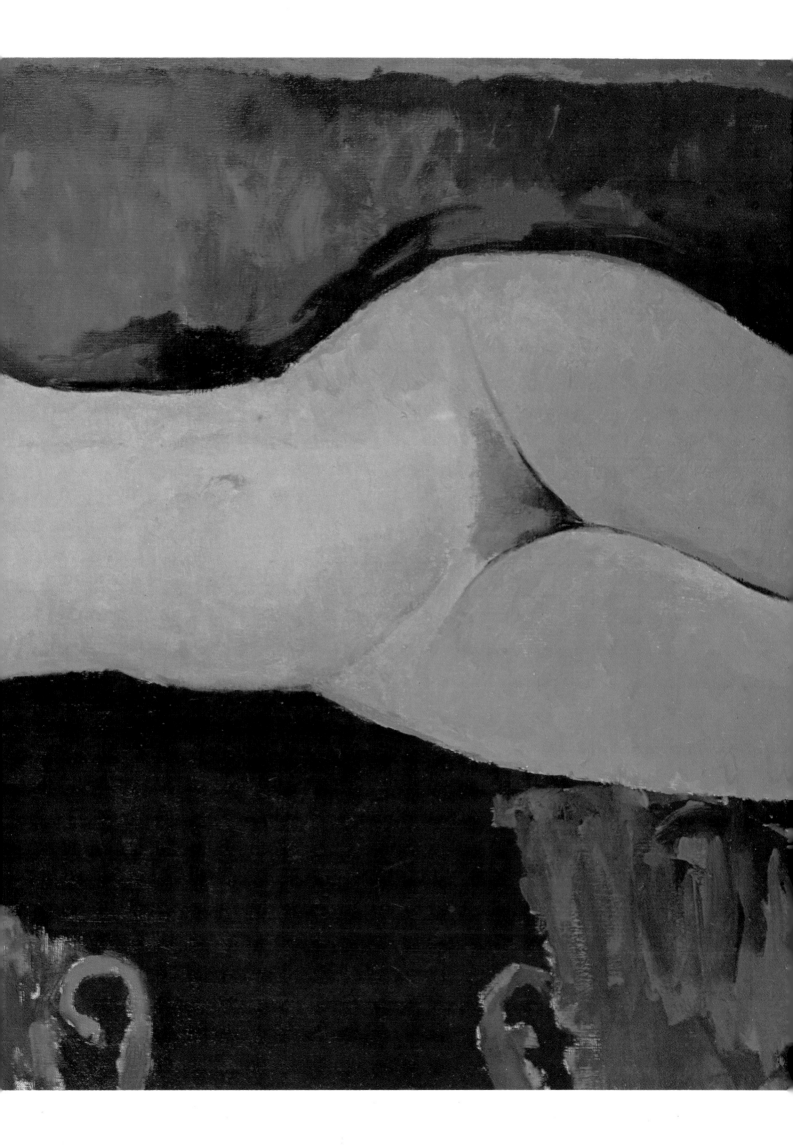

모딜리아니의 누드 와상

모딜리아니는 '에콜 드 파리'의 화가로 서정적 그림을 그렸다. 여기에서는 대담한 수평 선 구도에 붉고 검정의 대비로 특징있는 누드를 제작했는데 강렬한 인상을 준다.

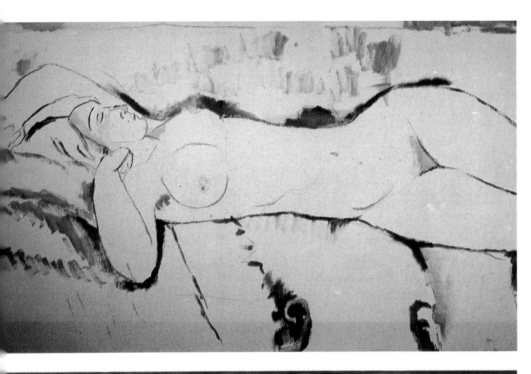

1. 옐로 오커, 번트 시엔나, 블랙으로 형태를 스케치하는데 처음부터 거친 붓터치를 사용한다.

캔바스에 수평적인 구도를 잡는다.

아이보리 블랙 옐로 오커 번트 시엔나

2. 인체 주위를 색감이 풍부하고 강렬한 색으로 칠했는데, 투명성을 살리기 위해 용해유를 많이 썼고 인체는 따뜻한 색으로 채색했다.

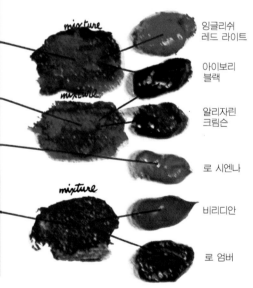

mixture — 잉글리쉬 레드 라이트

아이보리 블랙

mixture — 알리자린 크림슨

로 시엔나

mixture — 비리디안

로 엄버

196

3. 배경을 더욱 강렬하게 만들었고, 인체에는 카드뮴 레드 라이트를 위주로 밝고 따뜻하게 하였다.

옐로 오커 번트 시엔나 티타늄 화이트

카드뮴 레드 라이트 카드뮴 옐로 페일 세룰리안 블루

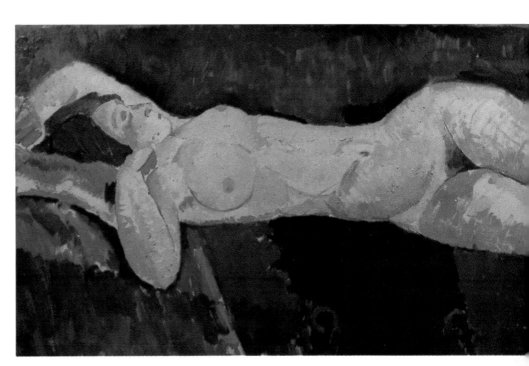

4. 화면에 보이는 너무 거친 붓자국을 없애면서 입체감을 만들고, 배경도 밀도있게 채색해 완성시킨다.

티타늄 화이트 카드뮴 버밀리언

카드뮴
레드 라이트 코발트
블루

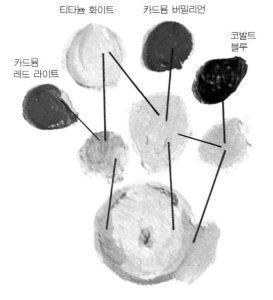

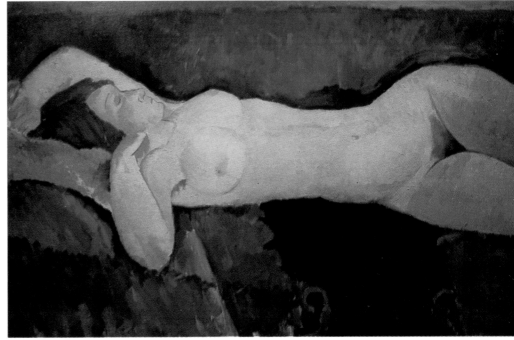

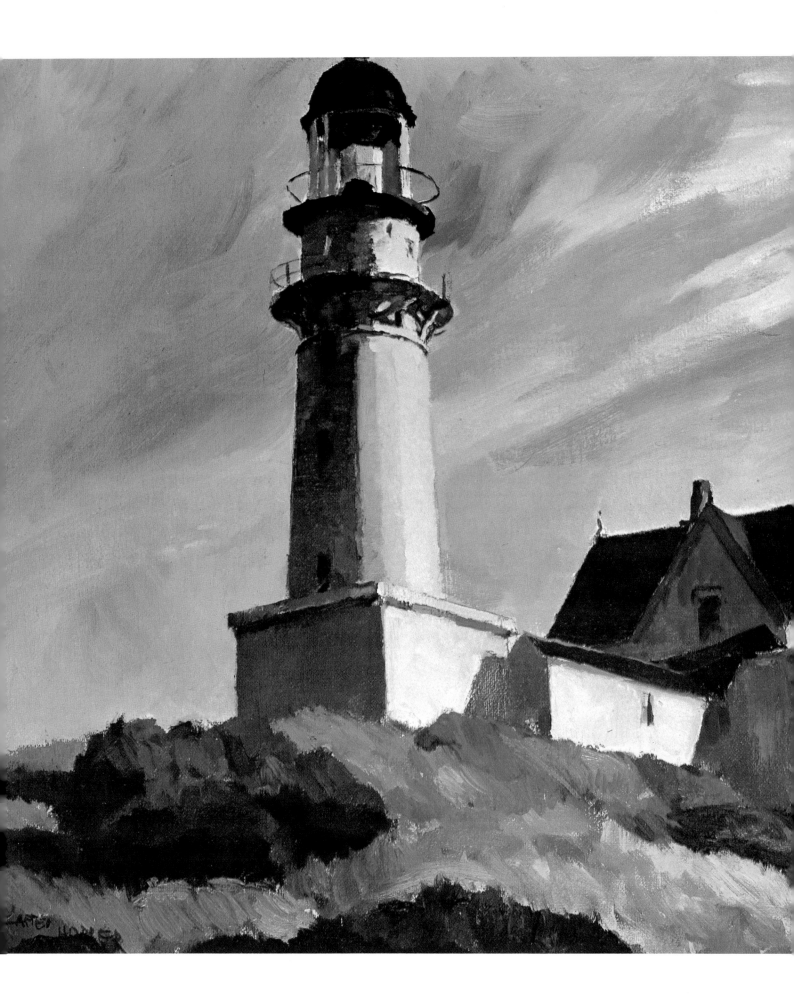

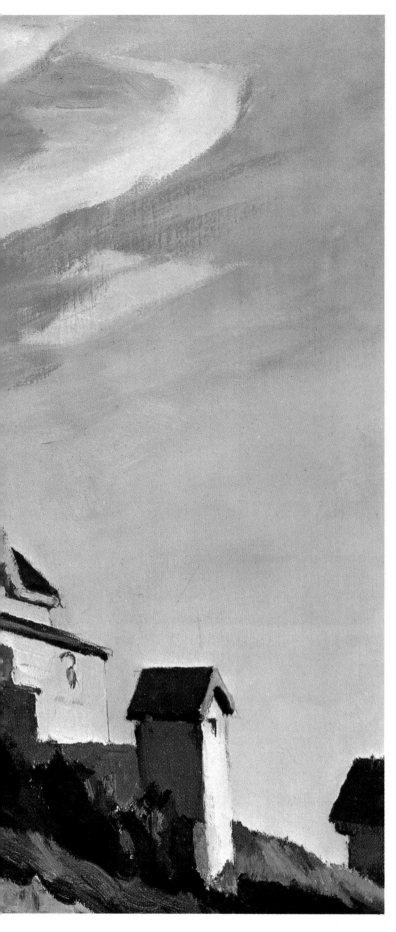

호퍼의 등대

호퍼의 미국 화가로 여기에서는 견고한 형태감과 두터운 색칠로 바람부는 적막한 등대의 분위기를 잘 표현했다.

코발트 블루 티타늄 화이트 카드뮴 옐로 라이트 번트 시엔나

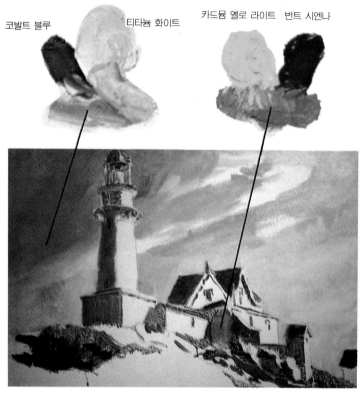

1. 등대와 건물을 견고한 입체로 나타냈고 구름은 바람에 휘날리게 바탕칠을 하였다.

번트 시엔나 로 엄버 탈로 블루 카드뮴 오렌지 네이플스 옐로

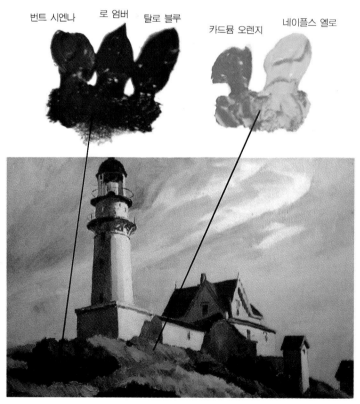

2. 난색과 한색을 교대로 사용해 중간톤으로 전체의 채색을 마친다. 명암을 다소 강하게 나타내고 풀밭에도 바람을 느낄 수 있게 묘사한다.

세잔의 정물

세잔의 정물화는 살아있는 색채와 견고한
화면구성으로 유명하다.

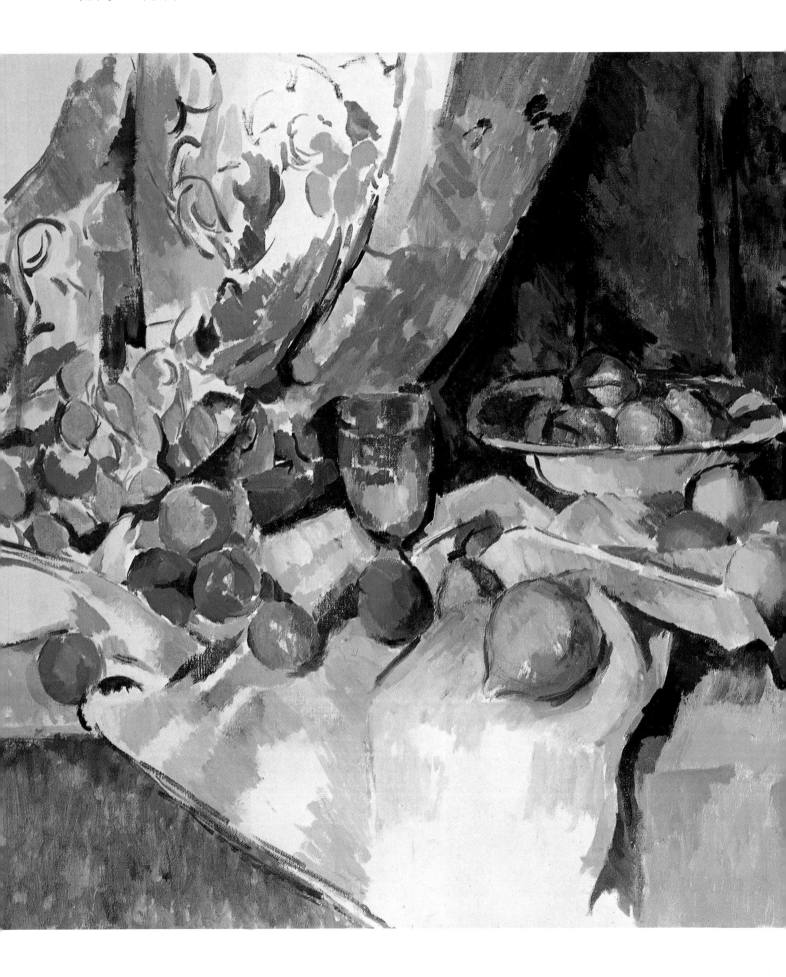

세잔의 정물

세잔의 정물화는 살아있는 색채와 견고
화면구성으로 유명하다.

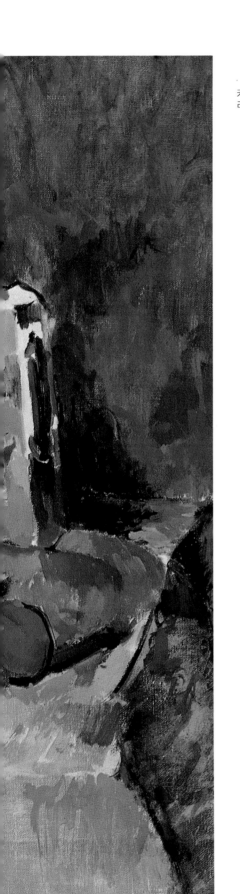

1. 연필로 스케치한 다음 테리빈유로 엷게 푼 물감을 사용해 강한 터치로 형태를 그려준다. 이때 캔버스의 흰부분을 그대로 남겨 둔다.

카드뮴 옐로 라이트

비리디안

카드뮴 레드 라이트

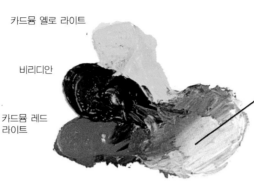

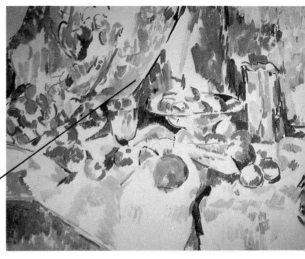

2. 밝은 부분을 엷은 물감으로 그려나가면서 어두운 부분도 서서히 들어나게 한다.

충만한 색채가 형태를 건고하게 한다.

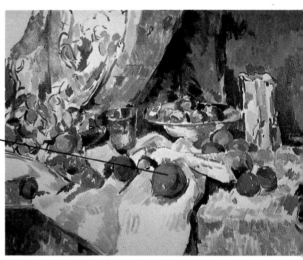

3. 난색과 한색을 조화시키면서 탁상의 테이블보를 그린다.

로 엄버

티타늄 화이트

울트라마린 블루

알리자린 크림슨

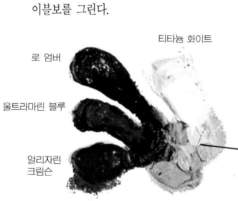

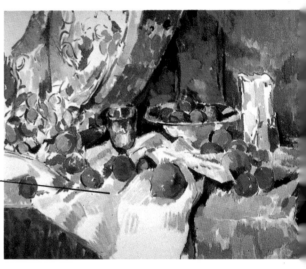

4. 주제인 과일을 붉은색으로 마무리하고 세부를 가필, 보강해 완성시킨다.

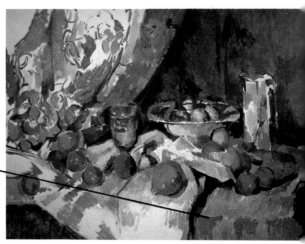

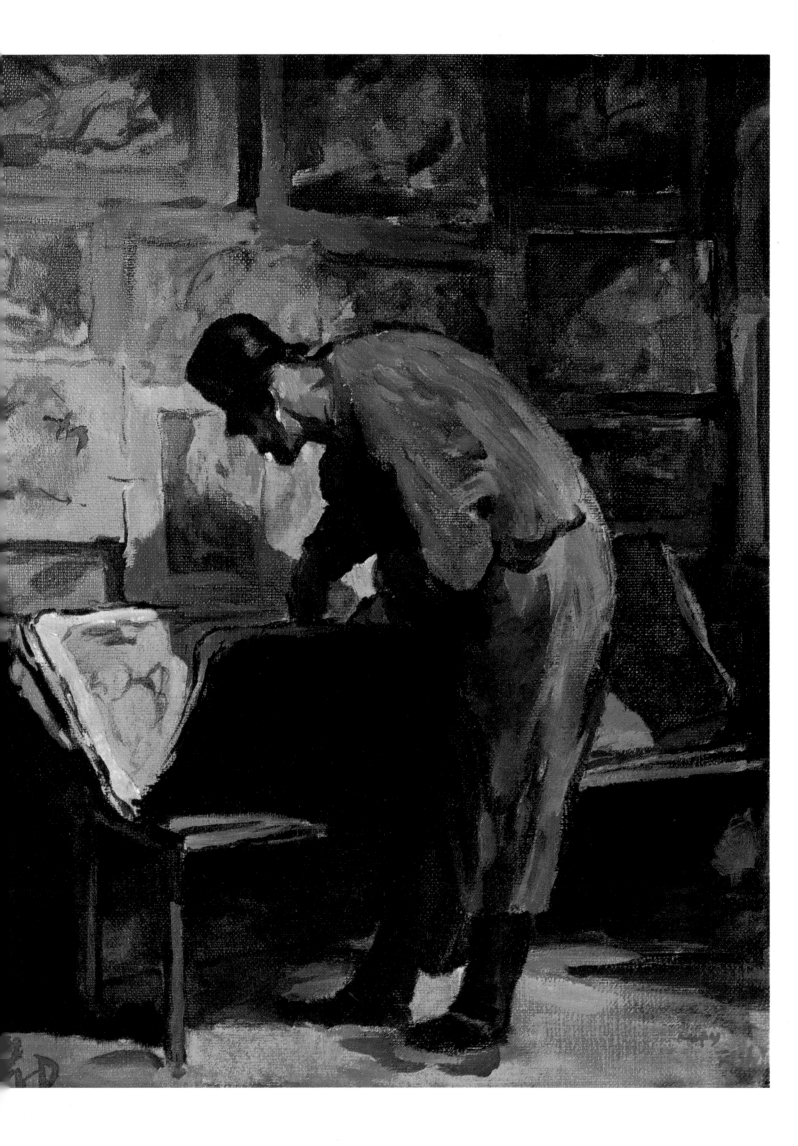

도미에의 판화수집가

도미에는 사실주의 화가로 현실비판적이고 풍자적인 그림으로 유명하였다. 여기에서 그린 판화수집가는 옐로 오커와 번트 시엔나 계통의 단색조 그림으로 두터운 유화의 질감과 명암대비가 눈여겨 볼만 하다.

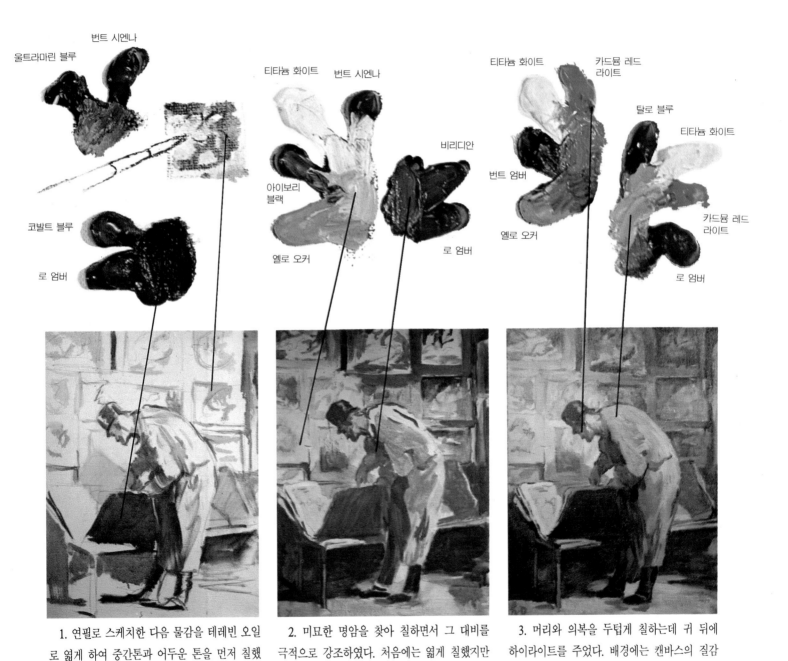

1. 연필로 스케치한 다음 물감을 테레빈 오일로 엷게 하여 중간톤과 어두운 톤을 먼저 칠했다.

2. 미묘한 명암을 찾아 칠하면서 그 대비를 극적으로 강조하였다. 처음에는 엷게 칠했지만 차츰 두텁게 칠하기 시작한다.

3. 머리와 의복을 두텁게 칠하는데 귀 뒤에 하이라이트를 주었다. 배경에는 캔바스의 질감을 그대로 살렸다.

고갱의 타히티 해변

1. 원화를 옮기기 위해 바둑판 무늬를 이용하고 해변과 인물들을 옅게 칠했다.

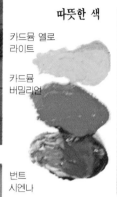
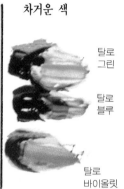

따뜻한 색	차거운 색
카드뮴 옐로 라이트	탈로 그린
카드뮴 버밀리언	탈로 블루
번트 시엔나	탈로 바이올릿

2. 형태를 정확하게 고치고 여인들의 얼굴과 꽃 등의 윤곽을 확실히 잡았다.

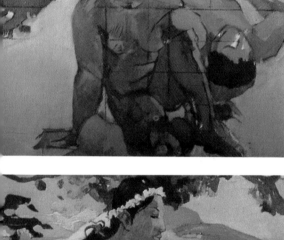

3. 배경은 여러 혼색을 이용했다. 왼편 위편은 바다의 묘사인데 마치 문양처럼 표현해 추상적이 되었다.

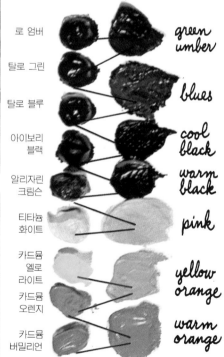

로 엄버	green umber
탈로 그린	
탈로 블루	blues
아이보리 블랙	cool black
알리자린 크림슨	warm black
티타늄 화이트	pink
카드뮴 옐로 라이트	yellow orange
카드뮴 오렌지	
카드뮴 버밀리언	warm orange

4. 명암을 부드럽게 다듬어 완성시켰는데 매우 장식적이고 주관적인 색채의 작품이 되었다.

ha ce feit?

after Gauguin

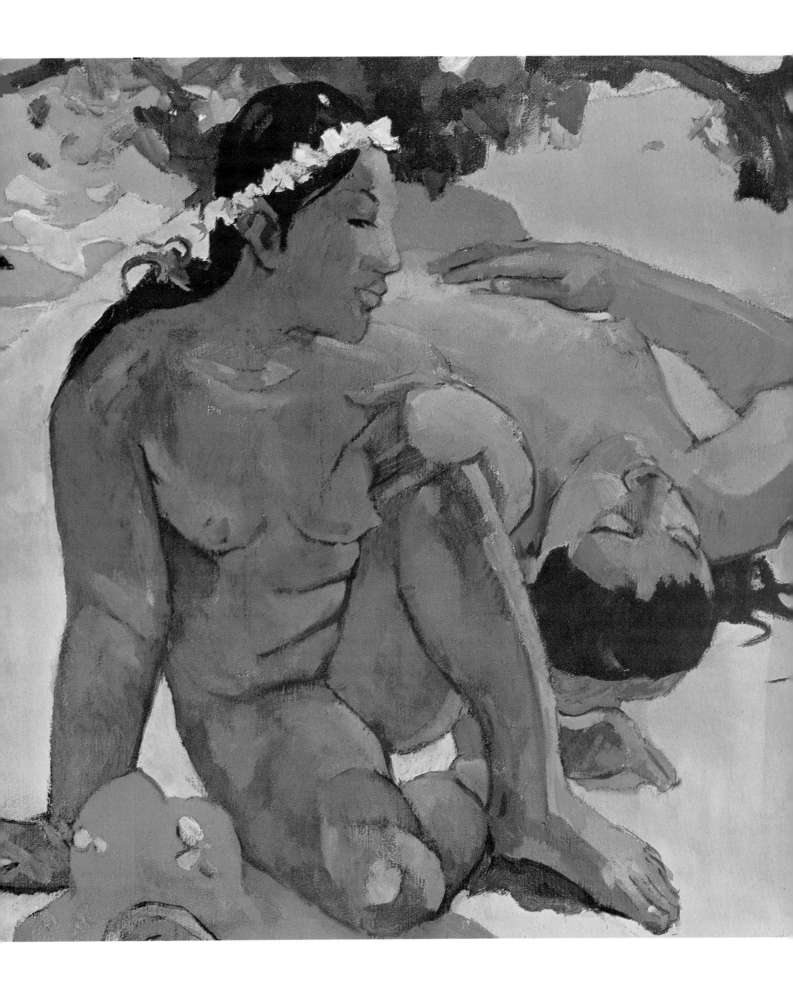

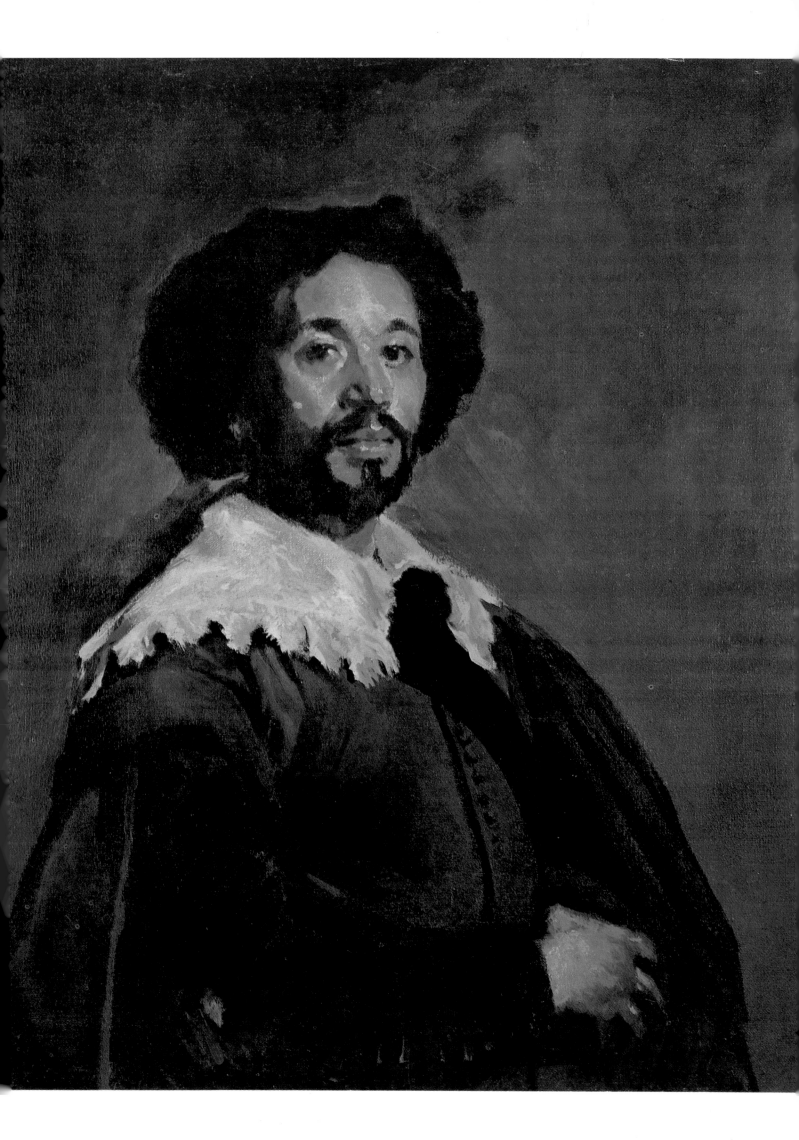

벨라스케스의 후앙 데 파레하 초상

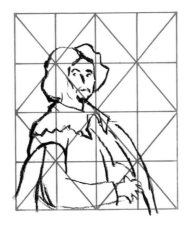

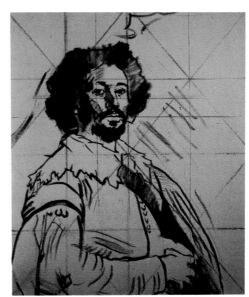

1. 원화를 확대한 후 엄버와 블랙으로 재빨리 스케치하였다.

이 작품은 캔바스에 직접 눈금을 그리고 바로 붓으로 스케치한 것이다. 필력이 자신이 있을 때는 연필이나 목탄으로 스케치하지 않고 직접 붓으로 시작하기도 한다.

번트 엄버 아이보리 블랙

로 시엔나

옐로 오커 로 엄버

번트 시엔나

카드뮴 레드 라이트

아이보리 블랙

티타늄 화이트 티타늄 화이트

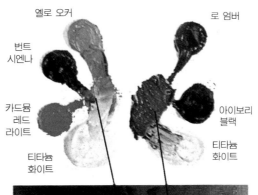

번트 시엔나 옐로 오커 코발트 블루

코발트 블루 티타늄 화이트

티타늄 화이트 로 엄버

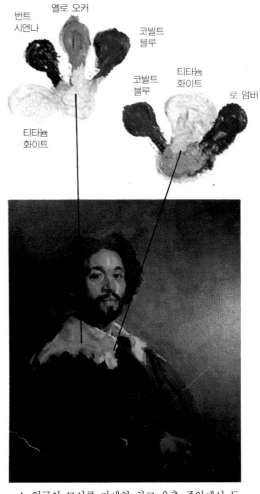

2. 브라운 계통으로 밑칠을 하면서 명암의 단계를 나누어 주었다.

3. 얼굴과 셔츠의 칼라 부분을 밝게 하고 나머지 의상과 배경은 어둡게 칠한다.

4. 얼굴의 묘사를 자세히 하고 우측 중앙에서 들어오는 빛을 표현하였다. 옷을 더 어둡게 처리해 명암대비를 강조했다.

관권본사소유

유화를 그리자

1995년 12월 10일 초판 인쇄
2022년 2월 25일 7쇄 발행

저자_ 미술도서편찬연구회
발행인_ 손진하
발행처_ 돌샘 오람
인쇄소_ 삼덕정판사

등록번호_ 8-20
등록일자_ 1976.4.15.

서울특별시 성북구 월곡로5길 34
#02797 TEL 941-5551~3
FAX 912-6007

값 : 30,000원

ISBN 978-89-7363-018-9
ISBN 978-89-7363-700-3 (set)